ARCHITECTURE·TOUCH VII : SINGAPORE

築覺 VII 築遊新加坡

建築遊人 著

序一 充滿熱誠的年輕建築師

譚景良

香港大學物業處退任處長

允恆賢弟是一位很特別的年輕建築師,每次見到他總是滿身活力、衝勁和對他所屬專業的熱誠。最初是在建造業議會認識他的,時有交流行業和工作的各種話題。後來知悉他有轉換工作之意,便邀請他申請我所任部門的職位,經過合適程序,他便成為香港大學物業處其中一名工程經理,與其他不同專業同事為大學的發展添磚加瓦。

他是一位很有主見的同事,每事喜親力親為,對工程的歸屬感很強。經一段磨合期後,他便被委派到工地監察港大第一項以組建合成建築法完成的、位於黃竹坑的兩座學生宿舍大樓。他的投入熱誠度很高,由於該項目於施工期間參觀者絡繹於途,每每於安裝期間,都見到允恆出手相助的身影,可見允恆對工作的熱誠。

我非常支持允恆於建築界的多方面投入,利人利己。知悉允恆本期介紹新加坡的建築,這裏可以談一談。我本人於 2023 年第一季後於港大退休,但仍有志研究及推動組建合成建築法,而新加坡是先行者之一,遂於 4 月底往新加坡考察。雖然香港亦是建築方面的強手,但新加坡經驗甚有參考價值,例如:推動私人住宅發展以組建合成法施工,並推動行業和監管機構制訂有關法規;又例如以木結構為大樓主體等新嘗試。允恆這次介紹新加坡建築,所謂「他山之石,可以攻玉」,希望對大家有所裨益。

「花園中的城市」背後的故事

吳永順 SBS 太平紳士

海濱事務委員會主席
香港建築師學會前會長（2015-2016）
註冊建築師
城市設計師
專欄作家

上世紀 90 年代末，我就任的公司在一個新加坡的建築設計比賽奪魁。隨後項目啟動，便經常出差獅城擔任建築設計者。這個項目，是馬來亞銀行新加坡分行總部大樓。大樓位處新加坡河濱，隔鄰是富麗敦酒店（The Full-erton Hotel），駁船碼頭（Boat Quay）就在百步之遙。

當年，感覺新加坡人做事的態度非常勤奮、認真和嚴謹。還記得，項目經理不辭勞苦地親自協調各工程顧問，政府部門市區重建局（URA）審批設計，連哪裏放一條柱子都會關注。

那時候，最愛在河濱漫步，穿越碼頭旁邊受保護的唐樓群，在河畔享受露天餐飲。

這已經是 25 年前的事情。

2009 年，我以共建維港委員會（海濱事務委員會的前身）成員身份往新加坡訪問，探討海濱管理的工作。我們採訪了當地市區重建局官員，得知原來河濱規劃設計到管理工作全程由單一機構市建局負責。新加坡河濱不少地方不設欄杆，並以梯級式設計，讓人可以近距離接觸水體。「那有人跌落水誰來負責？」我要為這困擾香港多年的問題找答案。「跌落水當然是跌落水的人自己負責吧。」當地官員說。

那年，濱海灣（Marina Bay）正在規劃中，政府建了一個大模型放在展覽館內供人參觀。在新加坡，政府每五年便重新檢討城市規劃藍圖，以切合時代變遷的需要。為了令海濱區不分晝夜同樣充滿活力，濱海灣的地塊以White Zone 規劃，好讓發展商自行決定興建住屋、酒店或商廈。區內還有表演場地、渡假酒店、摩天輪、水上舞台、富特色的行人天橋、濱海灣花園等。當然少不了那長達約三點五公里的海濱長廊。

2017 年夏天，我再出席由香港建築中心舉辦的「新加坡綠建之旅」。到訪時，濱海灣的建設已陸續落成。當中最矚目的，要算是設計新穎，以船形屋頂連接三幢塔樓的濱海灣金沙酒店，以及擁有兩個巨型溫室和 18 棵巨樹

的濱海灣花園。這次到訪，還參觀了不少歷史建築活化項目和近年政府大力推動的綠色建築等。這些項目，在 Simon 這本書內都有著墨。

「怎樣的城市，便有怎樣的建築。」一個地方的建築，反映著當地的歷史文化和人民的價值觀。香港如是，北京如是，東京、倫敦、紐約也如是。這一趟，就讓 Simon 帶大家走到新加坡，通過文字和圖片，讓讀者認識這座「花園中的城市」一眾建築物及其背後的故事。

新加坡的建築形態

陳翠兒建築師

香港建築師學會前會長
香港建築中心前主席

「建築代表真實,而在這虛擬時代中,真實也越來越珍貴。每件建築物都是得到真實體驗的機會。建築物代表了社會理想,代表了政治言論,也代表了文化象徵。建築,表達出我們共同立場的信念,見證記憶的力量,反映著時代的價值觀。」——《建築為何重要》

閱讀建築帶來不可言喻的喜悅,亦同時帶來深入的反思。無論是任何國家或文化,優秀的建築,均反映著人性最深處的共同渴望。閱讀不同文化的建築,讓我們能看見我們彼此的不同與相同,更加的互相欣賞。

這一期的《築覺》展示的是新加坡的建築。新加坡與香港有著一些相同的地方:彼此都是位於亞洲的高密度商業城市,前身亦同時被英國殖民管治。

新加坡面積及人口都比香港少,它的位置鄰近馬來西亞及印尼,而香港則靠近中國內地及澳門。新加坡天氣長年炎熱,沒有四季之分,而香港則有四季不同氣候,夏季多雨和

受熱帶氣旋影響。不同的地理環境、氣候、文化、經濟、政治環境,令兩個城市孕育出既相同亦不同的建築形態。

這些年來,新加坡的建築,無論是環保建築、公共房屋、社會性建築,還是生態保育方面都有卓越的成就,創立了有自己特色的高密度城市建築形態。

在公屋房屋方面,他們打破了公共房屋大量生產下沒有變化的倒模式建築模式,公屋房屋由私人建築師事務所設計,在新的公屋設計中檢討人在新時代高密度空間下可宜居的生活形式。香港早期的公共房屋,如彩虹邨、蘇屋邨、穗禾苑等,都是當時劃時代的公屋設計典範,亦是由私人建築業界負責設計。它們都是實而不華,迎合人們生活需要的優秀建築。而新加坡在公屋設計方面,這些年更出現改善和突破。就如 2010 年 ARC Studio Architecture 設計的達士嶺(The Pinnacle@Duxton),挑戰傳統公屋的模式化,七幢 50 層樓高的大廈在 26 及 50 樓以天空花園

連接起來，提供公共花園空間及設施。居民可選擇有不同窗戶或露台的單位。

優秀的建築設計絕非只著眼表面需要，還會顧及安全、維修、經濟效益，建構人與人、與自然土地的連接。2015 年新加坡更有 WOHA 設計的公屋房屋 SkyVille@Dawson，以及 SCDA 設計的 SkyTerrace@Dawson。SkyVille 及 SkyTerrace 同樣是公屋，卻有不同的建築設計面貌，兩者都著重人的生活環境，在不同樓層創造公共空間，增加居民的溝通，建立鄰里關係。2017 年由 WOHA 團隊設計的長者公寓 Kampung Admiralty 更奪得世界建築大獎。長者公寓的設計是將傳統村莊所需要的居住、社交、購物等功能，從平面分佈轉成立體垂直分區，為長者建立一個充滿綠化，有家庭連繫，支持長者身心健康的社區。

在教育方面，2008 年建成的拉薩爾藝術學院（LASALLE College of the Arts）及 2014 年 WOHA 設計的新加坡藝術學院（School of the Arts, Singapore）都是在城市中具啟發性亦環保的建築。它們都是在設計上容許風的流動，光的引入。現代的教育，已不可以只是知識的傳遞，而是需要引發獨立思考、判斷力、創意和建立自己生命的方向。我們塑造空間，而空間默默地在塑造著我們，因此倒模式無創意的教育空間，不能培養有創意的下一代。

在環保建築方面，新加坡更有卓越的成就。他們的目標是，由 2010 年 10% 的綠建築提升至 2030 年的 80%，全面積極地推動環保建築。因此，不同的建築類型都有環保的元素，更成就了不少有特色的建築。

當中有兩間酒店，分別是 2016 年 WOHA 設計、位於新加坡市中心的中豪亞酒店（Oasia Hotel Downtown）及 2013 年開幕的皮克林賓樂雅酒店（PARKROYAL COLLECTION Pickering），它們都是以綠化環保為設計要旨。中豪亞酒店是辦公室大樓結合酒店，最特別的是其最外層的紅色金屬架，架上種滿綠意盎然的植物，增加城市的立面綠化和生物多樣性。中豪亞酒店的另一特色是它的幾個在不同樓層的空中花園，這些空中花園容許城市的自然通風，每個空間亦各有特色。皮克林賓樂雅酒店的設計概念是「酒店就是花園」，其流動型的建築被包圍在熱帶綠林之中。

對於環保建築，新加坡大力支持，特別是在研究及教育方面。當地 2009 年成立了新加坡建設專科學院（BCA Academy）及 2016 年設立新加坡建設局天穹實驗室，以科技研究，建立數據，推動環保的發展。

這一本《築覺 VII——築遊新加坡》，十分值得我們參考。面對地球暖化，氣候改變，新加坡出現了為可延續未來劃時代的建築。

「花園城市」的發展規劃理念

李國興建築師

香港建築師學會會長（2019-2020）

再受允恆的邀請為他的新書寫書序，今次他寫的是新加坡建築及城市規劃。新加坡和香港在亞洲是兩個各有特色的城市，但又有很多相似的地方：兩地都是資源不足，東西文化交集，人口稠密之地，但又發展了自己的獨特建築及城市規劃。我想以我的認知談一談兩地規劃不同之地方。

新加坡於 1960 年代初開始啟動由當時的總理李光耀先生提出的城市規劃，多箭齊發──包括填海、保育及市區重建，策劃新的工商業及住宅用地，同時加入綠化元素。香港亦於差不多同時規劃新的衛星城市，小規模市區重建，及填海以提供工商業及住宅用地，以公共交通運輸為主導。經過數十年的高速發展，兩個城市發展出不同的市貌，新加坡規劃成為「花園城市」，香港規劃出以交通效率主導的「基建城市」；新加坡的市貌給人一種「綠化親人」的感覺，香港給人一種「基建先行」的感覺，但在綠化、環保或保育方面就有很多可以改善規劃的空間，才能使香港成為健康的「宜居城市」。

在施政及執行上，新加坡政府在行政主導下之城市規劃作出了牽頭的作用，例如新的濱海灣（Marina Bay）填海計劃，在新政府主導規劃設計下，快速落成新填海區，不但提供了新的土地，亦規劃出優美的海濱新區，吸引世界各地遊客到訪。

回顧香港過去十數年，未能像新加坡一樣，有新的土地供應及城市規劃，使香港不能繼續成為亞洲都市的規劃領頭羊。未能解決市民居住及工商業發展之用地，更令香港住宅及商業用地進入世界最貴之列，下一代深受其害，社會怨聲載道！

我覺得主因是社會各持份者對土地規劃發展爭拗不停，過去政府又未能主導其新土地規劃，包括「明日大嶼」等填海計劃，或其他開拓土地方案，才令到香港土地缺乏，更別說新的城市發展規劃概念。今屆政府大力推動中水填海及北大都會，努力去增加土地供應及解決房屋問題，但是房屋供應和居住環境問題仍然有待改善。

今次藉允恆提出新加坡的建築及規劃故事，我
希望各位讀者能夠從新加坡的城市規劃成功案
例，思考香港城市規劃之前途，想一想應否放
下爭拗，為香港下一代年輕人建設及規劃而大
膽接受不同方案，讓政府可以在城市規劃上走
前一大步，為我們的下一代規劃出一個「宜居
城市」，不用深受高樓價之苦，可以安居樂業！

心綠、健綠、趣綠

葉頌文博士建築師

葉頌文環保建築師事務所創辦人
香港建築中心主席 (2019-2023)
香港建築師學會理事
環保建築專業議會副主席
香港綠色建築議會董事
零碳天地董事

新加坡掀起另一種綠！

新加坡制定了「摩天綠化」政策，是城市規劃綠化計劃的一部份。2009 年，當地政府宣佈了至 2030 年增加 30 公頃摩天綠化的中期目標，及 2050 年新增達至 50 公頃的遠期目標。這些目標明確印在可持續發展藍圖中，由可持續發展跨部門委員會推動。為了倡導摩天綠化，市區重建局於 2009 年推出了城市空間和高層建築物綠化計劃，並為現有建築物的陽台、屋頂、戶外休憩區和公共綠化空間或露台發放一系列總樓面面積獎勵。同時，政府資助現有建築物翻新和實施綠化屋頂或牆壁的安裝成本高達 50%。公共綠化空間「空中花園」總樓面面積豁免首次於 1997 年引入，旨在促進更多的高質量公共空間，並為周邊地區的整體綠化和環境融合作出貢獻。例如，在天花頂部邊緣投影的 45 度線內的空中花園面積，不計算在總樓面面積中；如果空中花園超過樓層面積的 60%，則會授予額外的樓層高度容積量。此外，又為作為無障礙通道和消防逃生路線的廊道所在區域提供額外的空中花園豁免，以鼓勵更多和更大的公共綠化空間。這些政策和計劃不僅為城市居民提供了摩天綠化，還掀起新加坡的「心綠」、「健綠」和「趣綠」！

心綠——為城市人啟迪心靈的一點綠。空中花園可以改善人們的情緒和情感狀態。研究表明，與沒有生活在綠色空間的人相比，生活在綠化區域的人更少表示有情緒問題或焦慮症狀。綠化空間更可以降低壓力和抑鬱症狀，並提高人們的幸福感和自尊心。

位於新加坡河邊緣的 RiverGate，由三座 43 層樓高的住宅大樓組成，共設有 45 個空中花園。這些空中花園是由公共和私人花園空間組合而成，分佈在不同的建築物側面，每兩到三層樓就設置一個。綠化景觀就在住宅單位附近，有利於日常生活與自然的契合。

Newton Suites 是一座 36 層樓高的住宅高樓，設有垂直綠化和空中花園。每四層樓設有向外懸臂的空中花園，連接電梯大堂，作為居民的自然休憩空間。高樓裏大多數可用的水平和垂直表

面都被規劃作綠化景觀，總景觀面積佔比達到130%，其中110%有植被覆蓋。這個項目體現了當地高綠化率的發展理念，並展示了在日常生活中就能接觸到自然的門前花園的例子。

健綠——在城市隙縫中頑強地掙扎求存。綠色空間可以降低空氣污染和噪音水平，促進身體健康，並降低心血管和呼吸系統疾病的風險；空中花園可以改善人們的健康狀況，還可以提供陰涼的遮蔽，在炎熱的氣候中降低熱應激效應對人們的影響。

Central Horizon 展示了一個綠化面積廣且植被結構複雜的空中花園實例——一個佔地4,600 平方米的長型空中花園，連接了五座40 層樓高的住宅塔樓的 12 樓，一個 11 層樓高的平台式建築物，以及一個七層樓高的多層停車場的屋頂花園。空中花園的規模相當於城市區域中的公園，高大樹木和灌木的組合創造了視覺上的景趣，同時促進居民的健康和福祉。

達士嶺是新加坡的一個摩天公共住房項目。連接七座 50 層樓高的公共住房大樓的天橋上，有著世界上最長的兩個空中花園，每個長度超過 500 米。這些空中花園位於 26 樓和 50 樓，26 樓的花園僅限居民使用，設施包括緩跑徑、兒童遊樂區、健身房、居民委員會中心等，為超過 5,000 名居民提供社交互動的場所。而 50樓的花園向公眾開放，作為觀景台，供遊客欣賞新加坡的城市景貌和天際線。它是公共住房中如何把綠化與康健設施相結合的一個例子。

趣綠——遍佈的休憩綠地為城市增添趣味。空中花園可以促進人與人的互動，增加社會凝聚力。綠色空間可以成為居民和社區居民之間的社交平台，在人們日常碰面、循環互動中促進社交，並深化社區凝聚力。空中花園還可以提供更安全、更安靜和更美麗的環境，進而優化社區的生活質量和居民的整體幸福感。

The Tembusu 是擁有 337 個住宅單位的開發項目，展示了如何在公共空間盡最大可能無縫地融入綠色植被。三層空中花園分佈在 18 層樓，為居民提供親近自然的體驗。主要通道被擴大為茂密的綠化徑，設有各種社交互動空間和種植區，如：健身角、閱讀角、休息區、餐飲區和休閒農場角。項目展示了一個可見、可參觀和可使用的綠色空間。

在 Nouvel 18，兩個 36 層樓高的住宅公寓中，分佈了八個擁有不同設計主題和娛樂設施的空中花園。八個主題包括療癒庭院、自然生態區、健身場、健康露台、戶外飯廳、水上露台、空中植物園和冥想花園，勾勒出多層次的綠化和低碳生活方式。

我想，心綠、健綠和趣綠只展現了新加坡「城市建綠」思維的某部份，然而細讀《築覺VII——築遊新加坡》則會品味出另一點綠！

滴水之恩，
無以為報

建築遊人

「築覺」系列已經來到第七輯，在這13年的旅程中，我幸運地得到很多人無私的幫助，很多建築師無私地分享他們的設計資料或當中的辛酸經歷，讓「築覺」系列的內容變得更為豐富，亦讓「築覺」之旅能走得更遠。

多年來非常感激香港三聯書店各編輯：李安、李毓琪、莊櫻妮、趙寅等，多謝包容我的陋習和體諒我的缺失。另外，衷心多謝我的兩位老師：吳永順太平紳士和陳翠兒建築師，他們不但教授我建築知識，亦一直為「築覺」系列寫序。

除了感謝實際為「築覺」系列付出的人之外，我還要以萬分謝意，來答謝一位在背後的隱形支持者，他就是劉卓衍先生。

20多年來，他不但會買我的書，還會在身體情況許可時，和太太親身來支持每年我在香港書展的作家簽名會和相關的推廣活動。曾經，當我最潦倒和無助的時候，他給予我最重要的支持；當全世界沒有人相信我能夠成為建築師時，他永遠會對我說一句：「慢慢來，我相信你會做到。」

從外人的角度來看，這一份發自內心的鼓勵看似微不足道，但對我確實是雪中送炭，猶如為一個瀕危的人送上了一份甘露。

沒有劉卓衍先生當年的鼓勵與幫助，「築覺」系列根本不會出現，世界上亦不會有「建築遊人」。現在劉卓衍先生已經去了別的世界，希望他在遠方能得到永遠的快樂。可惜當日滴水之恩，確實無以為報，我希望自己往後面對各種事情時也能像當年一樣盡力而為，不辜負他當年的栽培。

在此只能向他說一句：「沒有昨日的你，沒有今日的我！」

願你一路好走，天堂再會，無言感激！

2023年5月

目錄

中區

CENTRAL REGION

西區

東區 / 東北區

北區

WEST REGION

EAST / NORTHEAST REGION

NORTH REGION

1－**26** 濱海灣花園 Gardens by the Bay／濱海灣金沙酒店 Marina Bay Sands／濱海灣蘋果公司旗艦店／路易威登旗艦店／藝術科學博物館 ArtScience Museum／濱海藝術中心 Esplanade — Theatres On the Bay／新加坡文華東方酒店 Mandarin Oriental Singapore／新加坡富麗敦酒店 The Fullerton Hotel Singapore／皮克林賓樂雅酒店 PARKROYAL COLLECTION Pickering／中豪亞酒店 Oasia Hotel Downtown／愛雍・烏節 ION Orchard／Orchard Central／Bugis+／Bugis Junction／新加坡國家圖書館 National Library／新加坡國家美術館 National Gallery Singapore／駁船碼頭 Boat Quay／克拉碼頭 Clarke Quay／怡豐城 Vivo City／Robinson Towers／大華銀行大廈 UOB Plaza／萊佛士坊一號 One Raffles Place／風華南岸大廈 South Beach Tower／DUO Twin Towers／新加坡佛牙寺龍華院 Buddha Tooth Relic Temple and Museum／Indian Heritage Centre／啟匯城 Solaris／SkyTerrace@Dawson／達士嶺 The Pinnacle@Duxton／SkyVille@Dawson／黃金坊 Golden Mile Complex／翠城新景 The Interlace／新加坡藝術學院 School of the Arts, Singapore／拉薩爾藝術學院 LASALLE College of the Arts

中區

A24

A20

A22a A23

A26b
A26a

A11b
A11a
A12 A18b
A18a

A14a A13
A05 A06
A14b
A09
A10 A07 A17
A04 A01
A03b
A16 A03a A02
A08
A19

CENTRAL
REGION
A22b

商業化部署的
公園

濱海灣花園
Gardens by the Bay

● 18 Marina Gardens Drive, Singapore, 018953

在香港，沿海的地段多數都是最昂貴的地皮，所以往往用作興建甲級商廈及豪宅，這樣才符合商業投資策略。不過，在新加坡最昂貴的沿海地皮之一，卻出現了一個既不是豪宅，也不是商廈的建築群——濱海灣花園（Gardens by the Bay）。濱海灣花園是一個佔地超過 100 公頃的公園，但它不是平凡的休憩公園，而是經過商業化部署，務求成為遊客必到的景點，為濱海灣區吸引更多人流。

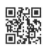

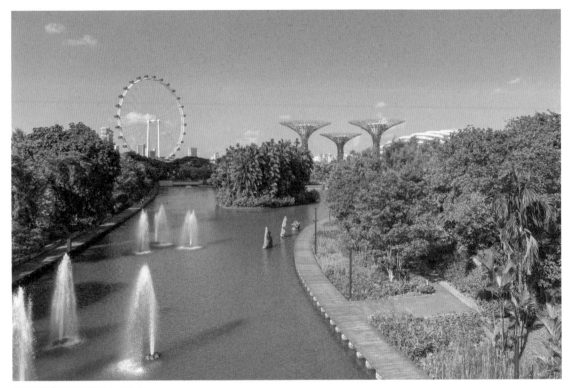

↑ 濱海灣花園佔地超過 100 公頃

以綠化作招徠

新加坡政府願意提供這麼昂貴的地皮來建設一個公園，除了希望減少市區內高樓大廈所形成的屏風效果，亦想為市民帶來新的綠化空間。而公園規劃的重點是以全新手法為城市的邊緣地區帶來新焦點。

濱海灣花園由英國建築師事務所 Wilkinson Eyre Architects 負責總體平面設計。項目分為三部份：東花園（Bay East）是鄰近高爾夫球場的沿海空間，中央花園（Bay Central）是鄰近 F1 一級方程式賽車場旁、約三公里長的海濱長廊，連接另外兩個花園；南花園（Bay South）則是最大的一個區域，包含最多吸引遊客的景點。雖然公園內大部份區域都是免費對外開放的，如：雕塑公園（Art Sculptures）、兒童水上樂園等，但是部份設施還是要收費的，如兩個大型展區：花穹（Flower Dome）及雲霧林（Cloud Forest），還有著名的擎天樹（Super Tree）和奇幻花園（Floral Fantasy）。而這些收費設施亦是整個花園的「鎮園之寶」。

擎天樹

現時大部份遊客都是從濱海灣商場的方向進

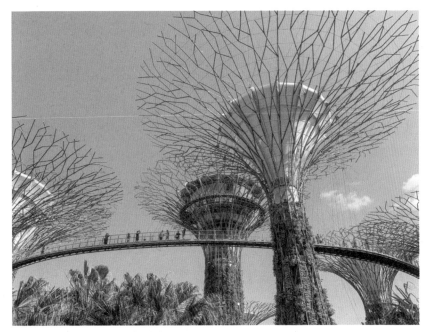

↑擎天樹在外形設計上恍如巨型樹木雕塑

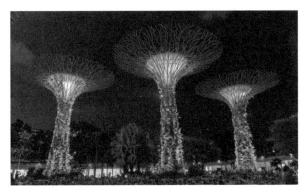

↑在燈光照耀下，擎天樹就像一艘艘飛天的太空船一樣。

入南花園的。當人們經過一條行人天橋之後，便可以在橋的末端遠觀此園區的第一個名勝——擎天樹。簡單來說，擎天樹是由 18 座樹形的觀光塔所組成的，大約八至 16 層樓高，部份觀光塔內設有電梯，並且還有空中走廊連接，可讓遊客在橋上及塔上遠眺整個園區。

樹形觀光塔加上空中走廊這樣的組合並不是什麼特別的賣點，而且從觀光塔上看到的景觀亦只是整個濱海灣花園的景色，在園區旁邊的濱海灣金沙酒店（Marina Bay Sands）頂層的空中花園觀景台更可以看到更好的景觀，所以擎天樹在基礎配置上沒有什麼特別之處。

↑花穹裏有喬木、灌木及花卉等各種非新加坡本地的植物品種。

不過，這些觀光塔在外形設計上恍如巨型雕塑：塔身由下而上地擴展，咖啡色的金屬網包圍整個外牆，還有不同的植物在外牆上生長，使這些觀光塔在外觀上更似一棵棵擎天大樹，成為了園區的特色景點。到了晚上，當燈光照耀之下，這些觀光塔恍如一艘艘飛天的太空船一樣，尤為引人注目。

其實整個濱海灣花園的不同地方晚上都會亮起各種燈飾，如飄在湖上的蛋形燈也是一大亮點。由於園區晚上的燈飾非常受歡迎，後來更在每晚加上一節燈光表演，令園區生色不少。

花穹及雲霧林

濱海灣花園還有兩個矚目的亮點：花穹及雲霧林，兩座建築物均是巨型的溫室，當中花穹更是世界上最大的溫室，佔地面積達一點二公頃，而雲霧林亦達零點八公頃，相當巨

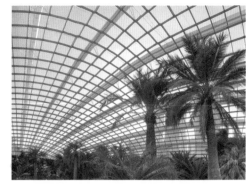

大。這兩座巨型溫室的設計目的是希望成為在新加坡的巨型生物展示區,因此致力把濕度設定為 80% 至 90%,溫度至攝氏 23 至 25 度,有如地中海一樣的氣候,令不同生物的生態能在新加坡展現。

花穹的設計如其名字一樣,在一個巨型溫室裏展示了包含喬木、灌木以及花卉等多種並非新加坡本地的植物品種。由於這個溫室的樓底達四層樓高,因此室內可設置至兩層樓

高的展覽空間,展示不同高度的樹木及花卉,有如一個熱帶植物的「百貨公司」。此處的參觀路線正正是以迴環走道的方式來設計,與百貨公司的人流路線十分類似。植物的設置如同商店櫥窗般展示,確實是不錯的旅遊體驗,所以花穹內有不少遊客拍照留念。

至於雲霧林,這個溫室的焦點之一是一條達七層樓高的人造瀑布。這條瀑布由十多條不同高度的出水口所組成的,瀑布的背後是一

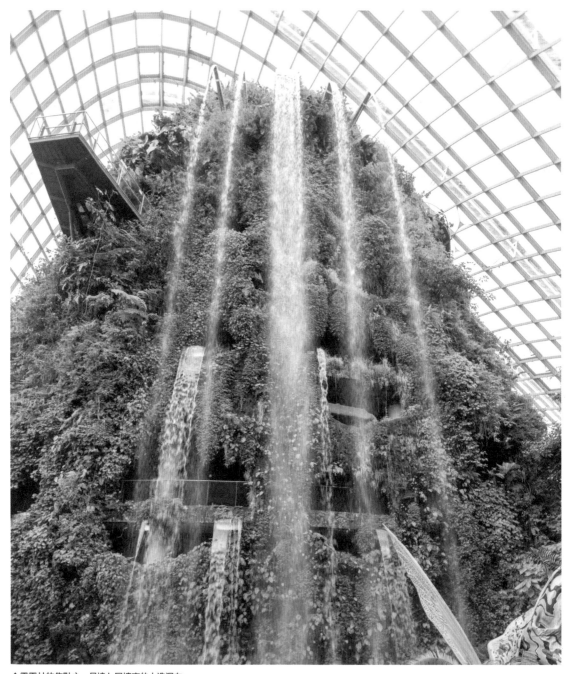

↑ 雲霧林的焦點之一是達七層樓高的人造瀑布

↑↗瀑布背後的觀光塔和架空步道讓遊客可以從遠、近，高、低等多角度欣賞雲霧林。

座七層樓高的綠色巨塔。這個巨塔可以說是一座室內觀光塔，或者說是巨型的綠化牆，可以讓遊客穿梭於綠化牆之間，從低處慢慢步行至高層，經由不同的架空步道俯瞰整座溫室，甚至感受被瀑布包圍的感覺，確實別有一番風味。雲霧林最精妙的佈局正是其空間的多樣性：遊客的參觀路線可以從低至高，由外到內，然後由內到外，最後是從高至低地遊覽，從遠、近、高、低等多角度體驗並欣賞這個溫室，人流路線的設計異常成功。

魚骨般的外形

花穹及雲霧林的主要參觀路線分別是橫向及縱向的，其外形設計也是以橫向及縱向的方式作為基礎格局。但是兩座溫室均有一定高度，若要在避開樑柱的情況下建造跨度達數十米的空間，就一定不能使用最常見的樑柱結構。因為一般鋼樑的跨度大約只有 12 至 15 米，無法為巨型溫室營造簡潔的空間，建築師最後採用了拱門的結構建造兩座溫室，支撐建築物的骨架便猶如反過來的魚骨一樣。

為了營造多層次的效果，建築師刻意要壓低了溫室兩端的「拱門」高度，而盡量把溫室中央的空間拉高。不過「拱門」的最高點不在中央，而是往南方移了一點，因此兩座建築物從遠處看並不像是典型的「魚骨屋」，而更像巨型的白色「橄欖」。

濱海灣花園佔地超過 100 公頃，而且地理位置優越，理應可用作發展豪宅區或甲級商廈等高密度建築物，又或者可以作為主題樂園來發展。不過，新加坡政府不但沒有用盡每一寸的空間，亦以公園的形式減少了市區的高樓屏風效應。濱海灣花園向公眾免費開放，再配合它的優秀規劃與設計，吸引了大批參觀的人流，並大大帶旺了附近一帶的商店與餐廳，達到「相輔相成」的局面。濱海灣花園亦贏得了新加坡本地及國際的多個設計與旅遊設施的獎項，確實實至名歸。

升了天的船

濱海灣金沙酒店
Marina Bay Sands

● 10 Bayfront Ave, Singapore, 018956

自從新加坡大力發展旅遊業及博彩業之後，
就吸引了不少海外財團在沿海及聖淘沙一帶
發展酒店及賭場，而當中比較令人矚目的便
是濱海灣金沙酒店（Marina Bay Sands）。這
個項目位於距離市中心不遠的地方，整個項
目的發展可以說是市中心的延續。

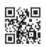

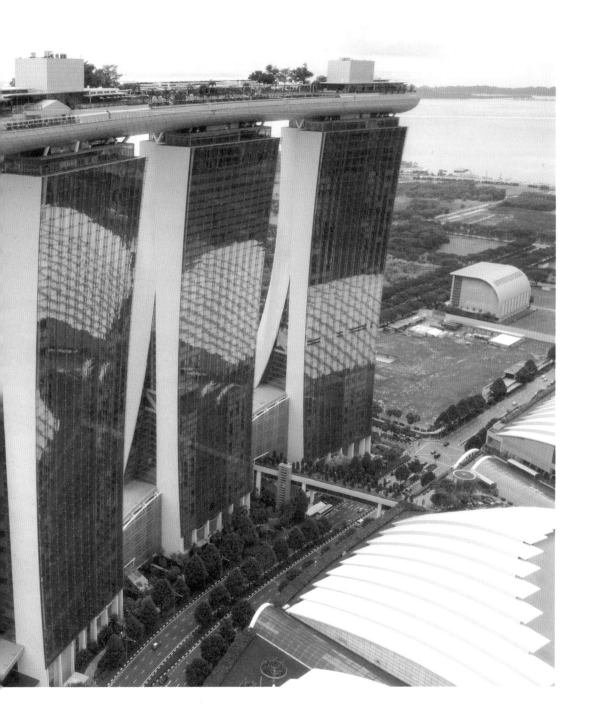

↑濱海灣金沙酒店之所以引人注目，最大的原因是它像空中飛船一樣的奇特外形。

由市中心的擴展

2004 年，新加坡政府準備在濱海灣一帶發展一個匯聚文化、娛樂、商業及康樂設施的優質建築群，便邀請了世界各地數家財團競標。其中，來自美國拉斯維加斯的金沙集團（Las Vegas Sands）提供的方案最為全面，並且能切合當地政府在旅遊、娛樂和經濟上的要求，因此新加坡的市區重建局（Urban Redevelopment Authority, URA）便決定讓金沙集團去發展這個地段。

金沙集團隨後邀請了加拿大建築師 Moshe Safdie 去設計這個包括了酒店與賭場的項目。由於此項目可以說是新加坡市中心發展的延續，所以建築師以城市規劃的角度來設計整個建築群。他把商場設在靠近鬧市區的一邊，同時連接地庫的地鐵站，好讓這裏成為市區與整個項目的連接點。

至於同樣設在地庫的還有賭場。這是有別於其他賭場酒店的安排。因為賭場是整個建築群中最賺錢的地方，所以人們一般都會將賭場設置在最接近酒店門口的位置，像是大部份澳門酒店就是如此安排的。不過，Moshe Safdie 認為賭場以及劇場均是不需要陽光的

空間，於是把這兩個場地安置在地庫，寧願將受陽光照射的空間設計成酒店大堂和商場，好讓置身其中的遊客可以更舒適。而酒店大樓則設置在最接近公園的一端，如此一來，酒店其中一邊的房間能盡覽整個濱海灣花園（Gardens by the Bay），而另一邊的房間則能遠眺新加坡的海景，相當怡人。

奇特的外形

濱海灣金沙酒店之所以引人注目，原因之一是地理位置優越——處於新加坡最繁忙的黃金地段，佔地面積龐大。酒店由三座 57 層樓高的大樓所組成，客房數目達 2,500 多間，屬新加坡市內最大的酒店之一。不過，龐大的建築群並不是這座酒店成名的原因，最大的原因是它奇特的外形。

建築師在酒店頂部設計了一個全長 340 米，包括餐廳、酒吧、泳池的空中花園觀景台（SkyPark Observation Deck）。這個觀景台不但橫跨了三座塔樓，還延伸至塔樓以外，相當矚目。它亦是世界上最大的公共懸掛平台。觀景台就像是在「石屎森林」中升起的一艘船，令酒店無論遠觀還是近看都相當令人震撼，也因此酒店成為了新加坡的新地標。

濱海灣金沙酒店的外形雖然特別，但是也被不少人批評為不倫不類，如同在五星級酒店群上方放了一塊滑板似的。但試想一下，若沒有這個觀景台，酒店就只是三座平凡的摩天大廈而已。

奇特的佈局

表面上看來，這個空中花園觀景台只是為了突顯酒店的外形而設計，但其實它在功能和佈局上對整個酒店項目帶來了重要的改變。一般酒店的佈局多是將大堂、餐廳、宴會廳等橫向的空間設在群樓，群樓的天台便是露天泳池；客房則設在塔樓，塔樓頂層多數是總統套房，而天台自然是空調機房、水箱等設備。這樣的安排雖然能最有效地善用空間，卻也出現了兩個問題：第一、泳池與客房的距離很近，難免出現私隱問題；第二、酒店景觀最好、最開揚的地方只用作擺放機房等

↑ 酒店其中一邊的房間正正面向濱海灣花園

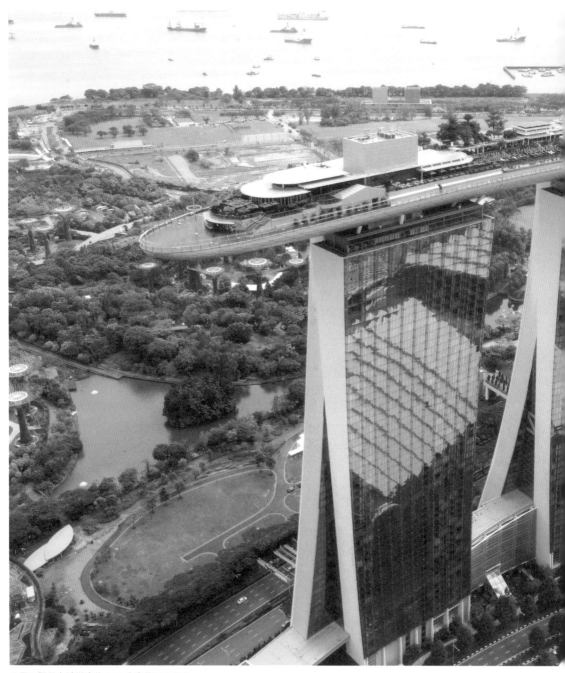

↑露天觀景台讓遊客能 360 度盡覽四周景色

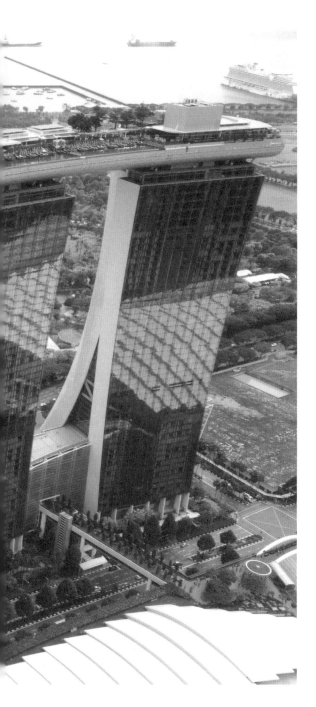

配套設備，千篇一律的酒店空間佈局也會令遊客覺得欠缺新鮮感。

但是濱海灣金沙酒店將平凡的塔樓屋頂變成了整個酒店群的亮點。Moshe Safdie 善用酒店的地理特點，刻意將景觀最好的頂層變成亮點。空中花園觀景台共分為三部份，在兩端分別是餐廳和酒吧，而中間是露天泳池。在餐廳和酒吧外圍均設有露天觀景台，讓遊客能以 360 度盡覽新加坡市中心的景色。特別是酒店不單靠近海邊，還與著名的濱海灣花園相鄰，每天晚上濱海灣花園都會有亮燈表演，而空中花園觀景台自然是觀看亮燈表演的最佳場地，這無疑大大增加了它對旅客的吸引力。

至於中間的露天泳池更是酒店的焦點，因為這是一個無邊際泳池（Infinity Pool），即是泳池邊的高度比泳池水面的高度低，泳池的水會流至泳池外邊較低的邊界，在視覺上泳池恍似沒有邊界，一直向外延伸一樣，泳客可以在泳池裏無阻擋地欣賞四周的景色。加上這個泳池旁邊沒有其他摩天大樓，泳客的

↑無邊際泳池吸引不少遊客慕名而來

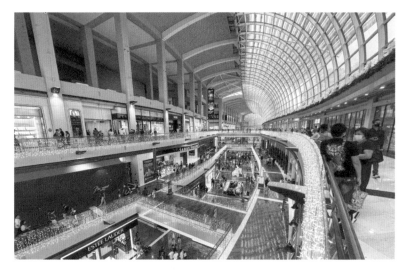
↑ 大型購物中心設在地庫

私隱也能有較好的保障。這個無邊際泳池的體驗在新加坡萬中無一，不少遊客都會因此慕名而來，在這間酒店入住。

因此，這個飄在空中的「飛船」不只是城中話題，還有實際功能。不過這個設計理念一點也不便宜——新加坡是位於沿海的地區，經常受颱風天氣的影響，要建造這種巨型懸掛結構，以及樓宇之間的大跨度結構，均是相當昂貴，要不是一間由賭場集團經營的酒店，這樣的設計還未必能夠實行。

特高樓底的大堂

除了天台的空中花園觀景台之外，酒店大堂亦有特別之處。酒店的建築群是從上而下地放大，無形中在南北兩邊的客房之間製造了一個15層樓高的大堂。每當遊客進入大堂辦理入住手續時，便會置身在一個超高樓底的空間，很

是震撼。而當他們乘搭大堂的電梯至位於高層的房間時，亦可以從高處俯瞰大堂。

酒店雖然由賭場集團投資興建，但是相比起澳門及拉斯維加斯的賭場酒店，濱海灣金沙酒店的大堂並沒有賭博元素，明顯地平實得多，亦沒有金碧輝煌的裝修，遊客不會感到侷促。另外，建築師在三座塔樓之間還設置了大型玻璃幕牆，讓陽光照射進大堂之內，使大堂變得更為光猛開揚，感覺上「平易近人」得多。遊客無論在這裏購物還是用餐，都不會覺得有壓迫感。酒店把繁華的賭場及大型購物中心設在地庫，讓大堂變得簡潔且舒適，因此這裏甚受遊客歡迎。

濱海灣金沙酒店如此奇怪的外形，看似是為求標新立異而創造出來的，但是奇形怪狀的空中花園觀景台確實為遊客帶來新衝擊，並成為了整個小區的點綴。

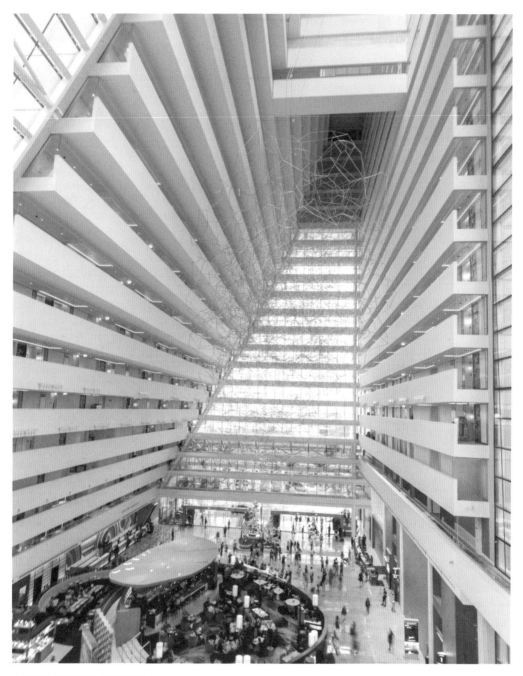

↑超高樓底的酒店大堂甚為氣派

明珠與鑽石

濱海灣蘋果公司旗艦店
路易威登旗艦店

● 蘋果公司旗艦店：2 Bayfront Avenue, B2-06, Singapore, 018972
● 路易威登旗艦店：2 Bayfront Avenue, B2-36, Singapore, 018972

在每一個發達的國家的重點城市，都一定有國際級的品牌設立旗艦店。在新加坡濱海灣金沙酒店（Marina Bay Sands）附近的海旁就有兩座非常引人注目的小型獨立建築物，分別是蘋果公司（Apple Inc.）及路易威登（Louis Vuitton, LV）的旗艦店。這兩座建築物自開店以來一直都是市內的焦點，除了因為兩個品牌的產品都甚具吸引力之外，兩座建築物本身也極具吸引力，令不少人慕名前來參觀，成為市內的新地標。

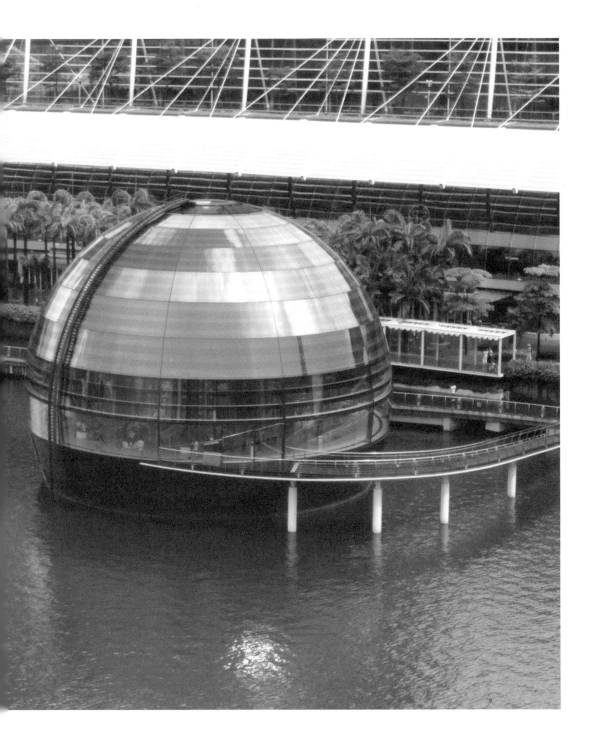

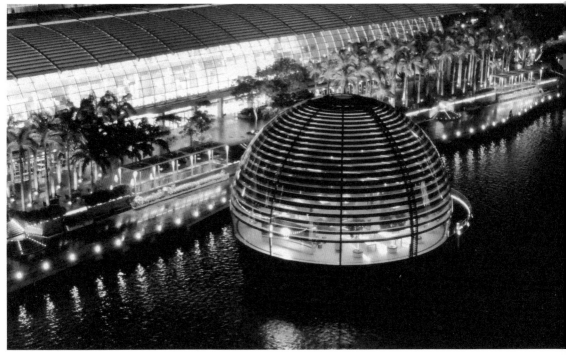

↑ 到了晚上，店舖就像「水上明珠」一樣，吸引了不少遊客前來參觀。

海上明珠——蘋果公司旗艦店

無論在哪一個城市，蘋果公司門市（Apple Store），尤其是旗艦店的設計一直以來都相當奪目，如美國紐約第五大道（5th Avenue）以及中央車站（Grant Central Terminal）的旗艦店等。至於新加坡的旗艦店，則可以說是近年最矚目的新建築之一——它是漂浮在水上的，亦是世界上唯一一座在水上的 Apple Store。

建築物由英國著名的建築師事務所 Foster ＋ Partners 負責，這是繼他們設計了蘋果公司在美國加州的新總部大樓後，再次為蘋果公司設計項目。新加坡旗艦店的設計理念相當簡單，只是在水上設置一座寬四十五米的玻璃球體建築，然而從外觀上看，便好像在水上漂浮的一顆明珠一樣。設計亦貫切了蘋果公司的設計理念：簡約而具震撼力。

由於此 Apple Store 位於新加坡最核心的地段，四周景色異常優美，建築師期望顧客可以在室內選購蘋果的優質產品同時，亦能夠享受室外的海景和陽光，因此建築物由一百多塊彎曲的玻璃組成，可以讓顧客在選購產品時盡覽四周的水上景色。再者，這間 Apple Store 會在晚上出現並轉換不同的燈光效果，配合建築物映在水上的倒影，令它確實有如一顆海上的耀眼明珠。店舖吸引了無數旅客甚至新加坡市

民專門到此一遊，從三百六十度欣賞濱海灣金沙酒店一帶的景色，並拍照留念。

全玻璃建築物在外觀上雖然美麗，可是當它處於新加坡時，便會成為一座巨型溫室儘管設有空調，但在夏天時還是會異常酷熱。因此，這座「水上明珠」的頂部設有數層遮光板，從而避免過多陽光照進室內，導致過熱的情況。

步向天堂

除此全玻璃外立面，這座 Apple Store 旗艦店的室內設計亦非常令人著迷。從表面上看來，旗艦店的主入口可經由位於地面的一條連接橋抵達，不過這條橋其實只是緊急的逃生通道而已。儘管顧客可以通過這條橋步行至地面，沿途亦可以欣賞四周的風景。然而店舖的真正入口設在地庫——連接濱海灣金沙酒店商場的主要通道。

當顧客進入店舖，便會來到銷售手提電話的區域，之後很快便到達地庫的盡頭——通往上層的扶手電梯，這裡亦是整間店舖的亮點。當顧客慢慢從黑暗的地庫上升至明亮的店舖首層時，視線由狹窄變得開揚，再加上強烈的光暗對比，能讓人對這個空間留下深刻印象。

至於室內設計方面，店舖貫徹了蘋果門店的風格，利用大木枱來展示產品。室內基本上沒有任何高大的展櫃，盡量避免有任何裝飾物阻礙顧客欣賞室外的海景。另外，這間旗艦店特別增設了活動區，並配置了大電視與開放式座椅，以作不同類型的活動或推廣，好讓顧客可以一邊購買產品，一邊了解蘋果公司的最新發展。

這間旗艦店為顧客帶來的水上購物體驗，絕對是世上少有的，因此不少旅客都慕名前來，專門感受一下，使此處成為新加坡的新地標。由於旅客眾多，在 2019 冠狀病毒病（COVID-19）疫情時期，店舖需要作出分流，分批讓顧客入內，顧客甚至要預先在網上預約，才可以進入該店，可見這間旗艦店多麼受歡迎。

水上的鑽石——LV 旗艦店

距離蘋果旗艦店不遠處，還有一座國際級品牌 Louis Vuitton 的旗艦店。LV 在全球各個主要城市都設有旗艦店，不過多數位於大型商場內，較少以單幢建築的形式出現，至於在水上的旗艦店更是絕無僅有，所以新加坡濱海灣金沙酒店的旗艦店是 LV 在亞洲地區的重點項目。建築物由美國建築師事務所 Safdie Architects 設計，而室內設計則由紐約的 Peter Marino Architect 負責。建築物的設計理念來自鑽石，是一顆鑽石經過不同層次的切割之後所形成的兩個不同大小的三角形。這兩個三角形互相拼合，使整個建築物外形變得更立體。為了使建築物外立面更像鑽石，建築師刻意使用全玻璃幕牆的設計，並把玻璃幕牆的鋼結構設計成以不同對角線編織而成的網絡，使建築物在遠處看起來更像一顆鑽石。這座建築物在晚上還會亮起黃色燈光，當燈光透過玻璃幕牆映照至室外時，整座建築物有如發光的鑽石一樣，在海上閃爍。

LV 旗艦店的佈局與 Apple Store 相近，主入口同樣設在地庫，並與旁邊的大型商場連接，顧客穿過黑暗的隧道之後便會到達明亮的大廳，形成相當強烈的視覺效果。LV 旗艦店的

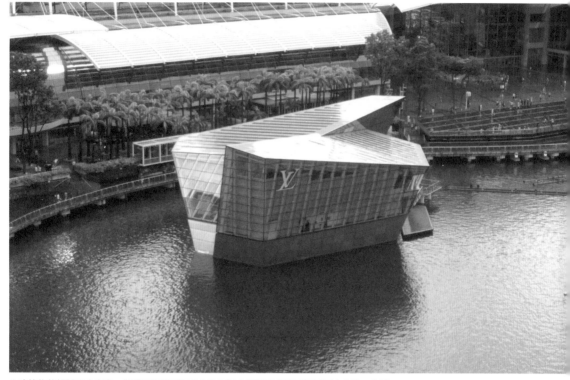

↑建築物的設計理念來自一顆鑽石經過不同層次的切割之後所形成的兩個不同大小的三角形

大廳與 Apple Store 一樣,可以盡覽濱海灣金沙酒店一帶的景色,建築師也刻意在店舖二樓設置了連廊,好讓顧客在購物的同時也可以欣賞海景。建築物還設有玻璃屋頂,顧客更可以體驗「天人合一」的感覺,這是少數商業旗艦店能提供的體驗。

整座建築物就像是一個「玻璃盒」,和蘋果旗艦店一樣,面對新加坡的濕熱氣候,極易成為一個巨型溫室,所以建築師為了營造柔和的光線,同時能夠製造出鑽石閃爍的效果,便在室內加入了白色的遮光天幕,來阻擋過多的光線。這個白色的天幕不單能阻擋陽光,而且與店舖的咖啡色木地板形成強烈對比,突顯木地板的顏色。在柔和的陽光照射下,整個空間頓時更為溫暖,令色彩繽紛的 LV 產品更加突出。

蘋果和 LV 兩間旗艦店都是水上建築物,雖然佔地不多,但是在這個區域相當耀眼。一顆明珠與一顆鑽石,在新加坡的核心商業區閃耀。

LV 旗艦店通過位於水下的行人通道與商場連接

商場

商店

商場 | 碼頭 | 水面 | 商店 | 商店 | 水面

商場 | 商場 | 商店 | 商店

商場 | 商場 | 入口廣場 | 商店 | 商店

地下停車場

商場及賭場 | 水面 | LV商店

單能阻擋陽光，更與店舖的咖啡色木地板形成強烈對比。

↑當燈光透過玻璃幕牆映照至室外時，整座建築物有如發光的鑽石一樣。

水上的蓮花

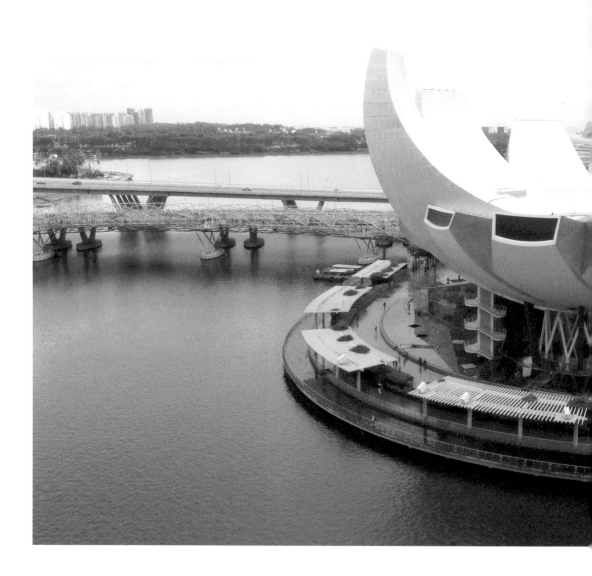

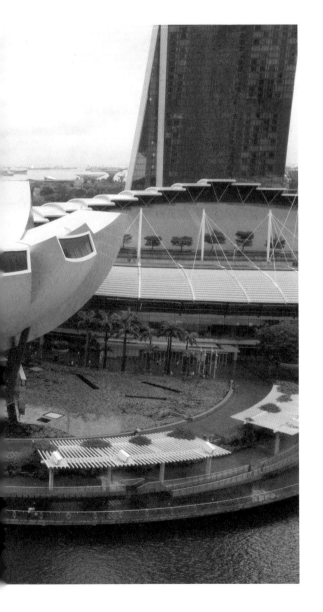

世界上各個大城市裏都有各種各樣的博物館及美術館，這些展館如果在設計規劃時處理得當，便會成為該城市的亮點，甚至是整個城市的「吸金石」，有如倫敦的大英博物館、北京的故宮博物館、巴黎的羅浮宮等。而新加坡則沒有具叫座力的藝術珍品作招徠，所以他們便做了一個大膽的嘗試：在一個博物館內同時展示科學與藝術展品。將科學館與藝術館合二為一的做法，可以說是世界罕有的。

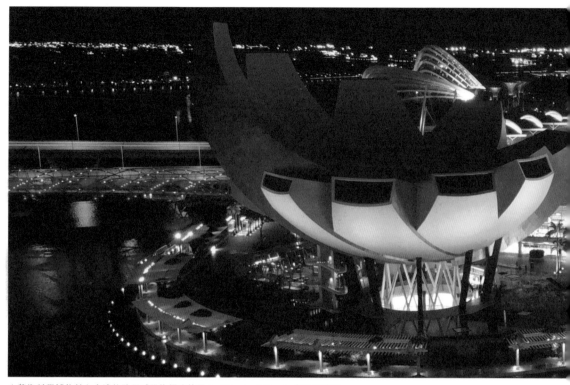

↑藝術科學博物館和旁邊的路易威登旗艦店皆是 Safdie Architects 的設計作品

水上的蓮花

由於新加坡政府很希望藉著開放賭牌之後,能通過推動博彩業發展來帶動遊客增長,但是他們亦不想將新加坡發展成一個像澳門一樣的賭博城市。為了讓這個城市的旅遊業能作多元化發展,當地政府嘗試在濱海灣區引入文化、藝術等活動場地。其實若按常理來安排,這裏應該興建一些國際大品牌的旗艦店或高級餐廳,這樣既可以善用美麗的河景,亦可以吸引高消費群體來此處購物。要不是這個特殊任務,當地政府又怎會在如此昂貴的地段興建一座商業效益較低的博物館呢?

為了打造地標式的博物館,自然要在設計方面下工夫。美國建築師事務所 Safdie Architects 好像與濱海灣特別有緣,他們除了設計了濱海灣金沙酒店及路易威登旗艦店,亦再一次拿下這座藝術科學博物館的設計項目,使這個新加坡的核心商業區成為他們的「建築博物館」。

然而這個建築物接近全密封的設計卻引發人們疑問:既然一定要在此興建博物館,為何不善用地段的特性,盡量在博物館的通道處加上落地玻璃,好讓參觀者能欣賞全新加坡最美麗的海景呢?現在建築物基本上在二樓以上的空間接近全密封,天窗都只有少量,

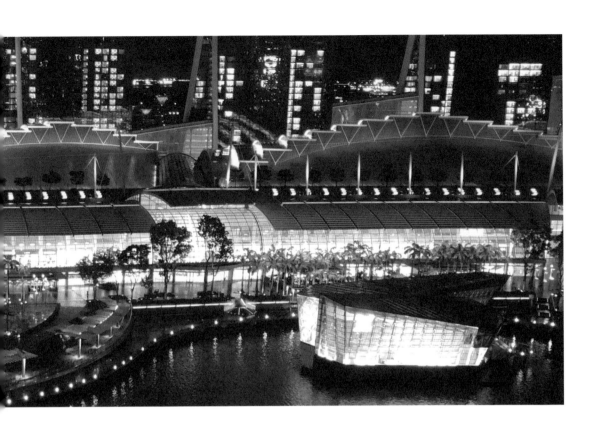

博物館分為上下兩層，中間是露天天井。

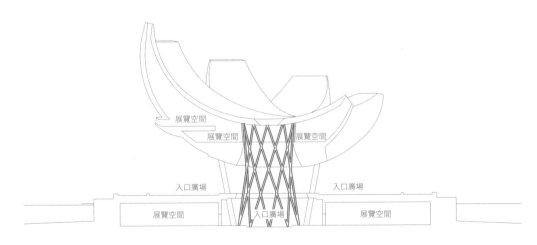

僅提供為數不多的空間讓參觀者欣賞海景，實屬於理不合。

Safdie Architects 之所以有這樣的設計，是因為他利用了水上蓮花的概念來作為博物館的藍本。建築師把整個博物館在外觀上分為實心與玻璃兩部份，低層的空間是博物館的主入口及大堂，而高層的實心部份則是各個展館。由於博物館靠近海邊，這種上實下虛的手法使它感覺上像是浮在水上的蓮花一樣。為了讓地面空間變得更為輕巧，建築師刻意把首層設計得相當空曠，只有兩部玻璃電梯和商店，而主要的展館設於地底。

建築師借用了蓮花的形態來創造建築物外形，博物館共有十個展館，所以在外形上便有如十朵不同高度的花瓣一樣。但是由於每個展館都有一定的空間需求，因此每朵花瓣就像一根根粗壯的手指一樣，感覺不如蓮花花瓣般輕巧。

博物館有著特殊的外形，那麼在結構上當然不能沿用常規的做法。十朵花瓣借用了製造輪船底部的技術來興建，展館的結構骨幹由彎曲的鋼骨組成，再加上不同大小的彎曲鋼骨作為副骨幹，就像是輪船底部的船脊與副龍骨一樣。至於建築物外立面使用了強化玻璃纖維，製造出三維曲面（3D Curve），如同把大型帆船的玻璃纖維底部掛在外牆上一樣。

花瓣形展館帶來的問題

展館的設計原則大都是盡量將空間設計得四四方方，務求增加展品設置的靈活性，方便館方未來可以合併或分隔不同的展館。另外，在空間設計上需要盡量簡約，才能突出展品的特性，不會喧賓奪主。不過，藝術科學博物館好像完全違反了這些設計原則，像花瓣一樣的外形由內向外延伸，十分特別，令整個博物館有如出現了十個像香蕉般的展館，與眾不同。但是這樣的設計其實對博物館的營運帶來了不少「致命」的缺點。

首先，博物館無論在平面還是垂直空間上，均是彎曲的，這對展品擺放產生了很大的限制。儘管部份展館有足夠的高度，但不是全部展館都一樣高，所以一些大型的展品可能無法放在某些展館展示。

當參觀者從主入口進入博物館後，會先到達天井，並經過扶手電梯到達地庫的售票處和各主要展館。參觀完這些展館之後，再乘電梯至高層，參觀各個特別展館。這是一個不常見的設計，因為當大批參觀者參觀完地庫展館之後，便只能依靠電梯作垂直運輸，很容易造成「人流樽頸」的擁擠情況。幸好位於高層的特別展館需要額外購票，參觀人數不算太多，所以並沒有造成太大的人流問題。

另外，博物館被分割成十個獨立的展館，各個展館既不能夠合併，也不能重新調整展區大小，為未來的展覽造成不少的限制。而部份展館的天花設置了天窗，建築師希望是能夠為平淡的展館帶來一些點綴，不過陽光中的紫外線對藝術品的保存相當不利，陽光亦會影響電子屏幕及電子投影的播放效果，於是博物館需要不時封閉天窗，以便作投影展覽。

↑

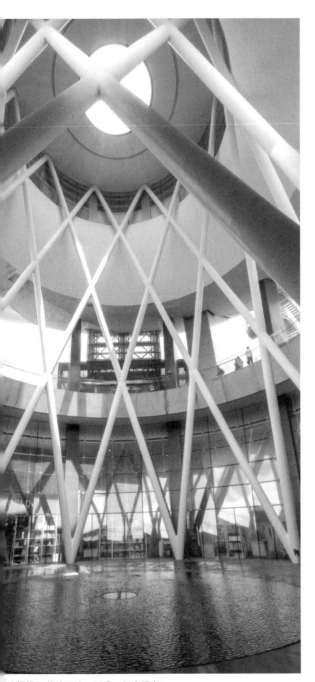

會通過天井往下流，形成一個小瀑布。

善用雨水的設計

新加坡是熱帶氣候，在一整年間，很多時候會出現驟雨，所以參與當地建築設計項目的建築師都必須學會如何處理雨水問題，像是避免水浸或雨水倒灌等。這次 Safdie Architects 則採用了一個獨特的手法來處理雨水：在博物館中心設置了一個天井，而這個天井是全露天的。每當下雨時，雨水便會通過天井流至首層，形成了一個半天然的小瀑布。建築師巧妙地讓平常令不少人頭痛的雨水變成博物館的另一大賣點。

當然，這座博物館最大的賣點除了是同時展出科技與藝術的展品之外，便是它特別的外形。像蓮花一樣的博物館與它在水上的倒影確實相當耀眼。人們無論站著仰望，還是從高處俯瞰，都會被博物館的外形所吸引。不過凡事都有代價，特殊的外形也確實對建築物的室內空間佈局造成不同的障礙，這亦是做建築設計時要有的取捨。

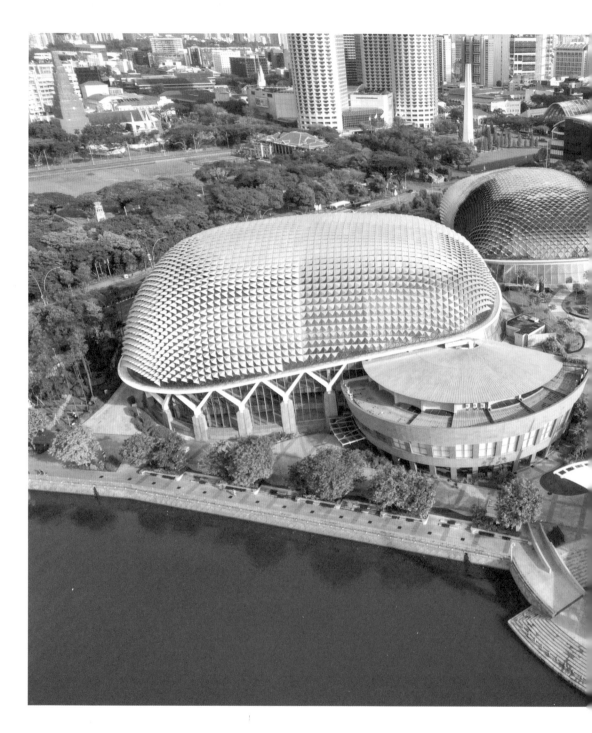

極具爭議的外形

濱海藝術中心 Esplanade — Theatres On the Bay

● 1 Esplanade Drive, Singapore, 038981

當每個城市或每個國家發展到某個層次時，自然會希望發展他們的文化產業。而一所屬於該城市或國家的歌劇院和音樂廳，正代表了該地市民對藝術文化的態度。新加坡當局便在新加坡河旁邊興建了大型藝術中心濱海藝術中心（Esplanade - Theatres On the Bay），正如香港也有香港文化中心一樣。

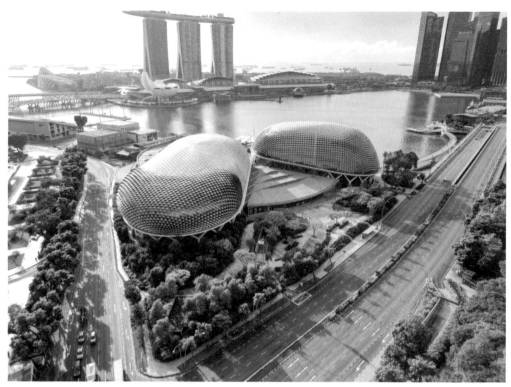

↑西邊的兩座劇院呈 Y 字形

簡單的規劃　實用的佈局

早在 1980 年左右，新加坡政府已決定在這幅臨海地皮興建包含音樂廳、歌劇院和商場，以及達國際級水平的藝術中心，並邀請了新加坡建築師事務所 DP Architects 聯同英國建築師事務所 Michael Wilford & Partners 一同合作設計。項目除了藝術中心之外，還附設了一個大型商場。因為假若整個地盤只有文化設施的話，當沒有任何表演時，這片區域便猶如一個死城；要是配以商場來營運的話，人們既可以來這裏欣賞藝術演出，也能購物和用膳，還可以欣賞美麗的海濱。而建築師也考慮到這一點，他們的規劃相當簡單，但甚具邏輯性。

這幅地皮南邊向海，西、北兩邊為馬路，東邊鄰近一個大型商場和酒店的建築群，因此建築師把藝術中心規劃成花瓣形的模樣，並把兩個主要的表演場地設在地盤西邊，商場和露天餐飲區域則設在地盤東邊，好讓此處與鄰近的酒店和商場項目相連。西邊的兩座劇院呈 Y 形，劇院之間的空間便是劇院前廳，而前廳亦與旁邊的大馬路連接，讓觀眾和貴賓都能經由前廳分批進入各劇院。地盤臨海的區域便是海濱長廊和露天劇場，市民可以

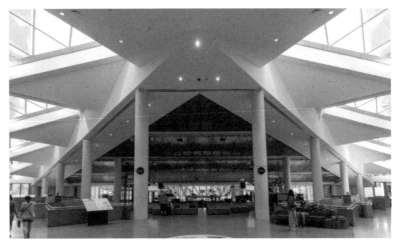
↑ 劇院之間的空間便是劇院前廳

在此一邊散步，一邊欣賞美景，亦能在露天劇場觀看演出。

批評的聲音與舞台塔的難題

建築群的規劃雖然合理，但是它的建築設計卻招來相當多負評。在 1990 年代初，當藝術中心的方案出台時，市民看見兩座大劇院被一個彎曲的大外殼包圍著，外形恍似巨型棉花糖，因此很多人拿此方案來開玩笑。負責項目設計的 DP Architects 建築師許少全（Koh Seow Chuan）解釋，由於當日展示的模型比例太小，未能從模型中反映出建築物外殼的設計效果，所以市民才會誤以為建築物的屋頂是一個實心的混凝土外殼。而負責項目的行政總裁 Benson Puah 亦公開表明支持這個方案，他希望市民給予設計團隊多一些時間，讓他們詳細研究這個外殼。

濱海藝術中心遇到的問題，與香港文化中心在設計時所遇到的難題類似。其實，設計劇場最大的難題，便是如何在建築的外立面把舞台塔隱藏起來。因為藝術中心要用作不同的音樂或劇場表演，所以需要在表演期間更換背景板，而這些背景板往往都會吊在舞台塔之上，因此舞台塔的高度多數是舞台高度

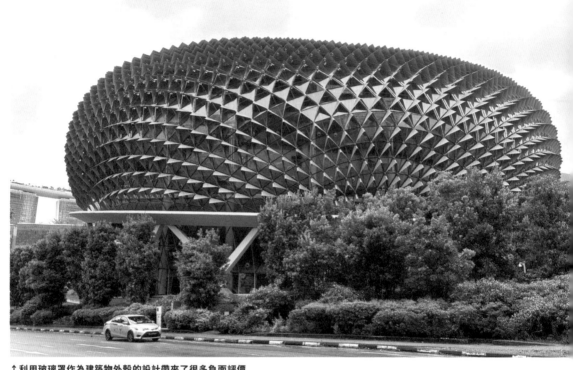

↑利用玻璃罩作為建築物外殼的設計帶來了很多負面評價

的二點五倍，從外觀上便能夠看到舞台塔明顯突出於主體建築。

香港文化中心為了隱藏舞台塔，便利用尖形的外觀設計包裹整個舞台，於是建築物整體外形變成了U形結構。但是，包圍舞台的部份用的全是實心混凝土，也使香港文化中心被人批評像是兩座巨大的廁所。而新加坡濱海藝術中心的建築師則使用了大的圓拱形玻璃罩來包圍整座劇院，而不只是舞台塔部份。為了顧及建築群的整體性，儘管音樂廳沒有任何舞台塔，即沒有任何突出的部份，建築師仍加了玻璃罩來包圍整個音樂聽。同時，

建築師在玻璃罩外殼上面加上了不同的三角形百葉，阻擋過多的陽光照射。然而，正是玻璃罩的設計引發了很多批評。

可以觀天的前廳

建築師最終的方案：利用玻璃罩建構建築物外殼的構想，是希望人們從室內可以看到室外的環境，亦希望觀眾在藝術中心前廳向上看時能看到天空，猶如天人合一。與此同時，建築師亦希望在附近摩天大廈裏的人們能夠看到藝術中心室內人們的活動。但是最終方案完成後，當市民從遠處觀看這片建築群時，

突出來的三角形百葉就像一大堆突出來的釘
子，加上玻璃罩彎曲的形狀，讓人聯想到榴
槤。除此之外，晚上的時候，建築物室內的
燈光亦透過百葉映照出來，使藝術中心在漆
黑的晚上異常奪目。但是由於三角形的百葉
太突出，配合黃色的燈光，令藝術中心更像
一顆榴槤了。於是，無論建築師喜歡與否，
藝術中心由設計至落成一直都在爭議中度過，
無形中亦成為了不少市民茶餘飯後的笑話。

濱海藝術中心項目的規劃和功能分佈很是合
理，亦善用了這幅珍貴的臨海地皮。然而這
座建築物所遇到的問題與香港文化中心一樣，
建築師希望隱藏舞台塔，卻太刻意以單一形
狀的外殼把舞台塔和整個劇院包裹起來，使
整個建築群變成非常龐大的單一個體，從建
築比例來說，其超巨型的體積與四周的建築
環境明顯不同。由於藝術中心體積過於龐大，
太過奪目，所以令市民有很多不同的聯想，
因而招來了不少負評。

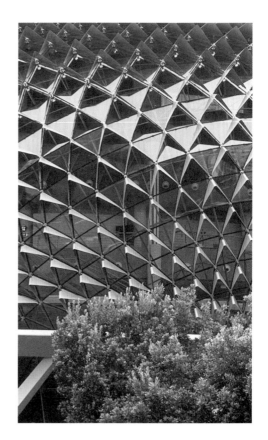

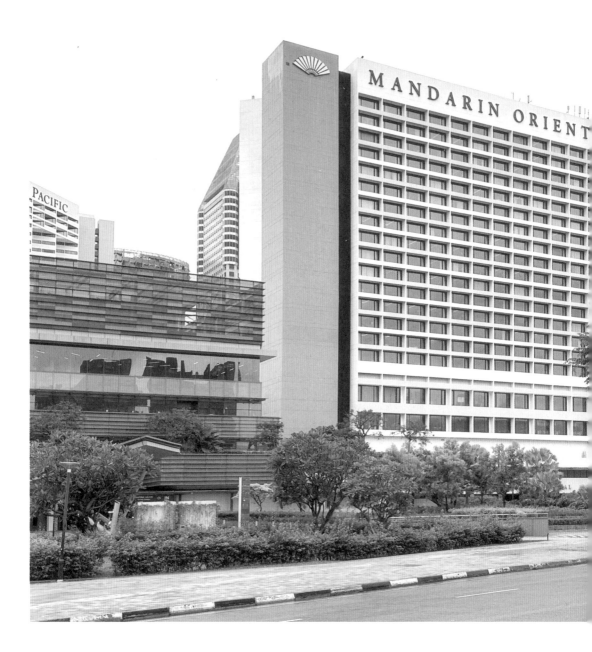

兩間擁有特殊
中庭的酒店

新加坡文華東方酒店
Mandarin Oriental Singapore
新加坡富麗敦酒店
The Fullerton Hotel Singapore

● 新加坡文華東方酒店： 5 Raffles Avenue,
　　　　　　　　　　　　　Singapore, 039797
● 新加坡富麗敦酒店： 1 Fullerton Square,
　　　　　　　　　　　　Singapore, 049178

每個城市都有自己的高級酒店，新加坡作
為亞洲比較富裕的國家，自然也有不少五
星級高檔酒店，而當中就包括新加坡文
華東方酒店（Mandarin Oriental Singapore）
和新加坡富麗敦酒店（The Fullerton Hotel
Singapore）。這兩座酒店有著共同的特色：
都是高級酒店，而且室內空間的設計也十分
特別。

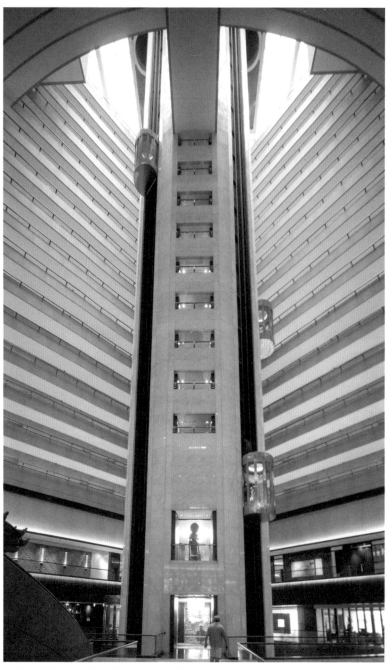

↑連接高層客房和低層餐廳的大堂是一個達十多層樓高的三角錐體中庭。

↑

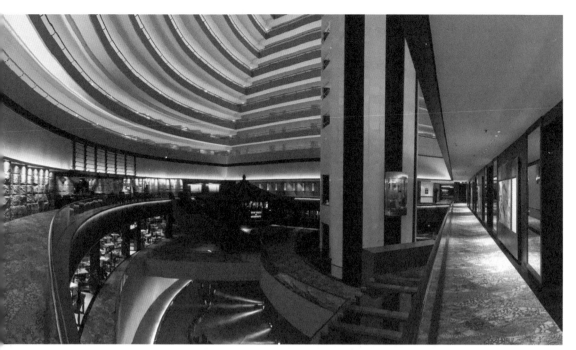

造一個完全內向的空間，讓住客恍如與世隔絕。

特殊的大堂——文華東方酒店

文華東方酒店是全球著名的酒店品牌，而它在新加坡的酒店於外觀上非常平實，但是室內空間卻設計得異常獨特。一般的酒店設計會盡量把大堂設在首層，並把它設計得美輪美奐，務求讓住客一進門便覺得富麗堂皇。但是負責文華東方酒店項目的新加坡建築師事務所 DP Architects 並沒有把最重要的酒店大堂設在首層，位於首層的只是簡單的登記櫃台和電梯大堂，至於酒店大堂則設在了五樓。這個大堂空間其實連接了酒店低層的數間餐廳和樓上各層的客房和走廊，讓這裏變成了一個十多層樓高的三角錐體中庭。

由於大堂的走廊呈圓弧形，使這個巨大的三角錐體空間更有層次感，也更有線條感。再加上設在中庭頂部的天窗，令陽光可以從頂層直接照射至整個大堂。每當住客乘搭大堂中間的電梯經過這個巨大的中庭時，便恍如上升至另一個世界。另外，這個大堂的設計帶有日式庭園的風格，雖然沒有什麼樹木，只有一些碎石畫出的不同紋理，並拼合出不同的圖案，但是卻在無形中為這個空間營造了一份日式花園的禪意。

除了頂部的天窗和四周餐廳的窗戶，建築師刻意把大堂設計成一個沒有窗戶的空間，讓住客不能在大堂遠觀四周的風景，營造一種

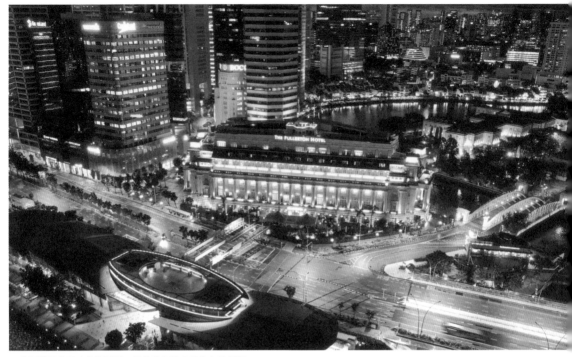

↑富麗敦酒店歷史背景深厚，很多政商宴會都曾在此舉行。

與世隔絕的感覺。在這樣一個完全內向的空間內，人們頓時感到恬靜和舒適；在這裏用膳時，感覺有如禪修一樣，能以平靜的心情愉快地用餐。

成功的改建——富麗敦酒店

在新加坡河（Singapore River）旁邊有一座由古建築改建而成的酒店，名叫新加坡富麗敦酒店。它是新加坡一座令人矚目的酒店，既因為地點特殊，還因為其深厚的歷史背景，很多重要的政商宴會都曾在此處舉行。

大樓始建於 1928 年，雖然是單幢大廈，裏面卻囊括了五個主要的政府部門或公共機構，包括中央郵政局、交易廣場、新加坡會、海事處、出入口局，由它們來共同承租。其中，中央郵政局的地位在當年是相當高的。那是因為在沒有銀行轉賬服務的年代，很多人都要通過郵遞的方式向親友寄錢，所以以前人們對郵差的個人品格要求甚高，而郵政局對職員亦有相當嚴格的規定，中央郵政局也成為普羅大眾心目中十分重要的場所。富麗敦大廈在以前是新加坡重要的商業建築，出入的很多都是新加坡早期有錢的商家。

在日佔時期，富麗敦大廈成為日軍的行政總部。隨後在 1970 至 1995 年間，又被用作新加

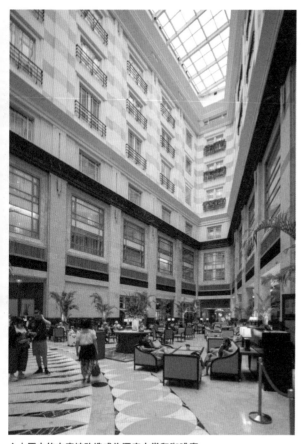

坡的稅務大樓。直至 1997 年，信和集團才決定將此大廈改造翻新成為高級酒店，並在對面修建商廈富麗敦廣場（Fullerton Square），可見此大樓在新加坡有悠久的歷史背景。

富麗敦酒店其實是仿照歐式建築風格來設計，當年它是由在上海法租界工作的歐洲建築師所設計的。建築物最大的特色是它的中庭，因為在 1920 年代還沒有空調設備，所以整座建築物必須依靠自然通風帶來新鮮空氣，並滿足散熱的需求。因此，大樓的中央庭院便成為整幢建築物的通風核心，設有天窗引入陽光和新鮮空氣；而各個房間既有朝向街道的窗戶，面向內園的一側也有窗戶，好讓大樓能有自然通風，並且得以散熱。而這個中庭亦為室內空間帶來充足的陽光，從而減少耗電量。

現在建築物經改造後成為酒店，原本的中庭也被改造成一個密封的空間，作為酒店的入口大堂和咖啡廳。天窗依然保留，住客可以在陽光之下享用下午茶。由於 DP Architects 刻意保留了中庭的原貌，人們還可以從面向內園外牆的窗戶和欄杆，看到大樓的過往，令大樓的歷史得以延續。

新加坡的文華東方酒店和富麗敦酒店各有特色，卻同樣利用特殊的中庭來帶出整個建築項目的核心精神，無形中讓酒店變得更有吸引力。

↑↓ 原本的中庭被改造成為酒店大堂和咖啡廳

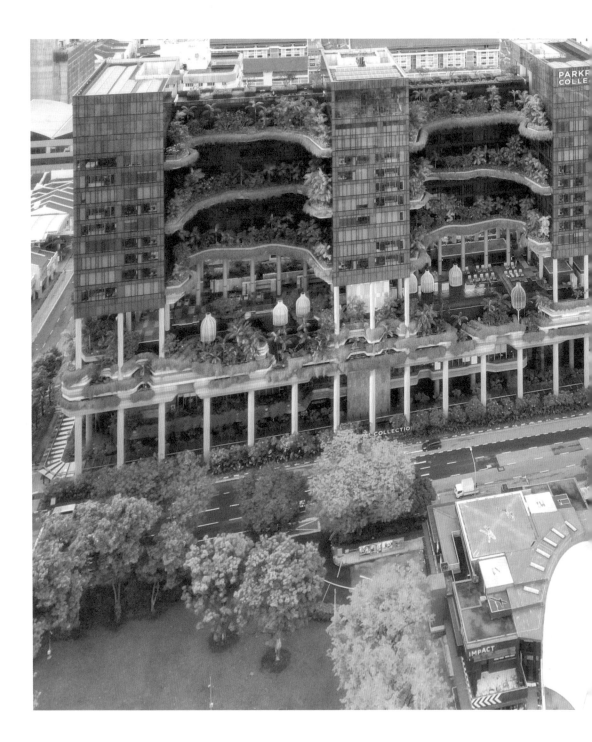

漂浮的花園
與客房

皮克林賓樂雅酒店
PARKROYAL COLLECTION
Pickering

● 3 Upper Pickering Street, Singapore, 058289

綠化空間對一間酒店來說非常重要，因為綠化空間可以美化城市與酒店之間的區域，亦有助住客放鬆心情，同時改善酒店餐廳食客用餐時的心情，因此很多酒店都會在首層或餐廳樓層對外的區域設置大片綠化空間作點綴。新加坡有很多酒店都很注重綠化，但是將綠化空間作為整間酒店的賣點則比較少見，像皮克林賓樂雅酒店（PARKROYAL COLLECTION Pickering）這樣大規模設置漂浮在空中的綠化花園，更是相當罕見的例子。

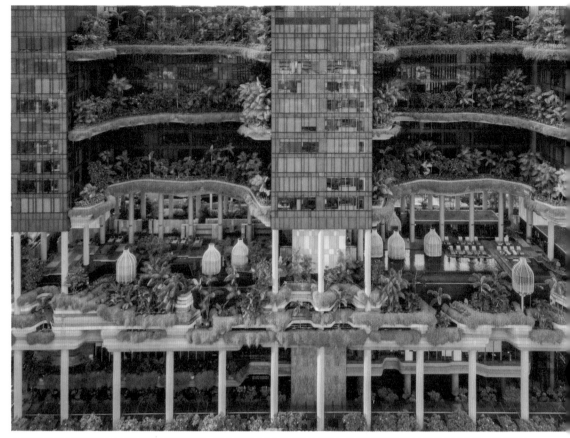

↑ WOHA 希望強化酒店內綠化空間的社交功能,因此設置了六個小型空中花園,而在群樓和塔樓之間的平台也有一個大花園。

漂浮的綠化空間

負責酒店設計的新加坡建築師事務所 WOHA 認為,新加坡在過去 20 年因為人口急速增長,令社會急劇城市化,人們開始失去接觸自然園林的機會;而都市空間亦因為不同邊界的劃分,製造出不同的「佔領區域」,城市內清楚劃分出「公共」與「私人」空間,以致人與人之間逐漸疏離。建築師認為,建築物應該像一個微型小鎮一樣,與都市各區域有所連接,而非設計成一

個單獨的結構,更不是一個封閉的王國,每一座建築物都是城市的一部份。換句話說,他們希望將建築學宏觀化(Macro-Architecture),將都市設計學微觀化(Micro-Urbanism),期望通過「3R」的方法:Re-Shape(重塑)、Re-Organised(重整)、Re-Proportioned(重設比例),來重新設計新的建築物類型,並重建人與人之間的聯繫。

WOHA 發現,新加坡很多酒店的綠化空間只

是單純作為環保及美化環境的空間，又或者這些室外的綠化空間會被用作商業用途，如：露天茶座、露天泳池、露天婚宴場地等，他們希望這些綠化空間的存在能促進人與人之間的聯繫。為了強化酒店綠化空間的社交功能，建築師不希望這個空間只是以單一的平面展現，他們把大型的綠化空間分割為六個小型的空中花園（Sky Garden），並分佈在不同樓層的外牆處，而酒店天台亦設計成天台花園。由於綠化空間分成不同層次，而且位於酒店的高、中、低層，無形中讓空中花園變成空中的小社區，住在不同樓層的住客可以在各自樓層附近的空

中花園聚集，從而形成一個個空中的小村落（Sky Village）。這樣的佈局亦令酒店成為新加坡少數可以提供 150% 社區活動空間面積的建築物（在香港，一般的項目常常只提供 5% 至 10% 的社區活動空間）。

若果只有單純的空中花園及天台花園，還不足以營造特別強大的凝聚力，因此建築師把整座酒店設計成「山」字形，而空中花園便猶如波浪形的建築部件圍繞著山脈，被各樓層的客房所包圍，吸引住客留意並前往空中花園聚集。至於泳池，則是位於「山」字形的其中一個凹位之間，泳客游泳時會被重重的綠化空間圍繞，泳

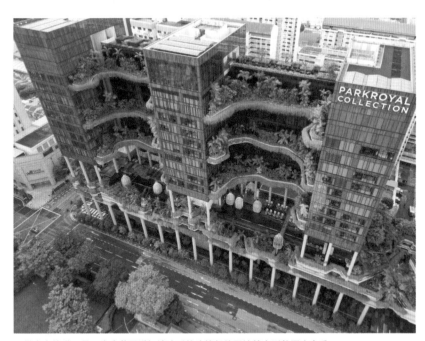

↑ 從空中俯瞰可見，空中花園猶如波浪形的建築部件圍繞著山形的酒店客房。

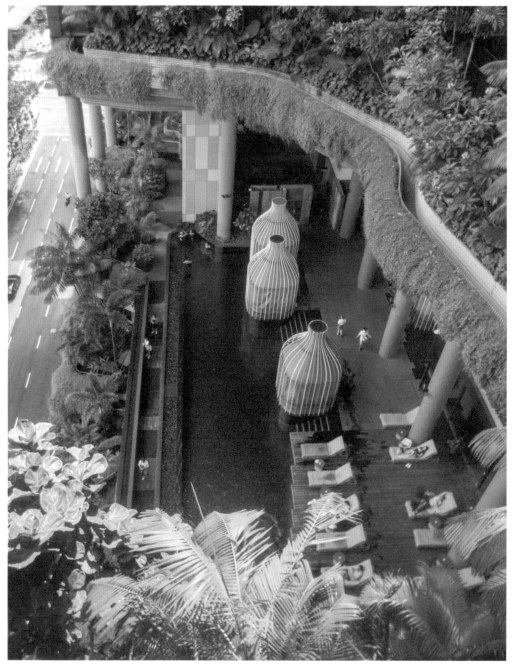

↑ 泳客游泳時也被四周的綠化空間圍繞

↑ 從酒店大堂往外看的景觀

池四周的房間也多了一個特別的景觀。另外，蜿蜒的空中花園與四四方方的酒店大樓在外形上形成強烈對比，甚至成為這座建築物的最大特色，吸引了不少住客慕名前來此處朝聖。

漂浮的客房

WOHA 除了要為酒店增加多一點社交及綠化空間，還希望酒店能成為新加坡真正的環保建築，而不是變成這個地方的另一座屏風樓。於是他們特別把塔樓各層的客房與群樓分開，減少酒店可能形成的屏風效應，在外觀上也使客房樓層變得更飄逸。客房與群樓分開後，在兩者之間無形中形成了一個平台，可供建造綠化花園。

另外，大部份客房的走廊都不是密封的，只有電梯大堂和部份走廊裝有空調，這也是為了讓住客更能感到自然風和陽光。

至於群樓部份，建築師刻意不用盡酒店首層的所有空間，同時打造了綠化園林，連接附近的街道和辦公室。這樣不但能改善酒店兩旁街道的通風效果，有助緩和社區的熱島效應，在首層的樹木亦大大改善了酒店大堂的景觀。當住客進入酒店的範圍內，便猶如進入了城市裏的綠洲一樣。

為了營造漂浮的效果，建築師既將客房與群樓分開，還特別在酒店用色上下了不少工夫。建

↑ 大部份客房的走廊都不是密封的，讓住客能感受到自然風和陽光。

築師選擇了常見的玻璃幕牆作為酒店客房外牆的主要材料，而在群樓則用了咖啡色的石材作為主要外牆物料。這些石材呈彎曲狀，因此酒店高層和低層的物料呈現一實一虛、一直一彎的對比，視覺效果相當明顯，使高層客房的漂浮部份變得相當突出。

營造環保社區

皮克林賓樂雅酒店的地盤面積不算大，但是建築師巧妙地將酒店入口的區域變得相當空曠，並且與旁邊的辦公大樓共享。這是酒店其中一個最大的特色，就是無論在酒店大堂、等候區和餐飲區，人們都能看到酒店外面漂亮的花園和水池。而花園和水池亦有效地成為酒店與四周街道的緩衝區。

酒店漂浮的外形設計不但特別，也為周邊建築群帶來新氣象。酒店旁邊的辦公大樓也利用了綠化園林的方式與酒店連接，在辦公大樓的人

↑ 皮克林賓樂雅酒店如同社區中的花園一樣

同樣可以欣賞漂浮的花園。這亦在無形中改善了整個社區的環境，除了改善區內的屏風效應，還因為酒店設有多個空中花園，從而為這個地段提供了 240% 的綠化空間（在香港，酒店項目一般只能提供少於 30% 的綠化空間）。這些綠化空間既具有美化環境的作用，還為不同生物提供在都市裏的棲息地，改善當地的生物多樣性。

皮克林賓樂雅酒店的設計雖然大膽，但也不失作為酒店的實用性，大部份客房的佈局都是四四方方的，只有花園呈彎曲狀，所以客房的實用率相當高。另外，空中花園除了環保功能之外，亦大大美化了客房與客房之間的區域，增加了住客的社交活動空間。至於首層的綠化地帶亦改善了街道與酒店大堂之間的環境，減少社區的熱島效應。因此，這間酒店能夠同時兼具創意、綠化及實用率，是極為罕有的建築設計案例。

綠化率 1100% 的酒店

中豪亞酒店
Oasia Hotel Downtown

● 100 Peck Seah St, Singapore, 079333

在新加坡市中心有一間小巧的酒店，面積不大，卻有極高的綠化率，甚至可以說是新加坡綠化率最高的建築物之一，達 1100%。不過，這間酒店既可以說是「石屎森林」中的一點綠，也可以說是「石屎森林」中的一點紅，而這正是因為建築師嘗試以非常創新的方法來設計這幢環保建築物。

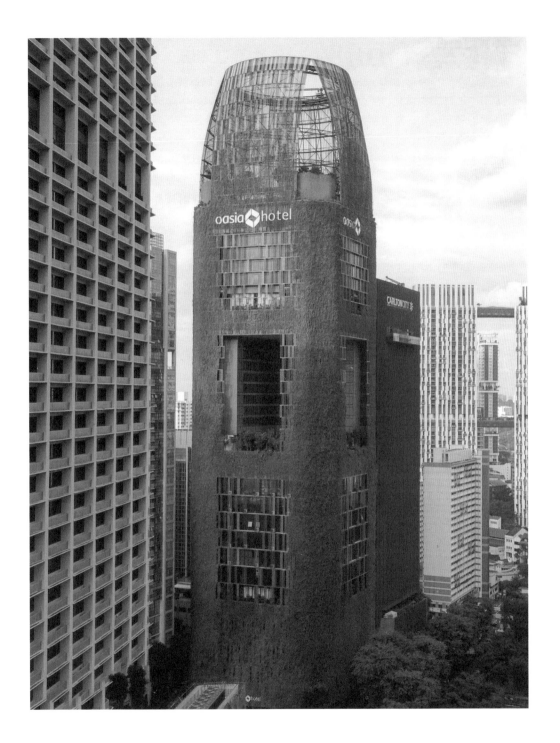

不實用的設計

中豪亞酒店（Oasia Hotel Downtown）位於新加坡市中心核心商業地段，價值不菲。這間酒店的面積不大，只有大約二萬平方米，樓高卻有約 40 層，所以每一層的面積亦不大。面對可發展面積有限的情況，若在香港，建築師必然會用盡每一寸土地，來興建高實用率的酒店。常見的做法是盡量善用低層空間作為酒店大堂、宴會廳或餐廳，而在平台設置游泳池或健身室；至於高層的客房則會放在塔樓四邊，圍繞著中間的電梯及消防樓梯，這樣便是成本效益最高的設計。

不過，新加坡建築師事務所 WOHA 在面對中豪亞酒店的項目時，並沒有採取高實用率的規劃，反而大幅削減每層可使用的空間，務求令客房與客房之間有足夠的綠化空間來作為緩

↑↓ 酒店大堂有一個露天花園，而高層有室外游泳池，均被綠化空間包圍。

衝。整個地盤基本上呈正方形，但是建築師只是用了約一半的面積建造酒店，而另一半的則用作綠化空間或建築物的通風口。因為若是以常見的手法設計，酒店每層空間的實用率自然很高，但是很容易出現客房與附近的摩天大廈距離很近的情況，客房景觀並不理想。有見及此，建築師借用了「空中花園」的設計理念，為酒店客房與附近的樓宇增加視線上的距離，並營造了一個更舒適的空間。

在表面上看起來，整間酒店好像有被人挖掉了很多不同的大洞，感覺好像有不是太協調。不過這些外牆上的「洞」其實是整個設計的重點特色之一，是整座大廈的重要通風口，能加強大廈的自然通風效果。因為新加坡是熱帶雨林氣候，常年處於夏天，通過自然通風來幫助大廈散熱，不止是環保的設計，亦能令住客感到相當舒適——空中花園讓住客能感受室外的自然空氣，並有一個舒適的空間讓他們休息。

另類環保設施帶來另類的體驗

在一般情況下，大廈的綠化空間都只為滿足建築法規的要求，環保設施純粹為環保而設。但是中豪亞酒店外牆上的這些通風口，除了滿足環保方面的要求，還能為住客帶來特殊的體驗。平時當旅客住在密度極高的商業區酒店裏，無論身處酒店客房或大堂，往往會被密密麻麻的摩天大廈所包圍，感覺十分壓迫。為了打破這個常規的格局，WOHA 把酒店大堂設在 12 樓，而首層只有餐廳和酒吧。酒店的大堂不只為辦理入住手續而設，這裏還有一個露天花園，讓住客休憩和練習瑜伽，因此大堂採用全開放的設計方式，即是沒有用門和窗戶來分隔室內和室外的花園空間，住客可以在完全自然通風和採光的大堂辦理入住手續，同時盡覽四周的風景。這是獨一無二的酒店大堂，世界上絕少有酒店大堂採用綠化公園方式去設計，整個酒店大堂猶如室內花園似的。

在大廈高層的通風口或天台同樣引入了花園元素：加設了室外游泳池及空中花園，作住客休閒的用途。這種利用綠化地帶來點綴及美化客房景觀的巧妙手法，不但環保，還很實用。因為很多朝向內街的客房，窗外的景觀是美麗的空中花園，而不是附近的高樓大廈，無形中增加了客房與四周大廈之間的距離感，使住客在密密麻麻的商業區內也能享受相當舒適的綠色空間。而當住客在花園休息，或在游泳池游泳時，也可以遠觀四周的景色，帶來獨一無二的體驗。

極高的實用率與綠化率

設置花園等綠色空間的設計看似容易浪費很多空間，減少大廈的實用率，但是這間酒店的空中花園位於建築物中間挑空的位置，並不會佔用太多面積；而客房及走廊其實相當緊密地組合在一起，保證了各層空間均有一定的實用率。由於酒店每層的房間偏少，因此需要增加大廈的樓層，才能達到理想的客房數目。大廈的高度增加了，高層客房的景觀也會更好，從而可以有更理想的房價，這在無形中彌補了因增加樓層而產生的額外開支。

至於酒店的外形設計也很特別。由於建築物有不同的通風口，很容易使外立面變得雜亂。為了建造一致的外形，WOHA 利用金屬網作

↑紅綠相間的顏色令酒店在一眾高樓中分外突出

為外牆物料，並由低層一直延伸至高層，由低至高漸漸收窄，形成像尖塔一樣的形狀，使建築物外形變得統一。

雖然中豪亞酒店有很高綠化率，但是建築師並不想把整座大廈建成一個綠色的巨塔，反而刻意選用了紅色作為外牆顏色，並在外牆加裝了紅色金屬網。紅綠相間的鮮明色調與附近的大廈有明顯區別，人們在遠處也能夠迅速辨認出這間酒店。

一箭雙雕的綠化牆方案

紅色金屬網的設計還有實用的一面。中豪亞酒店的綠化空間除了空中花園之外，其低層及外牆上亦種了一些攀援植物。一般來說，綠化牆的設計多數是在建築物外牆加裝小型花盆，並且在其背後設置自動灌水系統作灌溉之用，但是這樣的做法成本頗高，而且外牆上的植物會不斷枯萎，需要定期更換。以香港建築物的綠化外牆為例，每年大約有5%的植物需要更換。若以中豪亞酒店的綠化牆規模來說，每年更換5%的綠化牆植物是相當大的一筆開支。而且一切維修、更換的工序都需要通過外牆吊船進行，亦令工程的複雜性增加了不少。

為解決這個問題，建築師選擇了一個相對簡單的方案，就是在外牆加裝紅色金屬網，讓這

↑ 建築師利用金屬網作為外牆物料，由低層一直延伸至高層，漸漸收窄成像尖塔一樣的形狀。

些攀援植物沿著紅色金屬網自然生長，使大廈漸漸由紅色變成紅綠相間，從而貫徹綠化的理念。由於這些攀援植物會自然生長，不需要太多維護，大大減少了酒店對綠化外牆的維修成本。攀援植物也令建築物無須在外牆上使用太多泥土，減少因綠化外牆而引來的昆蟲對住客的滋擾，這無疑是一個一箭雙雕的方案。

WOHA 確實嘗試了一個非常創新的方法來設計環保建築，中豪亞酒店的設計看似浪費了很多寶貴的空間，但是建築師暗地裏藉由增加建築物的高度來作彌補，確實精妙。

↑ 攀援植物沿著紅色金屬網自然生長

輸出香港文化

愛雍・烏節 ION Orchard

● 2 Orchard Turn, ION Orchard, Singapore, 238801

新加坡早年的城市規劃及建築設計均是借鑒
於香港,但近年來,新加坡已甚少出現以香
港設計為藍本的建築案例,甚至有些人認為,
新加坡在某些層面上已超越了香港。不過,
最近十年新加坡出現了一個有強烈香港味道
的商場:愛雍・烏節 (ION Orchard),而這
個商場亦為新加坡的商場設計帶來了一定程
度的改變。

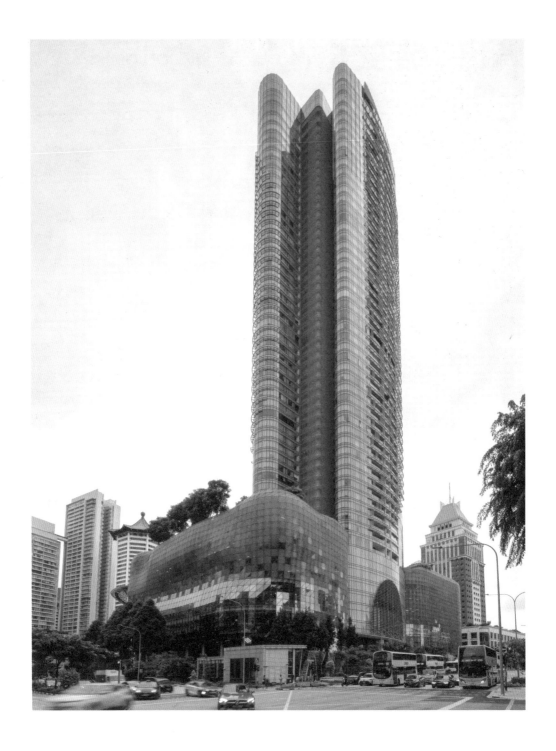

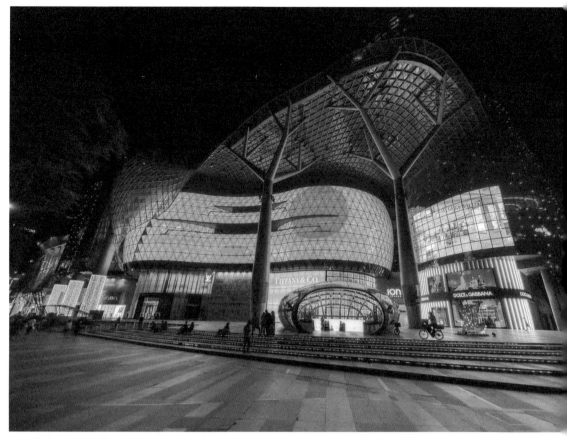

↑ 30 多米長的玻璃雨篷是當年新加坡最大的雨篷

市中心的瑰寶

在 2005 年，香港房地產發展商新鴻基地產與新加坡當地的財團 CapitaLand 合作，於新加坡最繁華的商業街角落投資了一個商業住宅兩用的房地產項目：愛雍·烏節。由於此地段位於烏節路（Orchard Road）與 Paterson Road 的交界處，屬於傳統商業購物區，其地庫還有地鐵站，附近亦有多間國際級的大酒店，所以是一幅極優質的商業地盤。地盤各

項條件皆屬上等，於是吸引了新鴻基地產「猛龍過江」。這亦是他們首次在大中華地區以外的地方作大型投資。

愛雍·烏節的商場設計始於兩部份，第一是大樓首層四周的街道。烏節路是新加坡最繁忙的購物大道，項目的設計規劃必須要將街道的人流引進室內，於是建築師便在商場於烏節路及 Paterson Road 的位置設置了兩個主要的入口。另一方面，為了使商場主入口更具吸引力，

建築師特別在主入口前設置了一個大型廣場，以供人群聚集，這亦是列在地契上發展商需要提供的 3,000 平方米的公共空間。在廣場上方有一塊大型玻璃雨篷，可容納數百人在雨篷下的廣場上活動。這一塊 30 多米長的雨篷是當年新加坡最大的雨篷。

當顧客進入商場之後，便會來到三個大中庭。在這裏，顧客可以從低層往上看到樓上四層的店舖。這個設計有別於新加坡常見的商場模式，當地的商場大都只有一個中庭作為主要活動區，但愛雍‧烏節為新加坡帶來了好幾個中庭，好將人流分散至商場的不同區域。這其實是近年來香港商場設計的慣用模式。不過，愛雍‧烏節的店舖規劃又有別於常見的香港模式，因為香港商場店舖常見的基礎模式大多是十米長、20 米深（即大約 1,000 至 2,000 平方呎），這是最容易被租戶所接受的商舖面積。如果店舖面積達 2,000 平方呎以上，則只有大型餐廳或知名店舖才會願意承租。但是愛雍‧烏節為了打造全新加坡格調最高的商場，引入了多間國際名店，而店舖面積大多達到 2,000

平方米，甚至是 3,000 平方米以上，無論長度還是深度都相比香港常見的店舖為大。

巨型地下商城

至於商場地庫便是繁忙的地鐵站。地鐵站的不同出口連接至鄰近的道路及酒店，因此地庫的商業價值一點都不比地面的商舖價值低，建築師便把整整四層的地庫改建成地下商城，而把停車場移至地下五至六層。這個方案雖然不利於車主停車，但是有鑑於新加坡本身就有市中心道路額外收費計劃（Congestion Charges）的規例，開車至市中心的市民其實並不算多，相反乘坐地鐵的市民則佔了較大的比例。於是儘管這個方案違反了常規的商場格局，而且大大增加了地庫四層至地面四層的結構承重，還大幅增加了地庫在抽氣和消防排煙系統上的配置，但是由於烏節路上的人流實在太多，地下商城確實是吸引顧客的最佳方案。

地鐵站的出口設在地庫二層，於是地庫一、二層便是一些中小型店舖，主要以售賣生活百貨

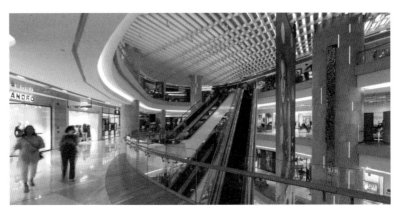

↑商場的三個中庭能將人流分散至不同區域

↑ 相比起附近的舊式商業建築，愛雍 · 烏節顯得很具氣派。

為主，與地面層的名店佈局大為不同。而地庫三層及四層則設有不同的餐廳及美食廣場，讓顧客在進入或離開地鐵站時能順道吃個快餐。儘管地庫的餐廳完全沒有陽光照射，但是這樣的佈局確實大大方便了市民，所以商場自開業十多年來，地庫商城都非常受歡迎。

輸出香港的「蛋糕樓」

若從規劃層面看，愛雍 · 烏節就好像香港常見的「蛋糕樓」，即是地鐵站上蓋有數層商場，商場平台上方便是住宅大樓。這種在香港極之常見的建造模式，在新加坡卻是頗為新穎的

↑這裏有新加坡少數的頂層觀景餐廳

組合。因為當地大部份商場的上蓋物業都是酒店或購物中心，而住宅則多數是單幢的住宅大廈，即使在住宅大廈首層有商店，也只是配套式的商舖而已，並非大型的購物中心，因為新加坡人認為，繁華的商場會影響住客的私隱。

這次新鴻基地產藉由愛雍・烏節項目，為新加坡引入香港的規劃方式。由於地盤在斜坡上，斜坡較低的一邊是商業區，較高的一邊則是一個公園，因此建築師順理成章地把住宅塔樓設在靠近公園的一邊，並開闢了一個屬於住戶的獨立入口，而商場的主入口和地鐵站的出入口則設在靠近商業區的一邊。住宅大樓的入口大堂為住戶專用，因而更有私隱，住客在下雨天時還可以經由商場前往地鐵站，十分方便。

至於住宅的平面佈局分為南北兩翼，每一翼均有兩個單位，每個單位都有自己的電梯，住戶一出電梯便能進入自己的單位。單位實用率異常高，專屬電梯氣派超然，令此住宅大樓一度成為新加坡最昂貴的住宅單位。

因為整座塔樓設在商場平台之上，住宅單位的景觀便更為開揚。另外，為滿足地契上需在塔樓頂部增設公共空間的規限，建築師在

↑外牆燈光設在每塊玻璃的交接點

頂層增設了觀景台及高級餐廳，開放予公眾參觀使用。人們可在觀景台上 360 度環迴欣賞新加坡鬧市的景色，這裏亦有新加坡少數的頂層觀景餐廳。

革新的外形

愛雍·烏節除了頗為創新的商業模式，其建築外形也是革命性的創舉。建築物的外形靈感來自水果，因為此地段在 100 多年前是果園，所以這裏的道路被命名為 Orchard Road。因此，大樓的塔樓部份便以植物「莖部」作為起點，群樓的商場部份則是「果實」，而主入口延伸的大型雨篷便是果實的「果皮」。為了要營造形似果實的效果，商場外牆使用了彎彎曲曲的玻璃材質，並設置了 LED 電視屏幕，使整個商場變得很有動感。不過，因為外牆是彎彎曲曲的，便不能使用平常的玻璃幕牆系統，亦不能使用平常的平板 LED 屏幕，所以商場的玻璃幕牆是由三角形的玻璃拼合而成的，而 LED 屏幕則改為用圓條形的 LED，每條 LED 的長度根據三角形的玻璃的闊度來設置，外牆燈光則是在每塊三角形玻璃的交接點安裝。

為了達到「果皮」又薄又輕的質感，建築師使用了單層幕牆結構網（Monocoque Curtain Wall Structure）來建構大雨篷，即是整塊玻璃雨篷沒有使用常見的樑柱結構，取而代之的是一個三角形的鋼網。因此整個雨篷結構變得異常輕巧，只需要兩個樹枝形的鋼結構柱作支撐便已足夠。

除此之外，發展商銳意打造嶄新的商業氣象，於是商場沿街的櫥窗均為 11 米高的落地玻璃。

這亦是新加坡首次出現以如此大型的落地玻璃作為櫥窗的做法。相比起附近的舊式商業建築，愛雍·烏節確實異常通透，而且氣派非凡。

創下新加坡的第一次

愛雍·烏節為新加坡帶來很多新嘗試：新的商業住宅合一的模式、新的巨型地下商城模式、新的玻璃幕牆系統、新的 LED 電子屏幕外牆和燈光效果、新的商業規劃（特大面積的店舖與櫥窗玻璃），還定下了新的商場實用率標準。若從成本看，這座建築物異常昂貴，恍似是某某財團好大喜功、務求建立自己的發展里程碑，所以不惜一切代價來打造的奇形怪狀的怪物。但其實這個商場相當注重成本效益。商場的造型奇特，成本自然高昂，不過發展商銳意在此處營造一個引人矚目的地標，借助地標性的外形招來大量人流，才能增加商舖租金收入。

另外，香港商場的實用率一般大約是 60% 至 65%，但這個商場的實用率達到 68.8%，無論與同時期的新鴻基地產或 CapitaLand 的商業項目相比，都是實用率最高的商場。這亦為新鴻基地產未來的商業項目定下了新的實用率基準。

一塊地皇　一個機遇

由於新鴻基地產是項目的重要投資者之一，亦負責主要的前期工作，因此整個項目的規劃，特別是商場部份，均帶有香港房地產設計的影子。新鴻基地產除了安排自己的項目經理來管理這個項目，還找來專門從事商場

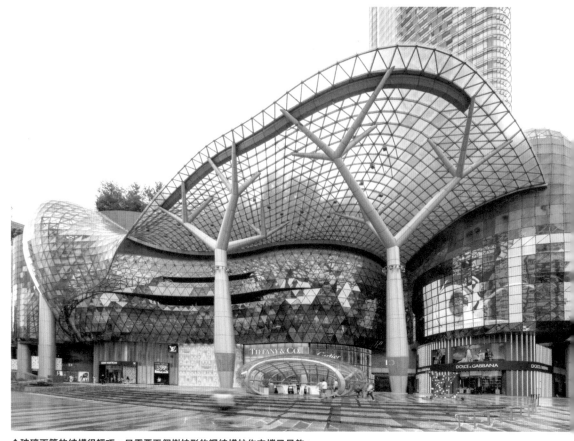

↑玻璃雨篷的結構很輕巧，只需要兩個樹枝形的鋼結構柱作支撐已足夠。

設計的英國建築師事務所貝諾（Benoy Ltd.）的香港團隊來負責項目。因為貝諾的香港團隊曾參與新鴻基地產的 apm 項目，對香港的商場模式有一定程度的了解。至於新加坡的一方則邀請了當地著名的顧問公司 RSP 負責結構設計和當地的建築送審等工作，團隊可謂集「猛龍」與「地頭蟲」於一體。

這個項目可以說是新加坡的「地皇」，同時是新鴻基地產及貝諾首個在新加坡的項目，雙方都不敢輕視。而貝諾團隊亦藉此機會打開在新加坡的市場，他們除了由香港的設計董事 David Buffonge 主理前期設計之外，還特別讓來自新加坡的另一位公司董事蔡尚文（Simon Chua）參與中後期的工作，蔡尚文在後期甚至需要長駐新加坡，以便仔細跟蹤項目。雖然 David Buffonge 與蔡尚文現時已離開貝諾並自立門戶，但他們憑藉當年的機遇，後來也有助自己的公司發展新加坡和鄰近亞洲國家的市場。

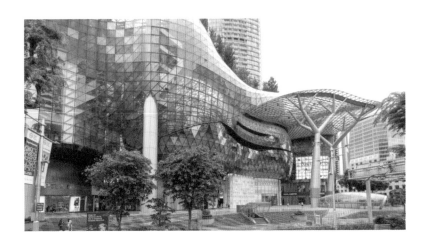

總括而言，愛雍‧烏節項目無論在外形設計、
商業規劃，還是住宅的平面佈局方面，都為
新加坡帶來了不少新氣象，並為當地往後的
商業建築帶來了新衝擊。與此同時，通過項
目研發出來的設計概念，也能被發展商繼續
在其他亞洲城市延續下去，無形中改變了不
少建築項目的發展。

奇妙的加建與重建

Orchard Central

● 181 Orchard Road, Singapore, 238896

新加坡的烏節路 (Orchard Road) 是當地著名的購物街，街道兩旁充斥著不同的商店和大型購物中心，亦不時會出現不同類型的翻新、重建等建築項目。其中，Orchard Central 和 Orchard Gateway 是近年重建的新項目，但這兩間商場卻是用奇怪的方式擴建的。

當地發展商看準了烏節路的商機，便決心重建兩間商場。但是 Orchard Gateway 所在地段是一間比較舊的商場，這部份的重建計劃需要較多時間籌備，於是發展商先在 2009 年將舊商場旁邊的露天停車場地段收購並發展成 Orchard Central。在新地盤收購成功後，才去重建 Orchard Gateway，並將之與 Orchard Central 連接。

Orchard Central 所在的地段其實相當優越，全長 160 米，大部份首層店舖都可以設計成 Orchard Road 的街舖，令店舖有很高租值。但是這個地盤又長又窄，很難設計成一間有寬度合適的商場，因此建築師便以嶄新的手法來設計這間新商場。

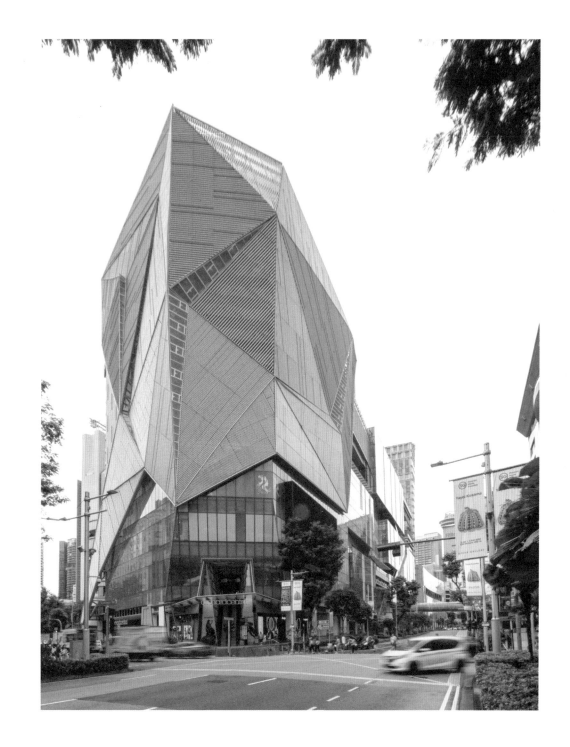

一般商場的設計乃兩邊都是商舖，而中間便是購物通道，但是由於這個地盤寬度不夠，所以新加坡建築師事務所 DP Architects 採用了單邊商舖的方式來設計，即是把商場的購物通道設在沿街的一邊，盡量增加高價值的沿街商舖的營業空間，商場的購物通道則放在內則。這是一個異常奇怪的選擇，因為這樣一來，商場通道的其中一邊是商舖，另一邊卻是一道高高的實牆，空間感很差，給人帶來很大壓迫感。再者，這道實牆又不能有太多裝飾，很可能會成為沉悶的商場通道，直接影響顧客的購物意欲。

漂浮在天井之中的效果

這條購物通道雖然又長又窄，還是位於實牆與店舖之間的四層樓高的空間，但是建築師在這裏設置了大量天窗，同時盡量減少任何設計元素，當陽光照射在這個四層樓高的空間時，整個空間頓時變得生動起來。顧客無論是在不同樓層的購物通道閒逛，或者乘坐扶手電梯時，都可以享受陽光的情況下購物。另外，建築師亦沒有讓整條購物通道成為單調的平面，而是巧妙地把首層通道設計成街道一樣，兩側有店舖，因此購物通道處上不時會突出不同店舖的櫥窗和人流空間。這些突出的部份無形中點綴了整條購物通道，讓整個空間變得美輪美奐。

除此之外，建築師亦在通道一側的實牆之上預留了一些洞口，當商場旁邊的 Orchard Gateway 落成之後，顧客便能夠通過商場中庭的天橋，從 Orchard Central 步行到 Orchard Gateway。而當顧客站在天橋上面的時候，便猶如漂浮在天空之中，能感受一下陽光和高四層樓的空間感。

突圍的建築設計

商場如戰場，若要從烏節路繁華的購物大道上突圍，這個商場必須有過人之處。Orchard Central 全長 160 米，若把四層樓高的商場設計成單一平面的話，商場便猶如又長又大的屏風。因此，建築師必須先把大廈的體積縮小。他先在商場高處添加了以不同大小的三角形鋁板拼合而成的外掛裝飾，使整個外牆牆身變得更有層次感；同時在不同樓層加設了扶手電梯和露台，讓顧客可以在高層的室外空間欣賞四周的環境。為了避免形成密不透風的效果，建築師特別把商場設計成半開放式的大廈，把兩邊的主入口和外牆設計成相對開放的空間，各主入口是沒有大門，顧客可以無障礙地進入商場。

Orchard Central 的地盤大小限制，令它看起來比較難設計成大型的商場，甚至可能會出現不合常理的商場規劃，但是通過適當的調整之後，整個空間變得有層次感起來，甚具特色。與 Orchard Central 相反，旁邊重建後的 Orchard Gateway 雖然有足夠寬闊，可以讓建築師以常規的雙邊商場方式去設計，看似是比較實用的建築模式，但是商場室內沒有陽光，使得空間設計感覺上比較平淡和乏味。由於 Orchard Gateway 一部份的商場沒有與烏節路有任何連接，令整個商場都不是太矚目，彷彿是旁邊的 Orchard Central 的附屬商場一樣。

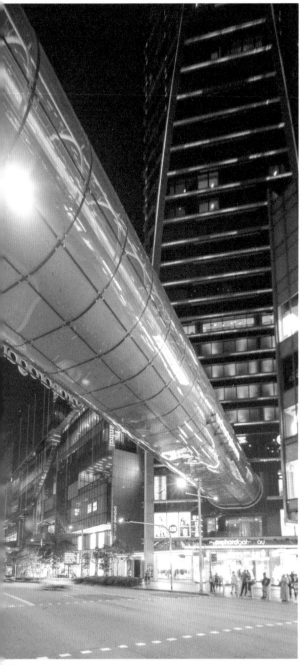

不時會突出不同店舖的櫥窗，成為購物通道的點綴。

↑ 狹窄的商場通道一邊是商舖，另一邊卻是高牆，因此建築師設置了大量天窗減少壓迫感。

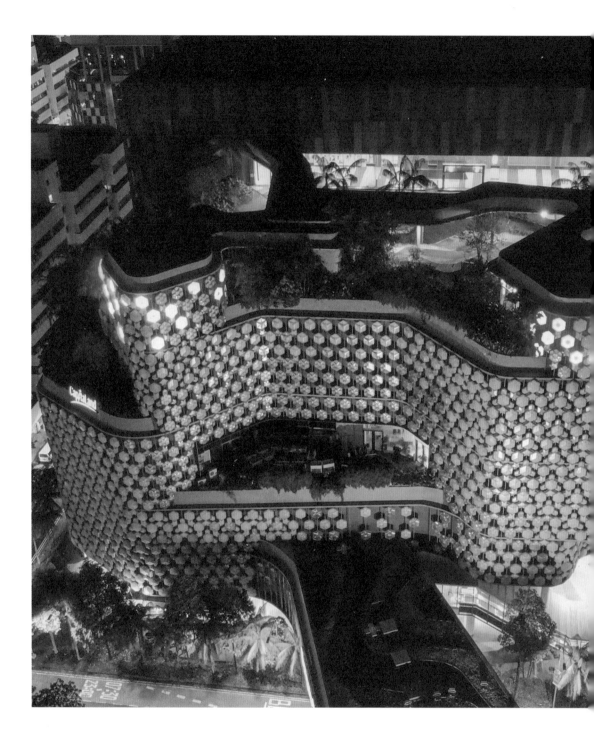

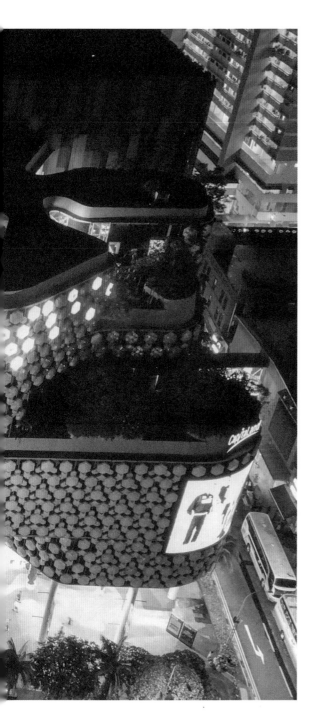

重視室內還是室外設計

Bugis +
Bugis Junction

- Bugis+:　　　　201 Victoria Street,
　　　　　　　　　Singapore, 188067
- Bugis Junction:　200 Victoria Street,
　　　　　　　　　Singapore, 188021

建築師在進行商場設計時，都會遇到一個問題：設計的重點應該放在室內，還是室外呢？因為商場主要的活動範圍都在室內，室內通道是人流最多和商業元素最重的地方，因此，理應花最多時間和成本去做室內設計。然而商場的外形也十分重要，設計別致的商場有助於吸引顧客光臨。那麼，在設計時，室內與室外孰輕孰重呢？在新加坡的核心購物區武吉士（Bugis），則在同一條街道同時出現了設計重心完全不同的商場設計。

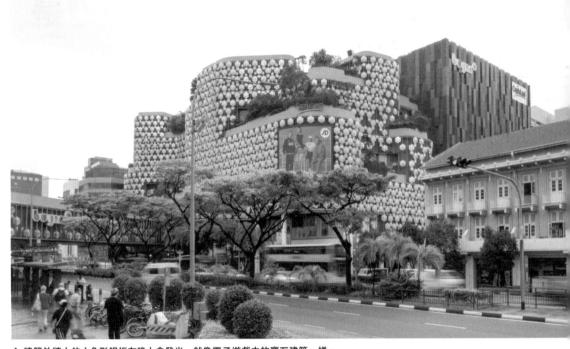

↑ 建築外牆上的六角形鋁板在晚上會發光，就像電子遊戲中的寶石建築一樣。

黑盒設計

購物中心經常使用「黑盒」的設計方式，即是建造單幢商業大廈，只在首層設有玻璃窗或櫥窗，而二樓以上沒有任何窗戶，譬如日本東京和大阪的很多購物中心就是這樣。因為這些商場的營運理念是盡量讓顧客看不到陽光，無法感知陽光的變化，就可以盡量多花一點時間在室內購物。於是，建築師在設計時，會將 100% 的精力和重心放在室內，外牆全是實牆，這樣便非常適合懸掛大型的電視屏幕或廣告板。實牆既可以承受大型電視屏幕的重量，也無懼屏幕釋放出一定程度的熱力，可阻擋熱力對建築物牆身造成負面影響，因此這種設置很合適。像是那些在東京和大阪的購物中心外牆就設置了大型的廣告板或電視屏幕，亦成為了東京和大阪的重要街頭特徵。

不過，作為建築師，總希望自己的建築物能在一定程度上給用家帶來難忘的建築體驗，總不希望自己的作品只是一個黑盒上外加一部大電視而已，亦會希望自己的建築設計能有一定的特色，甚至在整個城市裏面都會產生一定的影響力，更希望商場建成後能憑著自己設計出來的建築特色而吸引顧客光臨，於是總會各出奇謀，在設計上花很多心思。

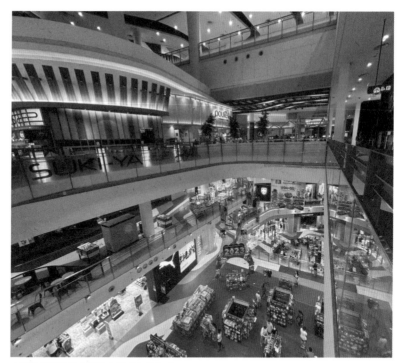

↑彎曲的線條為商場帶來動感和現代感

注重外形的設計——Bugis+

在武吉士這個傳統的購物區，近年落成了一個中型購物中心：Bugis+。這間購物中心的佈局與常規的商業中心沒有太大分別，首三層是商店，而上面三層是餐廳和美食廣場。不過，Bugis+ 最特別的地方，是最高層乃是電競中心，因為這間購物中心是以電競作為招徠的。由於商場裏有購物與電競兩個層次的空間，所以建築師事務所WOHA 並沒有把室內高達 40 米的空間用來設置一個大中庭，而是設為兩個 20 米高的中庭，第一個在首三層的購物空間，另一個則是在電競區域。兩個中庭雖然實際上沒有重疊，但在視覺上是相連的。WOHA 銳意帶出電競區的特殊性，

於是特別把這一區的中庭設計成漂浮在空中的空間，並配合不同的燈光效果和表演。商場的室內設計亦配合電競主題，地板和天花都有不同的彎曲線條，帶來動感和現代感。

由於商場的定位較為現代和摩登，因此建築師特別在外牆加上了不少六角形的金屬鋁板作為裝飾，就好像在建築外牆上加裝了不同的鑽石一樣。這些六角形的鋁板在晚上是會發光的，如同電子遊戲中的寶石建築一樣。這些裝飾使商場的外牆無論在白天還是晚上都甚具現代感，而且與四周的建築有顯著分別。再者，商場低層的中庭與東、南、西、北四邊的街道連繫起來，而室內的中庭亦連接了各樓層室外的

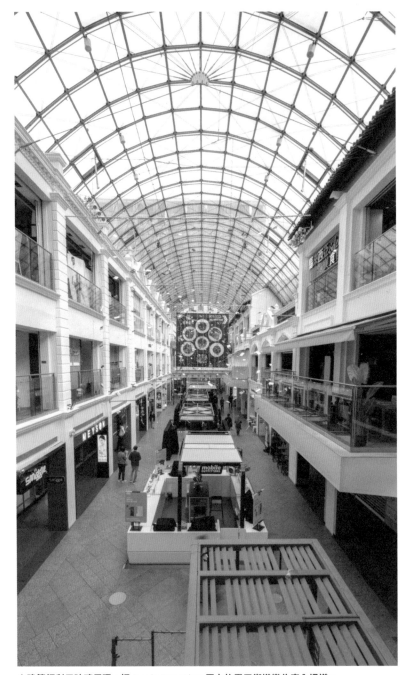

↑ 從高空俯瞰

↑ 建築師利用玻璃屋頂，把 Bugis Junction 原本的露天街道變為室內通道。

天橋是如何把街道兩側的舊建築連繫起來。

露台，讓顧客可以從高處感受城市的面貌。

街道變為購物通道——Bugis Junction

與 Bugis+ 一街之隔，有另一間大型購物中心，名叫 Bugis Junction。這個地盤原是由三條街道：武吉士街（Bugis Street），馬來街（Malay Street）和海南街（Hylam Street），和街道兩旁一眾三層樓高的舊建築群所組成的。為了讓街道與建築群更好的融合在一起，建築師巧妙地利用大型玻璃屋頂來遮蓋露天的街道，把露天街道變成為室內購物通道，同時仍然充滿陽光。再者，建築師善用現有舊建築的硬件，以不同的天橋連接街道兩側的舊樓，讓這些舊樓的室內空間變成商店和餐廳，把建築群連繫起來。購物中心的玻璃屋頂做得相當簡約，令顧客能在有空調的購物中心閒逛，亦能感受到室外的陽光，恍如在室外逛街一樣，別有一番風味。

不過，建築師在設計時依然尊重原建築物的歷史。他們沒有大幅改變原本大樓的外立面，保留了原有的窗戶和露台，只是在個別較大的建築群裏添加洗手間和扶手電梯。因此，顧客既能在室內享受現代化的服務，亦能夠感受到舊建築帶來的昔日情懷，同時感受空間裏的新舊交替。

總括而言，Bugis+ 和 Bugis Junction 兩個購物中心，雖然採用了不同的建築及室內設計手法，一個是重外觀，一個是重內裏，但是設計重點都是根據商場的定位來決定設計風格。它們一個是希望創造現代感，一個藉由原本建築的歷史創造新的體驗，令建築風格明顯不同。

用陽光來增加價值

新加坡國家圖書館
National Library

● 100 Victoria Street, Singapore, 188064

每一個建築師總會遇到設計瓶頸，特別是一些具有非常強烈個人風格的建築師，就更容易出現瓶頸。當設計風格太強烈，便猶如為自己打造了一個設計的框框，不是那麼容易從框架裏尋求突破。

著名的馬來西亞建築師楊經文（Ken Yeang）便遇到了這樣的難題。他的設計一向以環保為最重要的元素，亦可以說是世界上首批推動環保設計的建築師，甚至可以說是亞洲推動環保建築設計的第一人。環保設計是他的「成名技」，但是成也在環保，敗也在環保。他的設計重點往往著重自然通風、自然採光、

鼓勵都市綠化、提供空中花園和不同的遮陽設備等環保設施。為了達至綠化環保的效果，便需要在建築物的外牆設置不同的通風口，並把這些通風口亦設計成空中花園。因此他經常被人批評，建築作品的外形便好像是左邊破了一個洞，右邊又破了一個洞，然後在露天花園加一些大樹，便完成了，外形設計一點也不漂亮，室內空間感也欠奉，實用性不高。所以他在建築界的地位不高，名氣只停留在環保建築的層面。

↑中庭與四周的街道連接，令四周的公共空間面積增加了。

時勢造英雄

根據楊經文所述，昔日他們需要花費很大力氣去說服客戶接受環保建築設計，但是近年客戶已經改觀了，他們不再需要大費唇舌去說服客戶接受環保設計，甚至有客戶正是因為要做環保建築，而來找楊經文做設計。當中慕名而來的包括新加坡政府，他們邀請了楊經文來設計新加坡國家圖書館。

當新加坡政府準備興建新的國家圖書館時，首先考慮到地盤的情況——地盤在繁忙街道的交界處，假若用常規的全密封方式去設計建造的話，將會成為一幢在鬧市中的屏風樓，自然也會令四周街道的通風情況變差。因此當局便想以較為環保的方法來設計這座圖書館，於是邀請了楊經文來設計。

楊經文所採取的設計方向是將建築物與四周的街道融合起來。他把圖書館分成兩部份，

並且在中間加入了一個大中庭，與四周的街道連接，所以某程度上，他把四周的街道變寬了，亦令四周的公共空間面積增加了。

設置了一個大中庭也有助改善圖書館的自然通風，並且藉以將陽光引入室內，減少空調系統和燈光所消耗的電能，這是楊經文常見的建築設計手法。他還非常喜歡在高處設置空中花園，務求增加建築物的綠化率，借助綠化植物降低社區的溫度。

中庭並不是垂直的，而是兩端較大，中間部份較小，這樣便可以增加對流空氣的壓力，從而出現更理想的自然通風效果。不過，當建築師利用電腦計算流體力學仿真分析（Computational Fluid Dynamics Simulations）之後，發現中庭的風速可能過大，

因此便在中庭兩端設置了阻風板（Windbreaker）降低風速，這樣才能確保中庭不會在風速過高時會吹走雜物，避免被風吹起來的雜物撞傷途人。阻風板除了是環保配件，亦能有效地在外觀上將圖書館兩端連結在一起，令整座建築物更似是一個體，這亦打破了楊經文經常被人批評建築作品外立面不統一的評價。

興建圖書館的目的

楊經文知道這間圖書館雖然具有環保設計，但卻並不足以令它成為別具特色的建築物。他要重新思考，一間圖書館最重要的目的是什麼呢？

很多人都以為，一間圖書館最重要的是能提

↑ 中庭兩端設置了阻風板降低風速

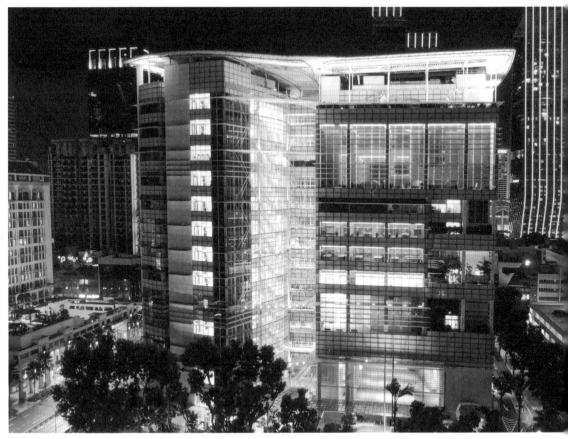

↑一間圖書館最重要的是能為市民帶來理想舒適的閱讀空間

供大量書籍供讀者閱讀，但其實國家圖書館最大的使命並不是收藏很多的書籍，而是為市民帶來一個理想的閱讀空間，從而提高他們對於閱讀的興趣。因此，楊經文嘗試借助環保設計來創造一個優秀的閱讀空間。他藉由大中庭來為室內的閱覽空間帶來陽光，讓讀者在不同樓層也能舒適地享受閱讀。各樓層的露天花園除了是垂直綠化的空間之外，也是讀者稍作休息、轉換心情的空間，讓他們在閱讀的同時能有機會呼吸新鮮空氣，並

且欣賞四周的風景。

新加坡國家圖書館既能達到楊經文常規的環保建築水平，建築物也統一的外立面，較為整齊的外觀，務求創造出怡人的閱讀空間。順帶一提，楊經文致力推行環保建築、善用陽光的設計方針，也在無形中影響了新加坡其他建築師的設計風格。例如在國家圖書館附近的地鐵站 Bras Basah，雖然不是由楊經文設計的，但其設計風格亦暗地裏受到

他的影響。新加坡地鐵站多是全黑的無窗空間，給人帶來很大壓迫感，所以大家都在往車廂衝，絕不希望在站內停留。但是 Bras Basah 站在扶手電梯處加設了一個大天窗，天窗之上是一個水池。在陽光照射下，整個空間猶如一個安靜的禪修空間，乘客在進入或離開地鐵站時能享受一分鐘的平靜，設計風格與常規的地鐵站有明顯不同。

↑圖書館附近的地鐵站 Bras Basah 的設計風格亦暗地裏受到楊經文影響

二合一的重建
方案

新加坡國家美術館
National Gallery Singapore

● 1 St Andrew's Road, Singapore, 178957

在新加坡市中心有兩座帶有英國殖民地色彩
的舊建築，分別是新加坡前政府大樓和前最
高法院大樓。兩座建築物歷史悠久，新加坡
政府為求讓它們得到新的發展，因此通過國
際設計比賽招聘建築師活化這兩座舊建築，
希望能為市中心帶來新景點。

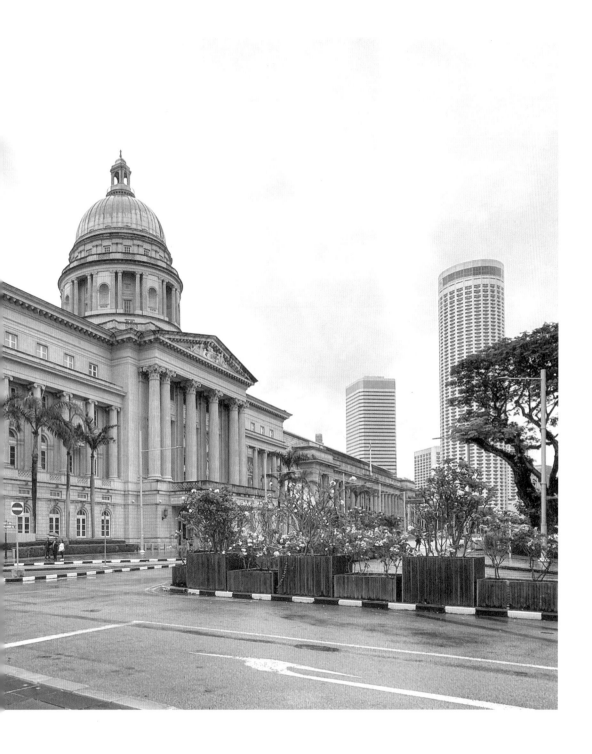

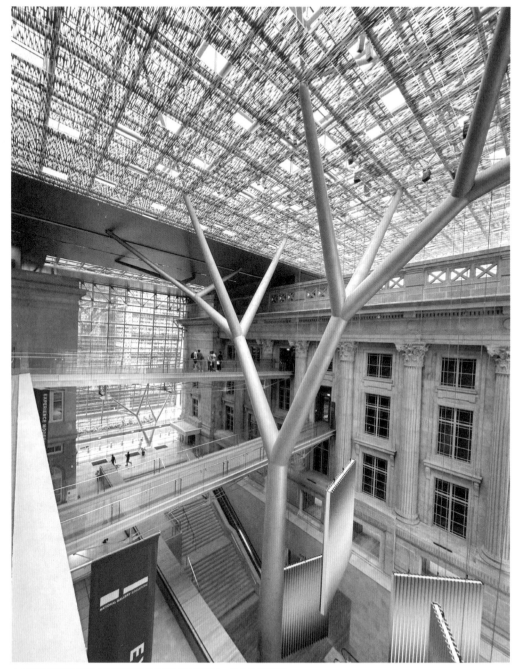

↑ 建築師在兩座舊大樓頂部加設了玻璃屋頂和樓板，並由鋼樑支撐。

互相矛盾的設計理念

早在 1957 年，電影業鉅子、慈善家陸運濤和新加坡建築師何志浩博士曾想設計一座三層樓高的現代主義建築作為美術館，然而這個計劃從未付諸實行，因為當時新加坡政府的重點是資本工業化，把藝術與文化看成是次要的東西。直到 2000 年，當地政府發佈了「文藝復興城市」的規劃，並推動建設新的國家美術館，向來自全世界的參觀者展示東南亞視覺藝術的進程。2005 年，政府決定將前政府大樓和前最高法院合併發展成國家美術館，因為儘管這兩座舊建築未能滿足現代建築的需要，但卻是新加坡少數具殖民地色彩的舊建築，有重要的歷史意義，其地理位置也很優越，所以政府便希望藉此機會為兩座舊建築尋求新的功能，務求在善用建築物硬件的同時，亦能為新加坡市中心帶來新的文化元素。

2007 年，新加坡政府通過國際建築設計比賽挑選新加坡國家美術館的建築師。比賽分成兩個階段：首先是初步挑選 117 件參賽設計作品，然後從前五名入選者中選出一名優勝者。最後，比賽由法國巴黎的建築工作室 Studio Milou Architecture 及其新加坡合作夥伴新工諮詢私人有限公司（CPG Consultants）勝出。

這個設計比賽的重點，是如何將原本作為政府行政場所的前政府大樓和前最高法院化身為保有自身建築特色的藝術博物館。換句話說，建築師需要在尊重原建築的前提下，把兩座大樓合併起來發展，並要在不破壞舊建築的前提下創造具特色的設計，這無疑是互相矛盾的設計理念。在 2011 年項目開始施工時，新加坡的保育諮詢委員會參考了國際上建築古蹟的保育原則（如保護和修復古蹟遺址的《威尼斯憲章》）等建築保育指南，來決定需要保留的元素，包括：兩座建築的外牆、政府大樓議事廳及政府大樓前的台階、穹頂、最高法院庭審室、首席大法官辦公室和最高法院的多個會議廳。

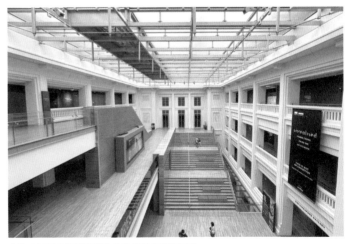

↑ 玻璃屋頂令照進建築物內的光線柔和了不少

↑ 建築師在兩座大樓之間加建一個獨立的主入口

由於兩座建築物均是古典建築，建築師不能在外牆做任何加建，否則會大大破壞兩座舊建築的外貌。因此，建築師巧妙地加設了一個玻璃盒一樣的屋頂和樓板，貫穿兩座舊大樓的屋頂空間，玻璃盒由鋼樑支撐，從建築物屋頂不斷延伸至室外，有如將兩座大樓連在一起，在增加活動空間的同時，亦能為室內帶來了陽光。屋頂由一萬五千塊穿孔板和玻璃面板拼接而成，玻璃面板底下還加設了用布料編織而成的遮光布，令照進建築物內

的光線彷彿穿過了一個碩大的樹葉帳篷，柔化並散開來，在視覺上營造出朦朧的效果。

善用特殊空間

由於兩座建築物原本不是被設計成美術館，因此並沒有適合的展覽空間和人流動線，亦沒有統一的主入口。然而兩座大樓的歷史價值相若，作為舊建築古蹟的地位也相若，如果把新美術館的主入口設在其中一座大樓的

話，就會有一點不恰當。為此，建築師選擇在兩座大樓之間的夾縫處加建一個獨立的主入口，並藉此連通兩座大樓。在這個夾縫空間又加建了兩條天橋，連接兩座大樓的不同樓層，讓參觀者容易往返兩座大樓。

建築師在新的主入口上方特別加建了一個大型的玻璃天窗，讓參觀者更容易識別建築物裏的新舊之分。新的主入口因有玻璃天窗，能為室內帶來舒適的陽光，讓昔日沉悶而黑暗的夾縫空間變得更為有活力。因為新入口位於兩座大樓的夾縫之間，不能做大量的結構改動，亦為了不讓新結構破壞原大樓的風貌，所以建築師在這個只有 30 多米的空間加建了一條樹枝形的鋼結構柱，用來支撐玻璃屋頂，這樣便能大大減少室內結構柱的數量。最後加建新入口的改動只需要稍微更改大樓原有的窗戶，但不會嚴重影響大樓結構，所以是可以接受的。

至於前最高法院大樓最重要的主法庭的銅造屋頂，從 1930 年代建造至今，雖然已因歲月流逝出現了氧化的「銅綠」，但由於所用的固定裝置質量非常好，因此屋頂的狀況相當好，只需進行小修補便成。不過，因為要加裝玻璃屋頂和樓板，而銅造屋頂在結構上已經到達承重上限了，建築師便在外圍加建了鋼樑作承托，於是這裏出現了一個非常特別的空間：在新建的玻璃屋頂和樓板之下，原主法庭的屋頂局部突顯出來，相當奇怪。

兩座大樓之所以不能夠連接在一起，是由於首層空間的結構不能改動，於是建築師除了在大樓高層加建玻璃屋頂之外，還大膽地連接了兩座大樓的地庫，並在前政府大樓建造了一個深三層樓的地下室，又在前最高法院大樓建了一層地下室，讓兩邊大樓的空間能夠互通。但是，這樣的做法其實極度冒險。因為這個地盤靠近新加坡河，地下水位相當高，任何地庫工程都很容易出現水浸或地下水流失的情況，並且很容易出現地面沉降的問題，影響兩座舊大樓的地基安全。而當建築團隊進行到地庫工程時，他們亦發現前最高法院在資料庫中的結構圖與實際的現場結

新的主入口將前政府大樓和前最高法院大樓連在一起

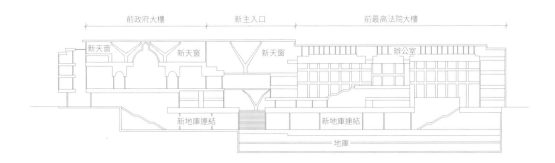

↑原主法庭的屋頂就在新建的玻璃屋頂和樓板之下

構有明顯出入，令工程一再延誤，好讓工程師調整結構方案，以便繼續施工。項目亦從由下到上的傳統建築方式，改為由上至下打造地下層。這樣一來，地面層的永久結構能先竣工，為機械設備和建築工人提供所需要的額外空間。同時在施工過程中，建築物外牆必須由額外的樑和維護設備支撐，盡量減少因工程引發的強烈振動造成的影響。

整個工程的最大挑戰之一，是確保前政府大樓三樓的議事廳在工程期間完好無損，因為那是具有悠久歷史的場地。當建造新的三層地下室時，工程人員要盡量減少對建築物的衝擊，不讓議事廳出現位移，並保證整個議事廳的重量分佈沒有變化。不過，由於支撐議事廳的原始樑柱的距離大近，導致大型機器設備無法通過，必須移除柱子以打開通道，讓大型機器通過，來建造地庫，因此在施工期間，議事廳要依靠臨時鋼樑支撐，在工程完結後才加回永久柱。除此之外，前政府大樓的地面層亦同時進行了加固，以滿足成為美術館後需要承受的更高負荷。建築師又在前政府大樓的中央花園加設了一個大天窗，這個輕微的改動，讓室外花園成為室內的中庭，亦可以展覽不同的大型展品；另一方面，大樓內的辦公室被改建為不同的展廳，給參觀者帶來舒適的展覽空間。

珍貴的歷史痕跡

兩座建築古蹟甚具歷史意義，從中也反映了很多傳統的建造工藝特色，值得保留下來。例如石膏外牆和銅造屋頂上天然形成的銅鏽及鋼窗框架，都是其年代久遠的見證，為保留原有的特色，建築工人只將它們仔細清理和修復。兩座古蹟的外牆批盪上均有龜裂和剝離的現象，為貫徹保護工作，當局對建築物受損類型及其相應的修復方法進行了登記，較小的裂縫大部份不作處理，需要進行大規模修復的地方，則用新生產的、與原本批盪相近的批盪來進行修復，過程嚴謹仔細，確保盡可能保留原始的結構。

保留技術是針對每個具體的建築特徵而言的。在不可修復的情況下，則要選擇與原件相匹配的新拋光手法來處理。最後獲保留的範圍包括前最高法院大樓的兩個穹頂、外觀、柱子、浮雕嵌板門楣、浮雕面板、裝飾雕塑、木質牆板和燈具。其中前最高法院大樓的浮雕嵌板門楣和浮雕面板因曾被水侵入，一些面板的鋼筋結構暴露於外，部份雕塑部件缺失、破裂或弄髒了，需要作大規模修復。當中部份裝飾元素只能通過手工或定製模具重新雕塑，裝飾面板則只能採用灌漿方式修復。木格子天花板是前最高法院大樓和庭審房間的主要建築特色，在翻新時為了安裝照明燈和冷氣等設施，必須小心拆除木板，在有需要時還要對木板進行修復；如需更換，則要選擇與原本木板完全匹配的材料。

兩座舊建築變身成為美術館後，人們也得以從珍貴的新聞報導、照片藏品，以及前最高法院大樓鋼樑上刻畫的浮雕作品，深入了解殖民地時期的各類建築工作和建屋時用到的勞動者。勞工一般只按性別區分，工作性質則能歸類為技術或非技術（體力）勞工。男性常擔當木工或工匠等技工，女性如戴了「紅頭巾」，則被列為「非技術勞工」，負責攪拌水泥和運送建築材料等粗活。從這些歷史資料得知，移民勞工在新加坡的基礎建設發展中一直扮演著重要角色。

兩座舊大樓都有很多特殊空間，如何去改造這些空間，並將它們變成一個適合用作的藝術展覽場地，是一個大難題。項目的設計方案保留了兩座建築物原有的特色，反映了對建築古蹟當中的新古典主義設計元素的尊重。與此同時，新建的主入口、天窗和地庫又頗有現代的建築特色。在不破壞兩座大樓的前提下，將它們融合在一起，確實是神來之筆。

↑ 木格子天花板是前最高法院大樓和庭審房間的主要建築特色

因為殘舊，
所以美麗

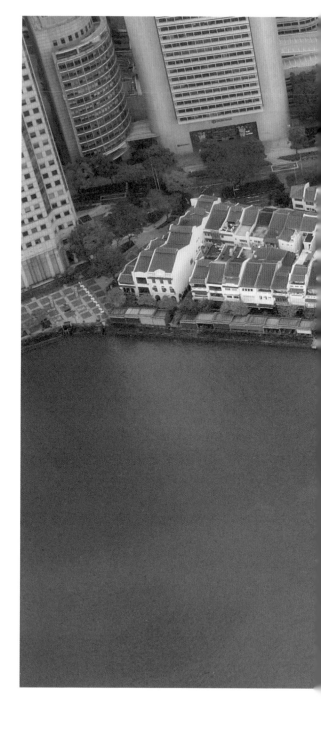

駁船碼頭 Boat Quay
克拉碼頭 Clarke Quay

● 駁船碼頭： Bonham Street, Singapore, 049782
● 克拉碼頭： 3 River Valley Road, Singapore, 179024

每個國家或城市都有獨特的地標性建築物作為招徠，有些經典的建築古蹟更是當地的「金蛋」，如：柬埔寨的吳哥窟、埃及的金字塔等，都為當地帶來龐大的旅遊收益。不過，像新加坡這種面積細小而且沒有太多古蹟的國家，便需要出奇制勝，創造富新加坡特色的旅遊景點。

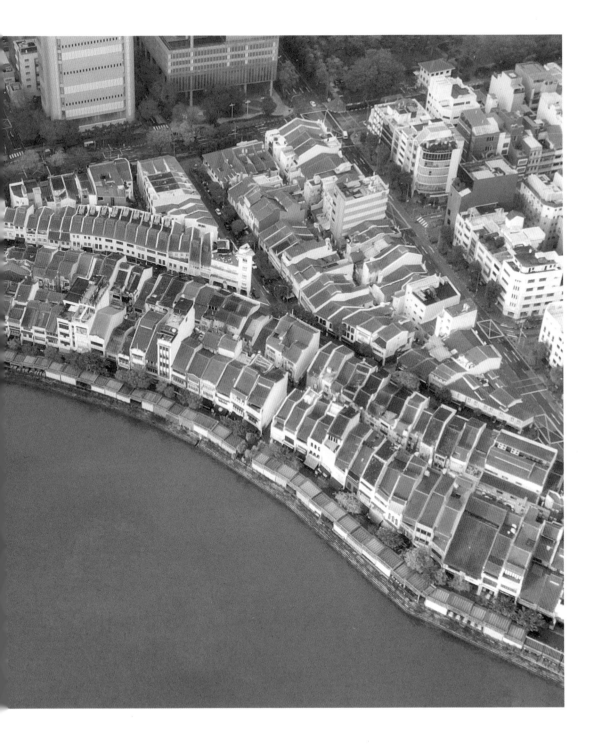

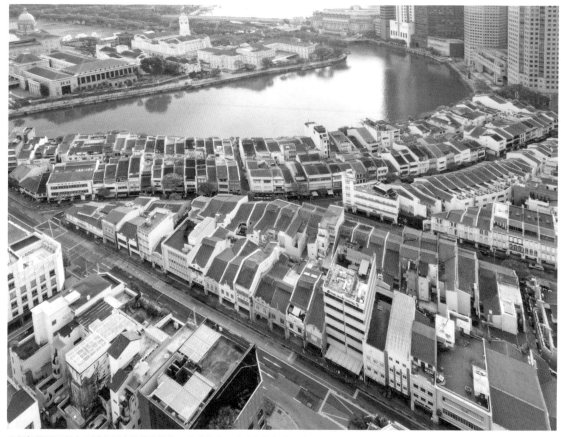

↑ 駁船碼頭既保存了城市原本的舊建築物，也成為摩天大廈與新加坡河之間的緩衝。

欠缺特色的舊建築——駁船碼頭

新加坡立國的歷史並不久遠，於是亦沒有太多歷史古蹟，當地的舊建築大都是一些普通的低層平房民居。這些平民級的舊「街坊」建築難以單靠自身的特色吸引大量旅客，於是需要一定程度的改造，才能變成旅遊熱點。

在市中心新加坡河旁邊有一個名叫駁船碼頭（Boat Quay）的地方，顧名思義是一個碼頭。

隨著新加坡的船運業務陸續遷移至其他地區，新加坡河及岸邊的舊建築物亦漸漸失去原本的功能。由於這裏屬於市中心的優質地段，若是在香港，肯定能吸引發展商收購重建，但是新加坡政府沒有推行這樣的方針，反而是以保育的方式來使這個小區得以重生。

新加坡當局從 1977 年開始河道清理工作，而兩邊河岸原是從事船務相關業務的低層建築物，亦陸續由摩天大廈取代，並發展成重點商

業區。但是政府特別保留了沿河岸的兩層樓高的建築物，藉此發展成餐飲區，又把內街發展成酒吧街，漸漸便形成了今時今日的駁船碼頭。這些河岸建築物的設計雖然沒有什麼特色，但是若與河景一併考慮，以一個建築群的規劃來理解時，這些低層建築的比例便恰到好處，既保存了城市原本的面貌，也成為摩天大廈與新加坡河之間的緩衝區。隨著餐飲區和酒吧街發展起來，吸引了大批市民來到此處，令駁船碼頭成為市內的新地標。

沒有破壞的加建——克拉碼頭

隨著歲月變遷，酒吧區逐漸擴充並延伸至附近的區域。在駁船碼頭對岸的北方，有個名叫克拉碼頭（Clarke Quay）的地方，同樣匯集了一些兩至三層樓高的建築物。此處原是紀念第二任總督 Andrew Clarke 而命名的，這裏的低層建築物是昔日的舊貨倉，若以建築設計而言，並沒有什麼特色。但是若以整個建築群來欣賞，並且將之活化成餐飲酒吧區的話，則會變

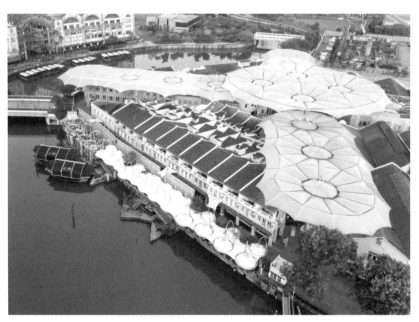

↑ ETFE 雨篷既能透光、透氣，也很美觀。

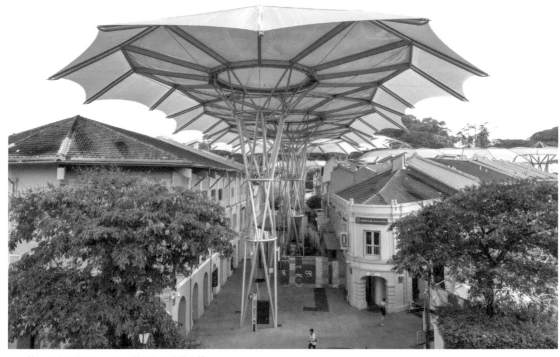

↑雨篷設在建築物之間,並以樹形的鋼結構支撐。

成新加坡河旁邊一個美麗的景點。

克拉碼頭除了沿河的區域,還有貨倉與貨倉之間的內街。在這些內街裏既可以開餐廳,還可以改建成購物街,營造一個集餐飲、娛樂、購物於一體的熱門購物大道。由於新加坡屬於熱帶氣候,時晴時雨的天氣大大影響了顧客的購物體驗。為了給顧客帶來更好的購物體驗,新加坡當局邀請了當地的發展商CapitaLand負責管理工作,後者決定為這條露天購物大道加上雨篷。

在舊建築物之間加設雨篷其實不難,但是新結構會局部破壞舊建築物的結構,有違建築保育的精神。而雨篷所收集的雨水亦要額外的喉管來排走,直接影響舊建築物的雨水管道設計。加上舊建築物在硬件上有很多限制,建築師事務所 CLOU Architects 便決定將雨篷與舊建築物設計成兩個獨立的個體,無論是新增的結構,還是雨水管道的設計,都是獨立的。

透明雨篷的奇妙燈效

不過,如果在克拉碼頭的購物大道上加蓋平常的密封雨篷,這裏便會變成一個完全沒有

陽光的空間，令顧客的購物意欲大減。於是為了同時滿足採光與擋雨的功能，建築師選用了氟塑膜（Ethylene Tetrafluoroethylene, ETFE）作為雨篷的主要材料。雨篷設在建築物之間，並以樹形的鋼結構支撐。這個 ETFE 雨篷並沒有完全覆蓋整條購物大道，而是比四周的建築物高，所以購物大道仍能自然通風，無須使用空調等設備來排風。這樣不但環保，亦不需要大型喉管作消防排煙，令雨篷可以更加美觀。為了進一步降低購物大道的溫度，建築師在樹形結構內加設了一個煙斗形的風扇，務求增加雨篷的通風效率，大大幫助降低雨篷內的溫度。

ETFE 雨篷不但能夠遮風擋雨，還有美學效果，樹枝形結構與四周的建築物有明顯的區別，六角形的雨篷亦令購物大道的天花多了一分層次，無形中點綴了整個空間。由於 ETFE 本身有透光性，同時亦可以隔熱，所以顧客可以在柔和舒適的光線下購物。另外，建築師在雨篷下增設了燈光，燈光的顏色亦會不時變更，營造不同的燈光效果，令到購物大道無論在白天還是晚上很美麗。這個設計糅合了新加坡傳統建築與現代科技，而且在新加坡沒有同類型的建築群，因此非常特別；加上購物大道不但美觀，還方便顧客集中購物，因此大受當地和外國旅客歡迎，每年吸引了20 萬人次來此處觀光購物。

總括而言，駁船碼頭和克拉碼頭原本並不是特別的建築，但是建築師善用原有的建築群、地理位置，再添加了一些特色設計，創造出新的建築面貌，使整個建築群的價值都提升了，亦讓這片荒廢的區域成為市內最重要的餐飲區之一。因此保育建築未必一定只著眼超過百年的古蹟，城市內一些平凡的建築物也能夠為該城市帶來新景象。

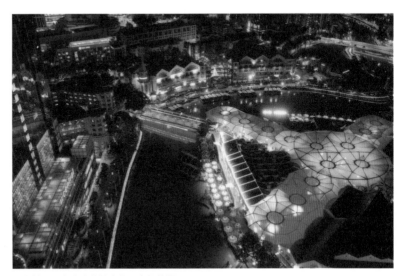

↑ 克拉碼頭在晚上的燈光效果亦很美麗

名牌無效

怡豐城 Vivo City

● 1 Harbour Front Walk, Singapore, 098585

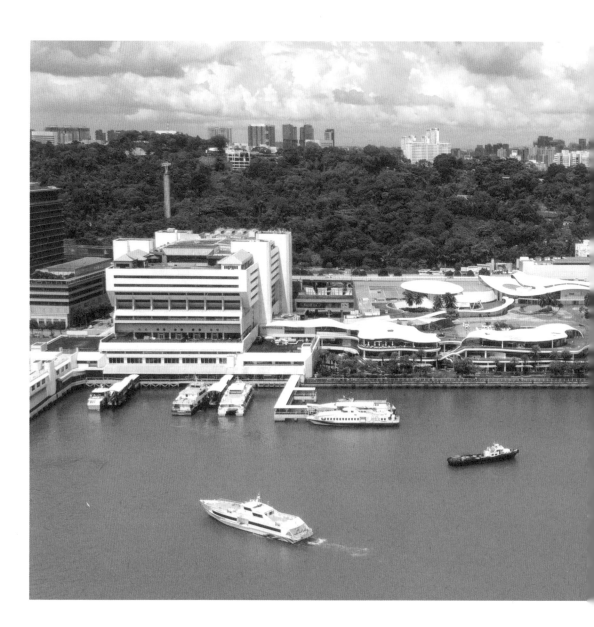

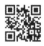

國際知名的建築師和其事務所與其他商業品牌一樣，都有名牌效應。名牌雖然有品質保證，但是這亦不代表名牌就是無敵。就算是「大師」，也會有失手的一刻。

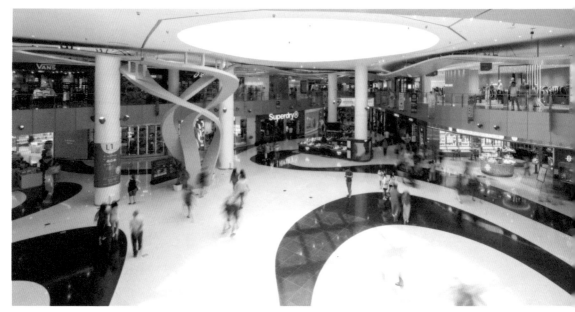
↑怡豐城設有超大型的中庭作商場活動推廣之用

位於海邊的重點項目

2006 年，在新加坡的海邊興建了一座大型商業中心怡豐城（Vivo City）。怡豐城所處的地段是連接市區與聖淘沙區的重要轉車站，在這個交通樞紐興建大型商場是非常合理的做法。由於項目位於非常重要的商業地段，令發展商非常重視，他們找來日本建築大師伊東豐雄（Toyo Ito）負責設計。伊東豐雄在曾贏得被譽為「建築界諾貝爾獎」的普立茲克獎（Pritzker Architecture Prize），曾在日本負責多個商業項目。不過他設計的項目以精品式的名牌旗艦店為主，如在東京表參道的 Tod's 與銀座的 Mikimoto 等旗艦店，大型的建築項目比較少，像怡豐城這樣的大型商業中心更是建築師的首次。

從伊東豐雄的作品可以看到，他的成名絕技是將建築物的設計元素簡化，從而營造出「簡而清」的境界。具體來說，他銳意將結構柱、結構牆、玻璃幕牆及電梯等元素結合起來，使單一部件變成更具特色的建築結構。要欣賞伊東豐雄的作品，更多是從整個建築系統來欣賞的。不過，怡豐城屬於大型購物商場，建築部件相對地多很多，空間的組合亦複雜了很多，若要做到「簡而清」的效果，則一點也不容易。

商業建築與藝術作品

要設計一間商場，看似簡單，就是在一個平面之上安放不同的商舖與餐廳。但是如何在滿足商業原則的同時，做到將人流平均分佈，則是一個大學問。

在大學學建築，教授多數會教導學生做設計時要「以人為本」，建築物的外形需要以人的視覺作考慮，室內空間則希望以人對室內空間的要求或人與空間的比例來作為設計基礎。但是設計商業建築時，必須注重「成本效益」、「回報率」等因素。在考慮經濟效益的前提下，如何提高商業回報和實用率變得相當重要，相比之下，空間比例及視覺效果等則變得次要。因此，大部份得獎的建築項目都是大學的教學大樓、圖書館，或政府大樓等公共建築，因為這類型的建築物是較少商業考量，比較容易做到「以人為本」的設計。

不過，商場作為商業味道極濃的建築物，則必須以商業原則為依歸。這時，建築師的工作某程度上變成研究如何以設計來刺激顧客的購物意欲，而最重要的是如何將人流平均地分散。將顧客平均分佈至商場的不同區域，這樣位於不同地方的商店才能夠生存，才能形成商場熱鬧的購物氣氛。為了達到人流平均分佈的局面，發展商自然會將不同類型的店舖和餐廳安置在商場的不同區域，但這容易令整個商場沒有了焦點。

伊東豐雄也面對類似的情況，怡豐城設有一個超大型的中庭作商場活動推廣之用，而購物通道則連接另外幾個中小型的中庭。由於幾個中小型中庭都位於購物通道旁邊，所以不能夠做大型的活動推廣，一切大型的推廣活動都集中在大型中庭之處，使人流過於集中於入口一帶。除此之外，這個大型中庭的面積達三千多平方米，在一般情況下實屬太大，不適合進行一些中小型的推廣活動，有時甚至只能作大賣場來使用，這對商場的形象塑造及活動推廣並不理想。

若論到商場的商舖組合，其實相當不錯。由於面積夠大，商場有很多不同類型的商舖、兒童樂園，亦設有室內和室外的餐廳，在屋頂的部份餐廳更設有能望海景的露台，相當舒適。新加坡沒有太多如此大規模的商場，於是此處的人流不少，但當中絕少人是因為商場的建築規劃而被吸引前來的。

令人失望的波浪形外殼

怡豐城的設計是受到四周海水的波浪啟發，商場裏每區的商舖便如島嶼一樣，大大小小地分佈在不同的位置，像是商場裏沿海的餐廳全是呈波浪形的，而且附設露天座位的，

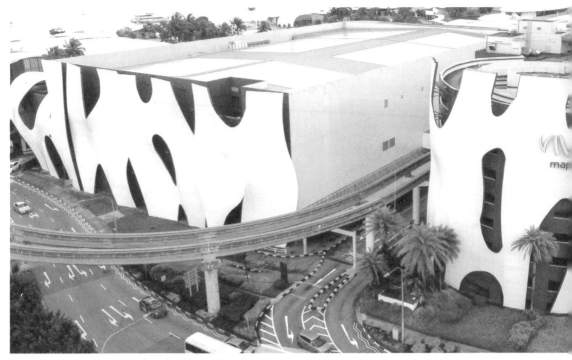

↑為了貫徹海浪形的設計理念，怡豐城外牆設計得如同波浪一樣。

令食客能夠近距離欣賞海景。

為了貫徹波浪形的設計理念，建築物外牆就設計得如同波浪一樣，一塊塊彎曲的白色鋁板從外牆連至屋頂，一氣呵成，使商場的外形變得十分特別。但是對很多人而言，這些鋁板正是敗筆所在：因為這些鋁板沒有特別的功能，對建築物來說是可有可無的部件，無論鋁板是直是彎，都對建築物沒有特別的正面或負面的影響。而且這些鋁板需要不少鋼支架支撐，這些支架需要向外撐開，才能支撐如此大的鋁板，於是建築物外牆有不少如蜘蛛腳一樣的鋼支架，十分奇怪。

為了添加一個不一定有實際需要的部件，而製造如此多的額外部件，並破壞了商場本身的整體性和簡潔，亦完全違背了伊東豐雄「化繁為簡」的設計哲學，相反看起來有一點畫蛇添足。也許某程度上正是因為這個項目規模太大，實在很難化繁為簡地設計，而且部件不少，室內功能區域亦很多，因此很難做到「簡潔」的程度，但是伊東豐雄又好像想保留他的標誌性設計手法，這才刻意添加了這些鋁板。

不過，如果彎彎曲曲的鋁板不是作為裝飾，而是外牆的一部份的話，情況可能就不同了。當外牆和地板同樣彎彎曲曲，而鋁板是用來包裹這些彎曲的空間，就會令鋁板的存在變

得有意義，因為它們已成為外牆的一部份，而不再只是裝飾品。如果鋁板是外牆的一部份，鋁板上的洞便成為採光或通風口，亦可避免現在為了開洞而開洞的奇怪情況。

大型商場的發展往往都追求人山人海、旺丁旺財，若將伊東豐雄一向的簡潔作風套用在大型商場上，則顯得格格不入。白色天花加上白色地板，再配上白色的結構柱，觀感上確實有點清麗，但始終過於簡單，感覺上甚至有一點「平凡」。這實在相當令人遺憾。若在商場套用清秀的設計，以期創造熱鬧、歡愉的氣氛，並刺激顧客的消費意慾，確實非常困難。世間始終沒有戰無不勝的將軍，亦沒有萬能的建築師，每位大師總有不擅長的項目。

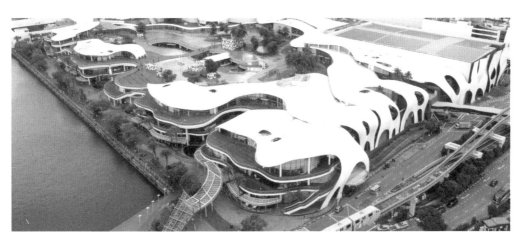

↑ 為了打造波浪外形而加裝的鋁板，需要不少鋼支架支撐。

在平凡中尋求突破

Robinson Towers

● 30 Robinson Road, Singapore, 048546

建築設計最困難的地方往往不是設計一些複雜的項目，而是要在常見的項目中加入新元素，使一座平凡的建築物變得不平凡。特別是一些商業價值高、注重回報率的商業項目，往往給建築師帶來很大限制，因為大部份私人發展商都非常注重成本效益及商業回報，大多未必願意冒險嘗試新的建築風格，令建築師在設計時的發揮空間受到不少限制。不過，在新加坡 Robinson Towers 的項目中，建築師便嘗試和慣常做法完全不同的方式來設計常見的建築類型。

讓辦公室升高

在 2018 年，美國著名建築師事務所 Kohn Pedersen Fox Associates（KPF）接手了在新加坡繁華商業區地段一個 V 形交界處上的地盤，設計一座包括商場和辦公室的綜合商業大樓 Robinson Towers。這是無論在香港還是新加坡都非常普遍的商廈發展模式。地盤的地理位置雖然優越，但是卻有兩個先天缺陷：第一、地盤「三尖八角」，實用率偏低，可發展的面積不多；第二、地盤位於新加坡核心金融區內街，四周都是高樓大廈，所以景觀不佳。若要 100% 用盡的地盤面積來發展，大廈每層的實用率會有所提高，低層的

商場範圍亦可以多設一些店舖，商場的租值也會提高，但是如此一來，建成的便會是一座又矮又肥的大廈，並且完全沒有景觀可言。

相反，若將地盤用作單幢的辦公大樓來發展，將每層辦公室的面積控制在 2,000 平方米左右，這樣便會避免因為面積過大而需要額外的消防配置或消防樓梯作防火分區，能提供最佳實用率及靈活度的空間。不過，這種做法雖然可以拉高大廈的高度，而位於高層的辦公空間亦會有較好的景觀，但是卻犧牲了低層的商舖面積。

、

為了同時滿足商場與辦公室的商業價值要求，

↑分為上下兩個建築主體，在群樓與塔樓之間以平台花園分隔。

↑建築師採用了「削角」的手法，使大廈外形出現不同的切割面。

KPF 選擇了一個罕見的設計方法：將塔樓與群樓分開發展。大廈首七層的群樓用作商場，能 100% 用盡地盤的面積，務求提升商舖的數量和租值。至於辦公室方面，塔樓每層的面積縮小至 1,200 平方米左右，這樣雖然每層樓的實用率降低了，但是可以盡量增加大廈的樓層數目，使大廈的辦公室多達 19 層樓。

典型的格局　不典型的手法

這種分開上下兩個建築主體的設計手法，既可以滿足發展商的商業要求，還可以改善周邊區域的通風情況。建築師在群樓與塔樓之間特設了平台花園，並盡量提升花園的高度。這個做法不但可以進一步改善大廈的景觀，亦可以吸引不同類型的顧客在此處休息及嬉戲。而這個綠化地帶除了可以美化空間之外，還可以吸收附近區域的日照熱能，從而改善這片區域因大樓林立而產生的熱島效應。

另外，Robinson Towers 項目無論是在塔樓還是群樓均採用了「削角」的手法，即是建築師會削去柱體的角落，使大廈的外形出現不同的切割面，就好像切割鑽石一樣。這種切割方式看似純粹為了追求建築美學，但其實外牆的切割角度是根據日照角度來調整，務求減少大廈在街上倒影，同時改善鄰近建築物的日照程度。這種「削角」的手法除了在大廈的高層出現，平台花園也用上了同樣的手法，所以平台花園的平面是傾斜的，而低層的塔樓亦是傾斜的。這些「削角」使整座大廈的外觀更有動感，亦可增加平台花園的採光程度，可謂同時滿足美學與環保的需要。

與父親的較量

大華銀行大廈 UOB Plaza
萊佛士坊一號 One Raffles Place

● 大華銀行大廈：80 Raffles Place, Singapore, 048624
● 萊佛士坊一號：1 Raffles Place, #19-61, Singapore, 048616

在建築界有很多子承父業的例子，上一代的建築師開創了自己的事務所，下一代便順理成章繼承了他們的工作。上陣不離父子兵，兩代建築師薪火相傳，父子二人共同參與建築項目，一同打拼他們的江山。不過，世界各地甚少出現父親設計了項目後，再由兒子來延續，而位於新加坡核心地段萊佛士坊的大華銀行大廈（UOB Plaza）及萊佛士坊一號（One Raffles Place）便出現了這樣奇妙的繼承事件。

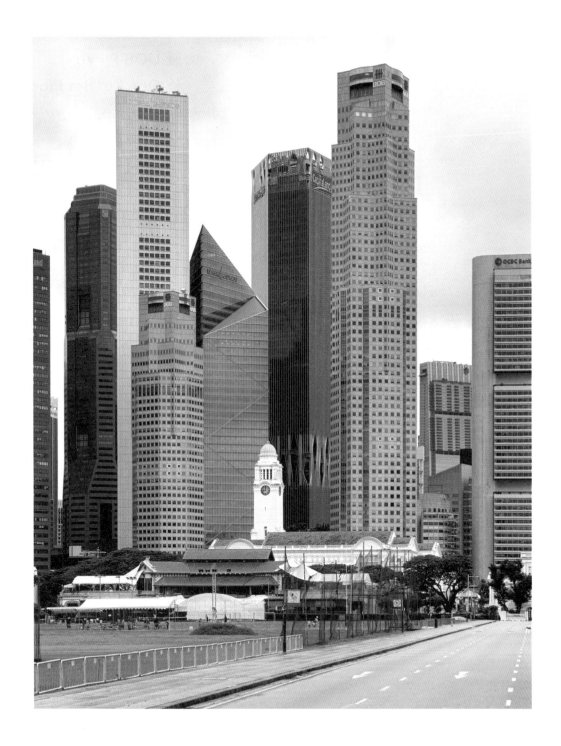

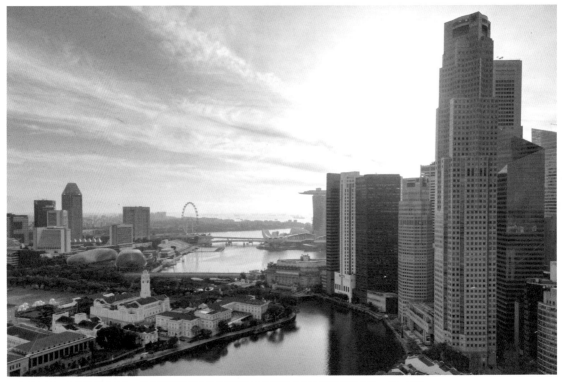

↑在新加坡河沿岸的重要地段，最為耀眼的便是鶴立雞群的大華銀行大廈二座與萊佛士坊一號一座了。

天才建築師之作

日本建築界「教父」丹下健三（Kenzo Tange）是一名天才級的建築師。他自小成績優異，大部份科目都拿滿分；成為建築師之後，更在日本建造了多個重要的建築項目，如：代代木體育館、聖瑪利亞主教座堂、舊東京都廳舍等，他的一生可以說都是活在「勝利」之中。

1987 年，丹下健三的勝利「築跡」擴展至新加坡，他拿下了萊佛士坊一號一座的項目。這是一座高 280 米、共有 63 層的摩天大廈，也是當年亞洲最高的大樓，直至 1989 年香港中

銀大廈落成後才打破了它的紀錄。隨後他分別在 1992 及 1995 年拿下大華銀行大廈一、二座的設計項目。由於大華銀行大廈二座與萊佛士坊一號一座非常接近，而且高度相若，因此可以說新加坡最昂貴及最高的兩座大廈都是出自丹下健三之手。

一大一小的三角柱體

丹下健三在設計摩天大廈時，大多喜愛把簡單的柱體拼合成不同的形態，就像萊佛士坊一號一座便是由一大一小的三角柱體拼合起來的。兩個三角柱體的高度及面積不一，於

是只有低層是拼合起來的，到了高層便只有一個三角形柱體突顯出來，令大廈看起來彷彿是由一個長方形柱體加上一個小三角形柱體組成似的。大廈三角形的尖角與周圍四四方方的建築群形成強烈對比，猶如鶴立雞群。

三角形柱體帶來的顯然不是一個太實用的平面空間佈局，雖然其邊角位置只被安排為共用空間，但是無形中仍降低了萊佛士坊一號一座低層出租空間的實用率。另外，由於大廈的高層被削減了接近一半的平面空間，因此電梯和樓梯便需要安排在高層柱體的一邊，這樣才可以連接至各樓層。這樣的安排與設計電梯和樓梯時常見的中央核心筒（Central Core）佈局有明顯分別。同時，當核心筒偏向建築物一邊時，每層的消防逃生距離會增加，所以便需要額外的消防樓梯來滿足消防安全要求。

再者，由於核心筒是建築物的主結構，當核心筒偏離了中央，那麼角落部份的結構便需要加強，這樣大廈的結構才能穩固。特別是這幢大廈在當年是全亞洲最高的大廈，傲人的高度令它承受不少風力衝擊，因此大廈的角落需要由厚實的結構牆支撐，導致其四個角落全是沒有窗戶的實心牆。雖然這樣的結

↑↗從不同角度可以看到，萊佛士坊一號一座是由一大一小兩個三角柱體拼合起來的。

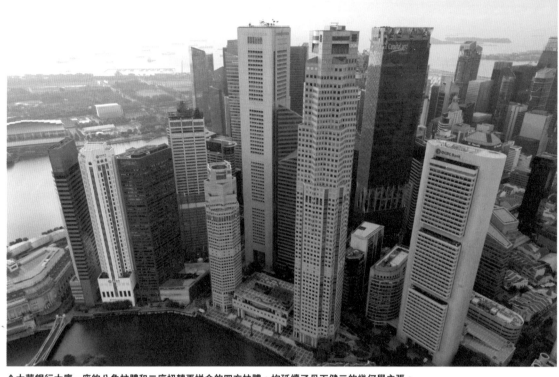

↑ 大華銀行大廈一座的八角柱體和二座扭轉再拼合的四方柱體，均延續了丹下健三的幾何學主張。

構令窗戶的面積減少了，但是實心牆外形配上平滑的灰色混凝土材料，卻帶來典雅而有一點冷酷的感覺，令建築物更為特別。

旋轉再拼合的大廈

在完成萊佛士坊一號一座之後，丹下健三在數年後再次贏得新加坡的重點項目：大華銀行大廈。那是比萊佛士坊一號一座更重要的項目，因為它位於新加坡河沿岸，此建築物的出現必定會直接改變新加坡河的面貌。

丹下健三由於顧及到附近的萊佛士坊一號一座，因此將大華銀行大廈的地盤分為一、二座來發展。當中一座比較接近萊佛士坊一號一座，於是建築物的高度只有 38 層，相比起二座的 66 層，在高度上有明顯的區別。

丹下健三在大華銀行大廈的項目中貫徹了他的幾何學主張，把幾個四方柱體拼合成不同的形狀。大華銀行大廈一座基本上是以一個八角柱體為基本的主體；而二座則是以四方柱體為基礎，在低層拼合一組四方柱體，再在中層拼合另一組扭轉了 45 度的四方柱體，延伸至高層再拼合成一組小一點的四方柱體。這種拼合的方案使整座大廈變得更具層次感，

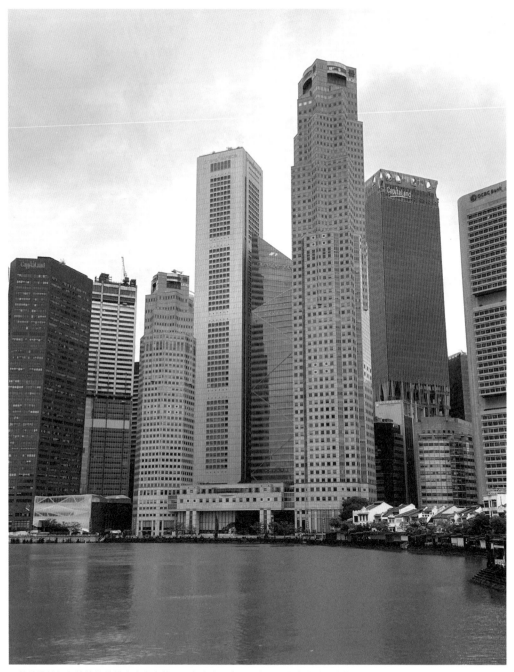

↑將結構柱設在外牆的結構方案令大華銀行大廈成為人們眼中頗有東京味道的建築

↑萊佛士坊一號二座以四方形的平面為基礎格局，在外牆的裝飾上保留了三角形的設計特色。

人們無論從哪一個角度來欣賞這座大廈，都會看到不同的立面，相比起四四方方、單一柱體的大廈明顯有更好的視覺效果。再者，大華銀行大廈以及萊佛士坊一號一座都有三角形的元素，而且都是以灰色作為外牆的主要顏色，窗戶亦同樣選用了深色的玻璃，當人們從對岸遠觀，欣賞這三座摩天大廈時，恍如看到了一體的建築群，而非兩個獨立的建築項目。

為了確保室內是沒有柱體的靈活辦公空間，整座大廈的結構柱都安排在窗邊，因此外牆上的窗戶便變得頗為細小——因為窗戶要設在結構柱之間。這種將結構柱設在外牆的做法是日本常見的結構方案，日本屬於高度的地震帶，這種結構方案最為穩健，並令建築物能承受較高強度的地震。於是很多人說大華銀行大廈是頗有東京味道的建築，因為大部份東京的摩天大廈都採用同類型的結構方案。

兩座大廈的視覺效果雖然理想，但是同樣都犧牲了平面空間的實用性。當兩個柱體以45度拼合時，便會出現一些呈星形又或者是八角形的平面空間，不同的尖角與削角的空間對規劃及空間使用上都會帶來一定程度的不便。因此，若非建築師是丹下健三這種級別的大師的話，這類偏向外觀的地標式建築是比較難在商廈設計中出現的。

與父親較量的擂台

丹下健三的兒子丹下憲孝（Paul Noritaka Tange）自從於美國哈佛大學畢業後，就陸續掌管父親的事務所的運作，並在父親打下的基礎上逐漸建立自己的風格。作為建築界「星二代」的丹下憲孝，其實一直希望擺脫父親的影子，他的設計風格偏向國際化，與父親帶有東京味道的摩天大廈建築特色截然不同。

2012年，丹下憲孝拿下了萊佛士坊一號二座的項目。這個項目不但位於萊佛士坊一號一座的西邊，而且一街之隔就是與大華銀行大廈的南邊，所以這一座新大廈可謂是由丹下憲孝延續父親在新加坡的「霸業」，亦可以說是他與父親直接較量的「擂台」。

萊佛士坊一號二座的地盤沒有一座和大華銀行大廈那麼優越，可發展的面積有限，所以大廈的高度不高，並且被四周重重的大廈所包圍。新大廈基本上位於兩座大華銀行大廈的夾縫之間，可以看到新加坡河景的朝向不多，其中三邊都只能看到街景。

為了減少景觀方面的先天缺陷，丹下憲孝沒有選擇延續萊佛士坊一號一座的舊有結構系統，二座的主結構不是設在外牆之上，而是設在接近窗邊的位置，並以常見的玻璃幕牆作為外牆。這種結構模式可以盡量增加大廈的景觀，改善其採光程度，對於一座位於內街的大廈來說是最理想的安排，亦是近年常見的商廈格局。

暗地裏的三角形

不過對丹下憲孝來說，若只是興建一座普普通通的實用商廈，其實是非常簡單的任務，但是如果能與自己的父親暗中作一個較量的話，這個項目就有很大的挑戰了。前面說到，

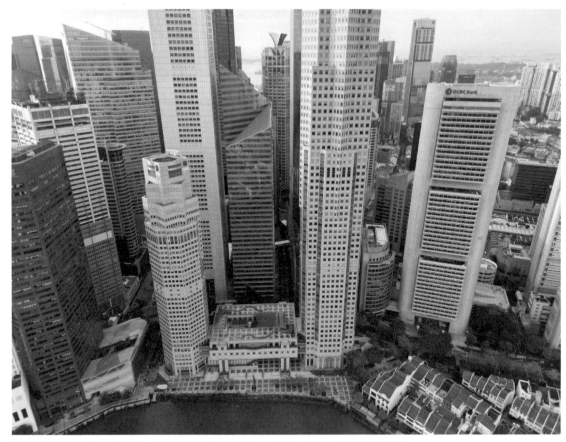

↑位於大廈夾縫之間的萊佛士坊一號二座，其頂部的三角形中庭構成了整個大廈外觀的重要特色。

萊佛士坊一號一座基本上是以兩個三角形柱體作為藍本。而二座地盤的面積不大，只能建 38 層，若同樣使用三角形為基本結構的話，大廈的實用面積就不會太高了。因此丹下憲孝以一個四方形的平面為基礎格局，卻在外牆的裝飾上保留了三角形的設計特色。他為玻璃幕牆加上不同的 LED 燈帶，點綴平凡的大廈外牆。各樓層的 LED 燈帶長度不一，但是均以 12 層為一個單元，以有規律的方式橫向排列，令整座大廈的外牆看起來像是由

有燈與無燈的三角形拼合而成的一樣。

至於這座大廈最具特色之處,便是最高的六層空間。那裏有一個三角形的中庭,與屋頂的天窗直接連接。從外面看,便好像有一個玻璃三角柱體掛在屋頂上。由於這個三角柱體以 45 度角的方式與大廈拼合,所以在平面空間上會出現一些難以有效使用的三尖八角位置,但是玻璃中庭是整個大廈外觀的重要特色,因此業主才願意犧牲租值那麼高的高層出租空間。

丹下憲孝在萊佛士坊一號二座的項目刻意脫離父親的影子,採用了全玻璃材料作為大廈外牆,而非萊佛士坊一號一座或大華銀行大廈所用的石材,結構風格亦大有不同。不過他還是暗地裏尊重父親早年的三角形基礎格局,在不失原有建築精髓的同時,突顯自身更為國際化的設計特色。

善用風向的商業大廈

風華南岸大廈 South Beach Tower
DUO Twin Towers

● 風華南岸大廈：
38 Beach Road, Singapore, 189767
● DUO Twin Towers：
7 Fraser Street, Singapore, 189356

在新加坡，建築師要興建一座甲級寫字樓時，當然需要考慮當地的熱帶雨林氣候。因為在甲級商廈上班的人，大多是穿西裝或套裝的，所以建築師必須為上班族提供一個舒適的場所。不過，若是用常規手法去設計的話，這些大廈將會是一個又一個放置在城市中的巨型玻璃盒，不但不環保，亦欠缺空間感。

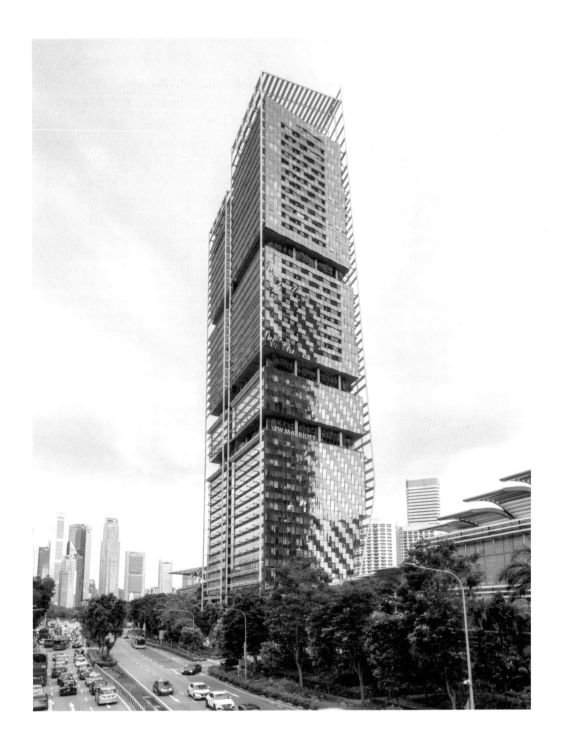

城市中的綠洲──風華南岸大廈

新加坡的 Beach Road 附近有一座新建不久的辦公大樓風華南岸大廈（South Beach Tower），由英國著名建築師諾曼·福斯特（Norman Foster）設計。他沒有用盡地盤每一寸空間，亦沒有把整個樓盤設計成巨大的玻璃盒，反而打造了一個全開放式的商業空間。

風華南岸大廈所處的地點其實相當優越，樓盤位於繁忙的商業區，在地鐵站上蓋。若是一般的做法，建築師會在低層設計一個與地鐵站連接的大型商場，創造一個全室內空間，讓人們可以從地鐵站經由低層的商場直接回到辦公室。這樣不但方便上班一族，亦為低層的商場帶來大量的人流和商機，是互利互惠的設計方案，這亦是香港地鐵站上蓋地盤的常規發展模式。

不過，福斯特嘗試挑戰這樣的傳統模式，他希望大樓低層成為一個全開放式的空間，讓人們可以先感受自然通風的環境，再進入室內各區的辦公室；與此同時，開放式的環境亦能夠令顧客在低層的餐廳和商舖消費時有更舒適的體驗，於是他把低層的空間設計成半開放的露天街區，就像一條酒吧街一樣。這條「酒吧街」直接連接地鐵站，當人們從地鐵站來到酒吧街，便會由一個全密封的空間突然來到相對開放及舒適的空間。另一方面，這條街區種植了不同的植物，人們便猶如走進一個公園似的。

建築師為了克服新加坡炎熱的氣候，就把這條「酒吧街」設在接近小區南北的軸線之上，這樣便能有效地利用自然通風來降低街區的溫度，減少空調系統的耗電量。他亦在「酒吧街」上加裝了一塊很大的波浪形雨篷來阻擋陽光照射，避免這裏因為受到過多日照而過熱，因此盡管「酒吧街」近乎沒有空調，但是溫度和濕度都相對宜人。除此之外，建築師亦巧

↑

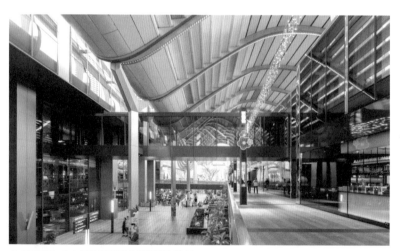

↑「酒吧街」上有波浪形雨篷來阻擋陽光照射

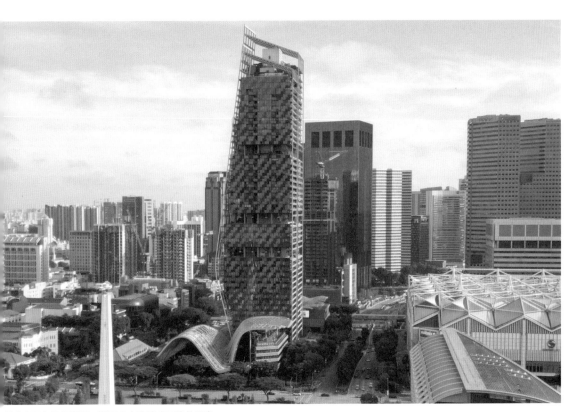

的外立面加設遮陽條，阻隔來自東邊或西邊的陽光。

妙地利用這塊巨型雨篷連接低層部份，讓整個群樓變得更為一致，觀感上更為統一。

在「酒吧街」上方有兩座大樓，分別是商業辦公室、住宅，和兩座高級酒店。由於大樓內有不同的功能區，建築師便利用空中花園分隔不同的空間。空中花園不但能夠有效地分開不同的功能區，這個綠化空間亦是火警時的逃生層，起了「一箭雙鵰」的設計效果。為了創造環保的建築設計，建築師還在風華南岸大廈的外立面加設遮陽條，以阻隔來自東邊或西邊的陽光，從而減少大廈的受熱程度。

根據風向設計的大廈——
DUO Twin Towers

離風華南岸大廈不遠處的另一座大廈 DUO Twin Towers，同樣是多功能的商廈。DUO Twin Towers 高約 180 米，共有 50 多層，在新加坡屬於常規的商業發展項目，以非常典型的模式來發展：低層是商場，地庫是停車場，而酒店、住宅和商廈便設在群樓之上的高層。

德國建築師事務所 Buro Ole Scheeren 在進行大廈的設計時，專門考慮了地盤的整體環

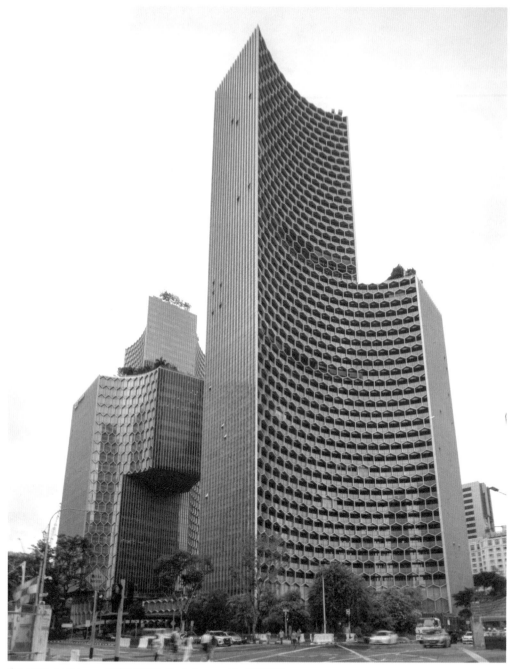

↑ DUO Twin Towers 是德國建築師 Ole Scheeren 另一個的作品

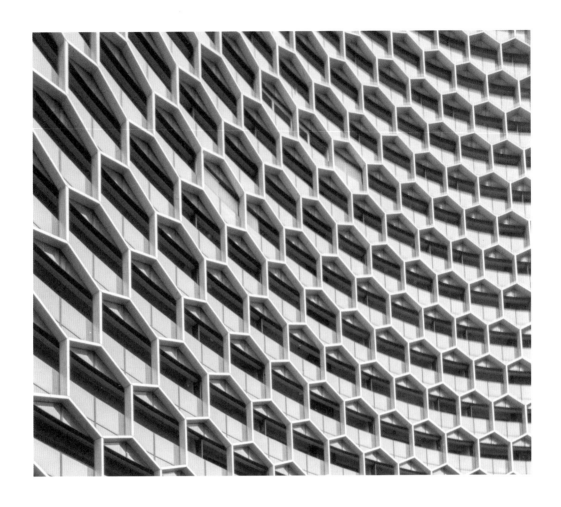

境。由於地盤南邊和北邊都有高樓，因此建築師 Ole Scheeren 便把整個建築群分成東西兩翼，把兩座高層的塔樓分別設於東西兩端，從而減少兩座塔樓與四周大廈「樓望樓」的情況。另外，為避免出現「屏風樓」效應，建築師在設計這座大廈的外形時，亦盡量設計成彎曲面，讓樓盤的從通風情況可以更理想，大廈所處的小區也不會因為這個項目的出現而使得通風情況環境變得惡劣。

由於 DUO Twin Towers 的設計根據風向而有所調整，因此大廈的外形與常規的商廈四四方方的設計有明顯不同，反而像是由不同的彎曲面和三角形拼合而成的立方體一樣。雖然大廈實用率會因此降低，但是這種設計無形中令整體空間變得更有層次感，與四周的大廈有顯著分別。

大廈外牆設有巨型的六角形遮陽板，讓大廈能減少直接吸收太陽光照射的熱力。另一方

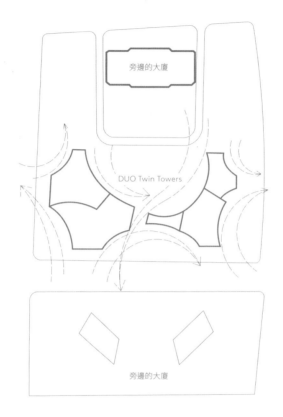

面，兩座塔樓的外形看似相近，但是由於部份空間是住宅單位，不能夠設計成全玻璃幕牆的密閉空間，所以有些走廊區域乃是半開放的狀態。六角形遮陽板的覆蓋，有助維持大廈不同區域的整體設計感。

風華南岸大廈和 DUO Twin Towers 兩個項目雖然均是典型的綜合商業項目，但是建築師在規劃上特別因應小區的環境，作出了一定程度的調整，盡量帶來自然通風和自然採光，無形中為環保出了一分力，亦為上班族帶來舒適的工作空間。而最重要的是，建築物的設計既能夠達到環保要求，亦能夠滿足業主在商業角度上的要求。

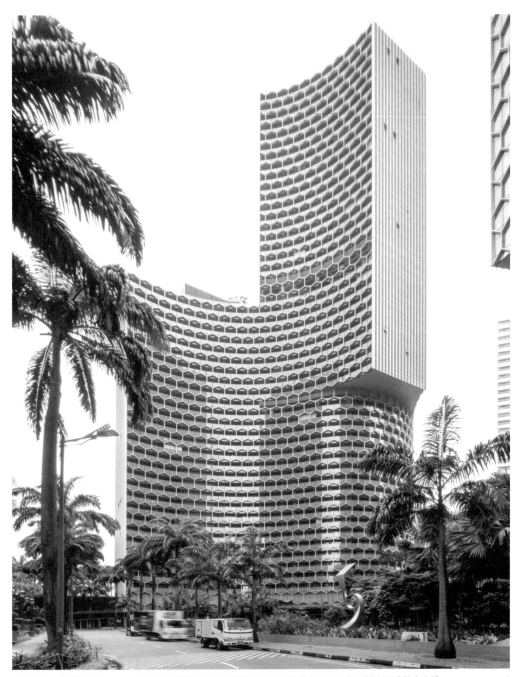

↑ 大廈外形與常規商廈四四方方的設計明顯不同，反而像是由不同的彎曲面和三角形拼合而成的立方體。

另類中式的
寺廟

新加坡佛牙寺龍華院
Buddha Tooth Relic Temple and Museum

● 288 South Bridge Road, Singapore, 058840

新加坡自 1819 年開埠以來，便有大量的海外移民湧入，當中包括來自中國內地、印度、馬來西亞、印尼等地的移民。這些外來人口不單為這個城市帶來了新的勞動力，與此同時他們也把自己的信仰帶到新加坡。

在新加坡的「唐人街」牛車水區便順理成章興建了一座佛寺，以服務當地華人的宗教信仰。不過這座寺廟的建築風格非常特別：表面上是一座仿唐代建築的寺廟，實際上卻是相當現代化的建築物，它便是新加坡佛牙寺龍華院（Buddha Tooth Relic Temple and Museum）。

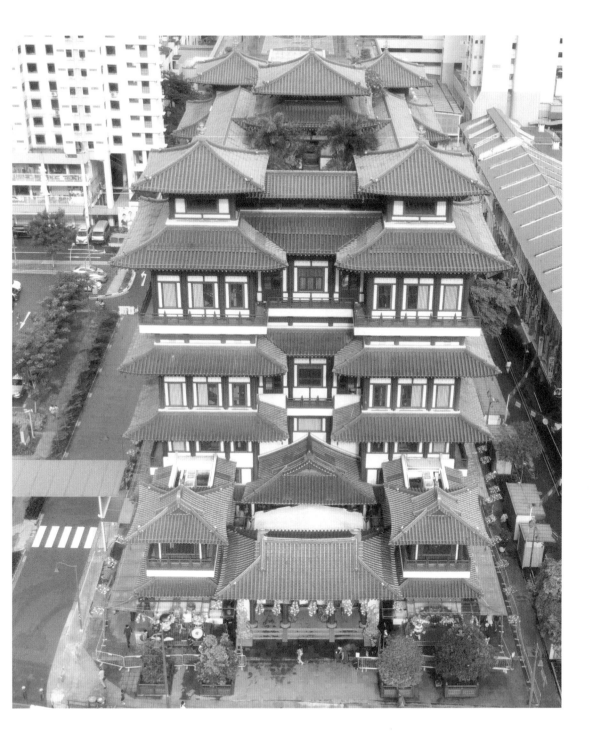

↑ 寺廟共有五層，頂層的天台是一個露天花園。

緣起緬甸

新加坡佛牙寺龍華院的興建源於 1980 年，在緬甸的務舍葛帕喇法師從倒塌的蒲甘山佛塔和大佛中發現了佛牙舍利，因為舍利子是佛教界的聖物，因此務舍葛帕喇法師便希望有一座新的寺廟去供奉，但由於所需經費龐大，計劃一直沒有實行。直至 2001 年，新加坡的釋法照法師邀請務舍葛帕喇法師到訪新加坡，並參觀了釋法照法師所創立的國金塔寺和慈

光福利會，務舍葛帕喇法師對新加坡穩定的政治環境和共融的社會氣氛留下了深刻印象，亦欣賞釋法照法師的努力，便將佛牙舍利交給釋法照法師，期望他能為佛牙舍利建造一間寺廟，供世界各地的信眾瞻仰。而務舍葛帕喇法師亦在 2002 年圓寂。

釋法照法師經過一番努力，在 2004 年於牛車水一帶找到一塊空地，來興建這座五層樓高的寺廟，並開始進行籌款。如今寺廟屋頂上

很多的瓦當和瓦片皆是由信眾出資建造的，因此上面都寫下了那些善長仁翁的名字。

另類的仿唐式建築

新加坡佛牙寺龍華院共有五層樓高。基於地盤面積所限，寺廟不能夠使用傳統唐代寺廟的格局，即不能夠以類似四合院的格局來設計，於是只在入口處設置了一個小小的前院，然後便是主要的佛殿，而沒有內園。這樣的設計經過籌委會長時間的考慮，並參考了中國、日本等地的寺廟設計，但由於空間不足，整座建築物需要向多層空間去發展，這亦是其有別於傳統舊式寺廟一至兩層格局的地方。寺廟首層和二層自然供奉了佛像並供信眾拜祭，二層同時用作展覽來自世界各地的高僧蠟像和他們的相關事蹟，三樓是佛寺的辦公室，四樓則是另一個供奉佛像的地方，而五樓的天台是露天花園和萬佛閣，亦是整座寺廟裏其中一個特色景點。

整個天台是一個露天花園，花園的四周被一條迴廊圍繞，迴廊的牆上是印有捐款者名字的牌子。露天花園的中央便是萬佛閣，此處供奉「毗盧遮那大光明經咒轉經輪藏」。轉經輪藏即是一個刻有經文而且能轉動的大滾輪，當信眾轉動大滾輪一次，便有如念經一次。

另類的建築、另類的結構

此寺廟是多層建築物，需要滿足現代建築物的承重和屋宇設備標準，亦需要安裝電梯等設備。廟內亦經常有燃煙和香的活動，需要注意消防安全，所以不太適合使用木結構，

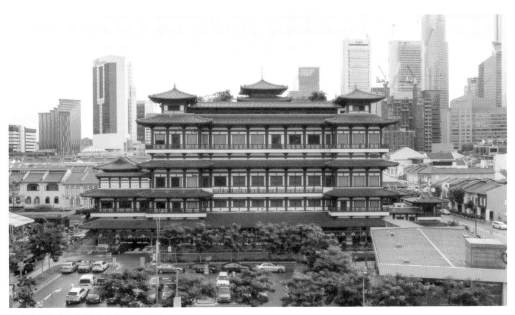

↑寺廟的外立面都呈左右對稱的格局

只能夠以鋼筋混凝土作為主結構。不過，為了反映中式古建築的特色，寺廟外牆上加設了斗拱和木樑作為裝飾，並且加設了中式建築常見的尖頂和瓦片，務求增加多一點中式建築的味道。

除此之外，這間寺廟的外立面設計也有現代化的一面。中式寺廟建築多數按照中軸線設計，但是大多都是在建築物正面呈左右對稱的格局，只有極少數寺廟是在其他立面也達到左右對稱的格局。因為普遍寺廟都是以正門那一方為主立面，而且多數是坐正北向正南，寺廟建築極少需要考慮東、西、北立面的設計是否對稱。但是新加坡佛牙寺龍華院的立面設計更多考慮到所處位置的情況，所以建築物坐西北向東南；而在它的北邊是牛車水的購物區，南邊是地鐵站，人流很多，於是除了面向街道的東南方正立面，南、北兩邊也都是重要的外立面。這其實受到了現代建築思維影響，因此這座寺廟可以說是獨一無二的現代中式寺廟建築。

其實整座建築物的比例與常見的中式寺廟也有明顯分別，而且建築物外圍還設有迴廊，這絕對是中式寺廟中少見的建築元素。因為在寺廟進行的多數是內向型活動，絕少出現從內往外看的情況。建築物看起來有點類似台灣九份老街的中式建築，又或者像是由數個京都的寺廟塔所組成的建築群，甚至有人說好像日本漫畫大師宮崎駿漫畫中的建築一樣。

另外，一般的寺廟甚少以多層建築的形式來興建，因為當佛像開光之後，極少會有另外的神靈位於佛像之上。但是新加坡佛牙寺龍華院則作出突破，在首層和四樓分別供奉了佛像和神像，這是相當特別的設置。

美輪美奐的燈光設計

由於此寺廟位於繁華的唐人街購物區，這裏在晚間仍相當熱鬧，因此寺廟需在外牆燈光設計方面多下一番苦功。燈光設計師利用燈光點綴屋簷，同時突顯簷上的斗拱。另外，迴廊也有燈光點綴，使整座寺廟的外立面在夜晚依然很有層次感。

新加坡佛牙寺龍華院看似是一座中式建築，但其實引用了現代美學、燈光設計和建築學的元素，因此可以說是一座現代化的寺廟。

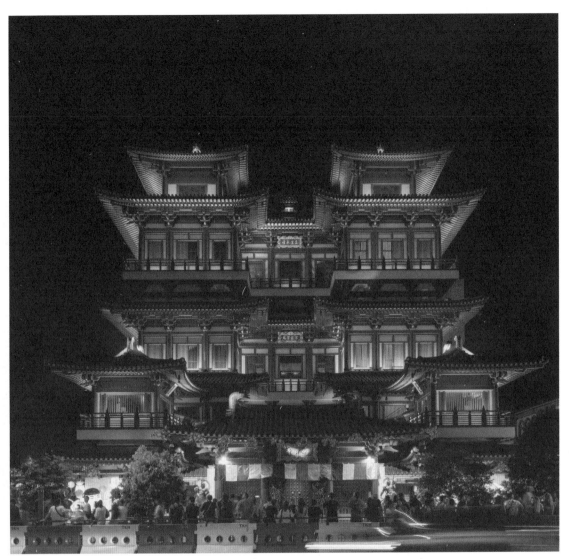

↑ 在燈光點綴下，整座寺廟的外立面在夜晚依然很有層次感。

奇妙的五呎
空間

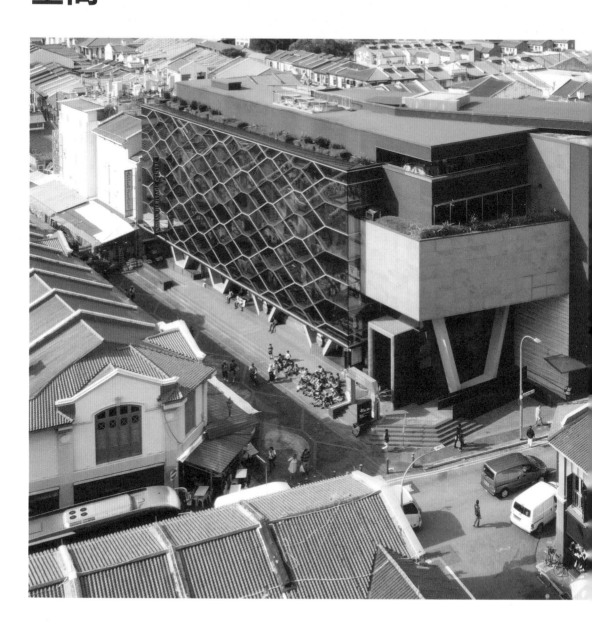

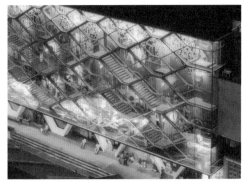

新加坡的人口主要由三個不同的種族組成的，分別是華裔、馬拉裔和印度裔，因此當地政府有意為這三個種族興建各自的文化中心。當局之前為馬拉裔及華裔分別興建了文化中心，但是印度裔的文化中心仍未設立，因此政府在2013年決定在印度人聚居地「小印度」（Little India）興建一座印度文化中心 Indian Heritage Centre。

雖然項目與印度人有密切關係，但是當局並沒有指定一定要用印度籍建築師，並且為了公平起見，項目是通過國際設計比賽來招募負責設計工作的建築師的。而最後勝出的團隊為當地的建築師事務所 Robert Greg Shand Architects，主理建築師是來自新西蘭的 Greg Shand。

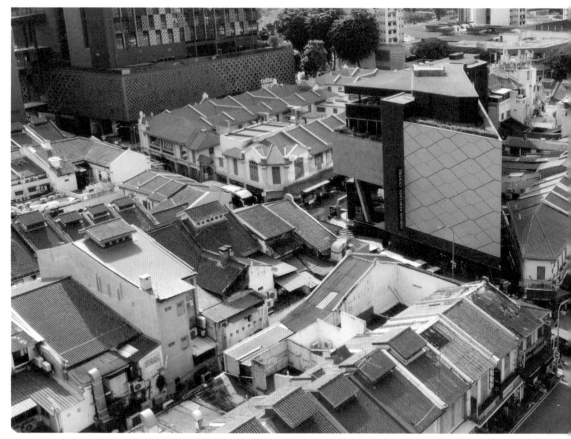

↑ Indian Heritage Centre 以現代化手法來設計，和附近的建築物截然不同。

以現代手法設計文化建築

Indian Heritage Centre 雖然位於印度人聚集的核心地段，但是建築師在設計時避開了帶有印度色彩的建築風格。其實印度本身也是一個由多元種族組成的社會，不同種族的印度人無論在語言、宗教等方面都有很大差異，譬如北印度與南印度的建築風格就有非常明顯的區別。因此，若此建築物帶有某一種印度特色，便會引發很多爭拗，甚至可以

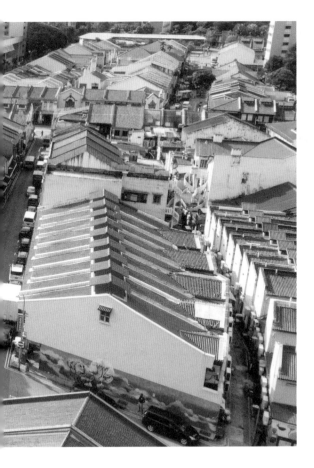

↑ 建築師將連接各樓層的樓梯設置在建築物外圍

令項目持份者因為文化、歷史和宗教的原因而僵持不下。因此建築師選擇以完全現代化的手法來設計這座建築物，只在個別地方，如大門和外牆壁畫上略帶一些印度色彩，藉此反映建築物的獨特性，這樣便能以一個較為中立的風格來滿足各方訴求。

項目雖然位於印度人聚居的地段，但是由於整個區域都是保育區，可再發展的規模相當有限，政府只能夠在區內找到一幅細小的三角形土地來發展這個項目，而且建築物高度只限四層樓高，對 Indian Heritage Centre 的建造帶來相當大的限制。建築師為了增加室內可用的面積，便專門將通道設置在建築物的邊緣和角落，至於中間便是展覽空間。每層樓的展覽空間分為兩部份，一邊呈長方形，另一邊乃三角形，兩個空間之間便是電梯和洗手間等配套設施。

整個中心最大的特色，便是建築師將最主要

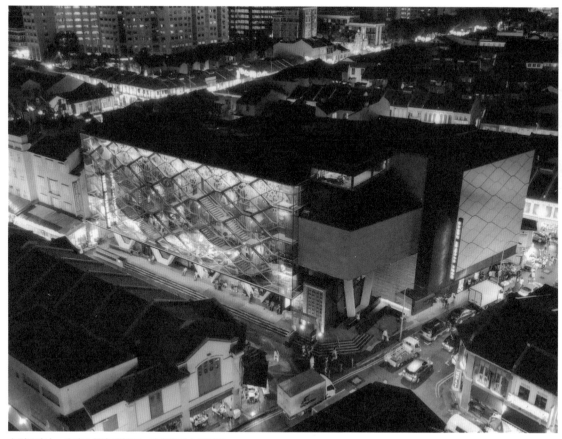

↑ 到了晚上，在室內燈光照射下，壁畫變得十分清晰。

的人流空間——連接各樓層的樓梯設置在建築物外圍。這是極罕見的做法，因為樓梯所在的位置能看到整個地盤最美麗的景觀。若是一般建築物，往往會把這裏設為餐廳、辦公室、起居室等空間，讓用家有更舒適的空間來活動，甚少會作為通道。這個項目的做法，乃由於建築師想減少照射進室內的光線，好讓展品不會被紫外線影響。幸好建築物比附近那些兩層樓高的商舖高，參觀者仍可以在樓梯上盡覽四周的景色。這亦大大增加了參觀者使用樓梯的意欲，同時最大程度減少了在室內設置樓梯所佔用的空間。

雙外立面的設計

在「小印度」，商舖多是兩層樓高的，而且上層比下層大，就好像廣州騎樓的格局那樣，因此商舖首層會出現一個五呎寬的騎樓。Indian Heritage Centre 的建築師尊重這個地區特色，把建築物外圍的通道控制在五呎內。

為了讓這個人流空間變得生動活潑,這裏沒有設置簡單的樓梯,而是參考印度常見的公園樓梯,以交叉重疊的形式鋪排,形成有趣的圖案,因此建築師同樣在建築物裏加入了這個甚具印度特色的設計元素。另外,為了強化這間中心的印度文化特色,在樓梯後面便是一幅大壁畫,繪畫了不同的印度神靈,以突顯印度文化中心存在的意義。

這幅大壁畫位於樓梯後面,而不是設在建築物最外圍,是因為建築師刻意營造雙層外立面的效果,讓建築物給人帶來多重體驗。在白天,樓梯外面的玻璃是相對反光的,路上的行人只會看到玻璃窗,不能看見樓梯後方的壁畫,只可以感受到這是一個具現代感的建築物。到了晚上,在室內的燈光照射下,壁畫變得清晰可見,這個五呎寬的空間便變成了建築物外立面上的燈箱,使中心在晚間於小區中異常突出。

另外,建築師還巧妙地把這個五呎的空間變成通風口,設在低層及頂層。這樣可以形成煙囱效應,有助於建築物散熱,對於在新加坡這種熱帶氣候地區的建築物來說是非常重要的。

具凝聚力的空間

Indian Heritage Centre 處於「小印度」的核心位置,於是除了作展覽用途,還需要成為凝聚這片小區居民的場地。中心頂層的綠化空間也是區內社群的公共空間。與此同時,地下大堂亦設有一個大樓底的空間,可供舉行講座或展覽。另外,中心門口設有一些長條狀石凳,讓附近街上的行人可以坐下來閒聊。這亦是有別於一般公共建築的設施。公共建築往往不希望有太多閒人在建築物外圍長時間停留,否則其他人會覺得這座建築物的人流比較混雜。但是 Indian Heritage Centre 正是為印度人而建的,有必要為住在附近的印度社區居民帶來一個可供停留和交流的空間,這樣才有助創造一個多元共融的社區。

↑ 中心門口設有長條狀石凳,讓街上行人可以暫坐閒聊。

用陽光來設計
的大廈

啟匯城 SOLARIS

● 1 Fusionopolis Walk, Singapore, 138628

馬來西亞建築師楊經文（Ken Yeang）一向以
來的設計風格都是注重環保，但是他的設計
經常被人批評為不夠美麗——過度刻意在建築
物的外立面加設平台花園，或不同的綠化設
施，無形中破壞了建築物的整體性及可觀性。
然而在 2007 年，楊經文於新加坡嘗試設計了
一個非常注重環保的辦公大樓，同時又能兼
顧建築物外形上的整體性。

啟匯城（Solaris）是一座科研公司的辦公室大
樓，而楊經文將大樓分為南、北兩部份。大
樓南高北低，並且是呈「樓梯」形的格局，一
層一層地往上縮細小，這樣便可以讓更多陽
光能照進室內。除此之外，由於此大樓每一
層樓的面積都頗大，中央部份比較難獲得有
足夠的自然光線，因此建築師在大樓南北之
間設置了一個大中庭，務求將陽光帶至中央
部份。

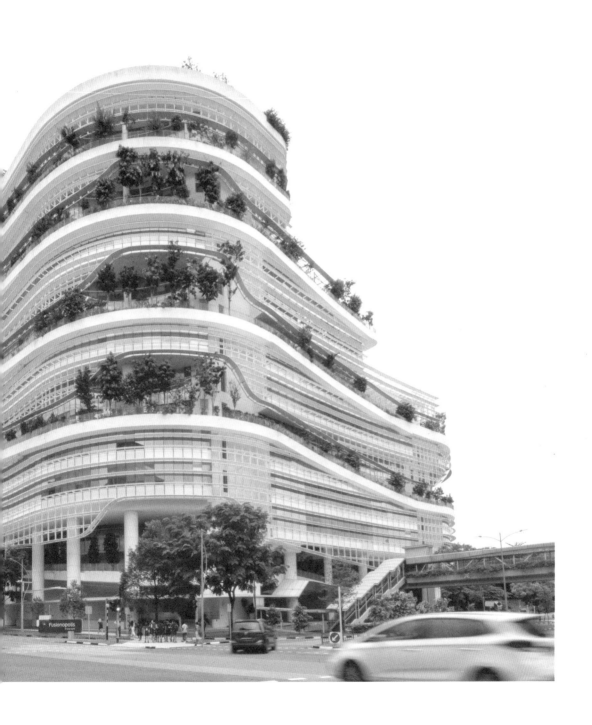

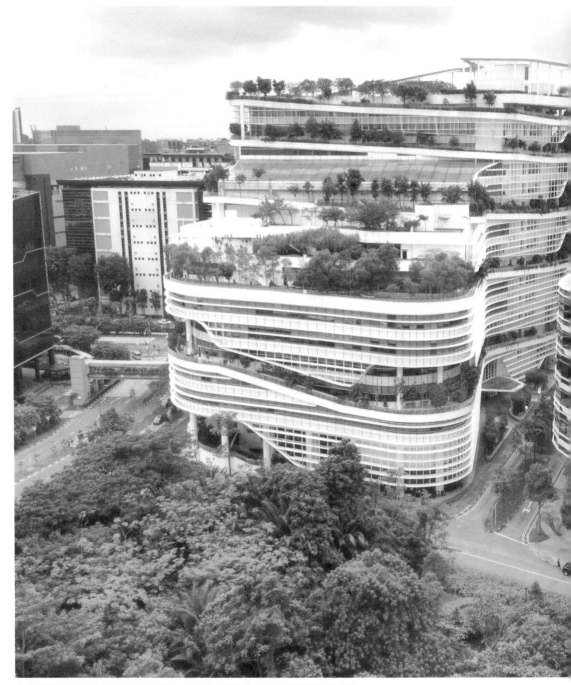

↑ 大樓外圍設有長走廊，通往露天花園，既有助大樓散熱，也給用家提供休閒空間。

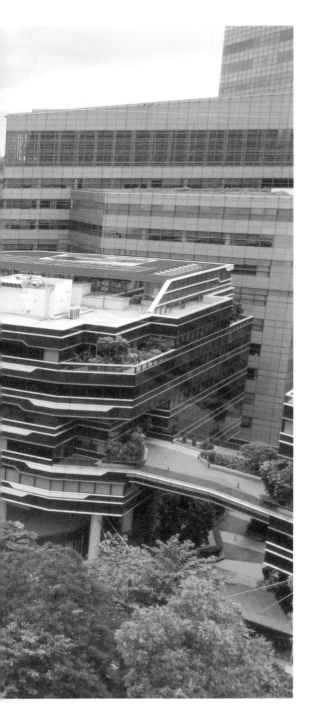

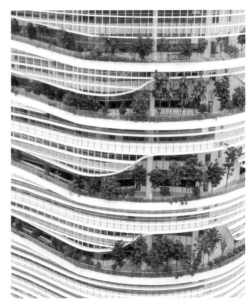

特殊的綠化與中庭空間

在建築物加設這種大型中庭和多層的綠化空間，是相當普遍的環保設計手法，根本不值一談，但是這座大樓採光設計的特別之處在於，這其實是大樓節能及空氣淨化系統的一部份。建築師在大樓外圍設有一條連接各樓層和不同層數露天花園的長走廊，圍繞著整座大樓。由於這條走廊長一點五公里，寬度有三米，並設置了大量綠化盆景，所以對用家來說，這更像是一個小型的空中花園，而不只是一條走廊。這樣的通道既是相當舒服的休閒空間，亦可以鼓勵用家盡量使用其通往各樓層，從而減少使用電梯，無形中亦減少大樓在電梯上的耗能。

這條走廊連接各樓層的中庭、空中花園、露天花園，一連串的綠化空間不單可用作休閒活

動,亦是整座大樓的通風口,用來協助大樓散熱。為確保大樓的室內空氣流通,建築師和工程師還使用了流體動力學的軟件 [Computational Fluid Dynamics (CFD) Simulations] 來研究室內空氣的情況。因此大樓最終的通風設計採用了混合模式 (Mixed-mode),即是首層是一個採用自然通風的空間,空氣會通過大中庭,再經屋頂的百葉窗通往室外。至於室內的辦公空間則設有空調,這樣才能確保辦公空間能維持適宜的溫度、濕度及隔音。不過,由於大中庭已大大減少大樓的受熱程度,所以空調的用電量亦大大地降低了。

為進一步改善大樓的熱島效應 (Heat Island Effect),建築師盡量令到綠化空間接觸到陽光,因為綠色植物會吸收熱能,並通過與陽光的光合作用 (Photosynthesis) 來吸走空氣中的二氧化碳,同時提供氧氣,改善附近的空氣質素。所以大樓設置的巨型天窗、大中庭,以及一連串綠化走廊,都是其採光、節能及空氣淨化系統的一部份。

對角天井

在大樓的北邊還有一個奇特的環保設計:一個對角打斜的天井。這是一個極不尋常的安排,因為一般的天井都是垂直的,這樣可以讓陽光直接照進室內,而室內的空間亦相對地整齊。但是這個對角天井只能容許某個時段的陽光從最高層照至最低層,其餘的時間陽光只能局部照射在高層的部份空間,而且室內的空間佈局亦會因為這個天井的出現受到不小的影響,類似的設計非常罕見。

楊經文的解釋是，新加坡由於位於赤道附近，如果在大樓設計更多天窗，會令室內受到過多陽光照射，從而造成過熱的情況。因此他這一次只在大樓中央設置一個垂直的中庭，讓陽光照進南、北兩翼之間，至於樓層較多的北翼便用了這個對角天井來增加採光。

一致的外形

楊經文的設計經常被人評價為欠缺整體考量，胡亂在建築物的外立面加設綠化空間，使建築物外形變得不倫不類，但這次他決定改善這樣的情況。他利用一點五公里長的走廊再配合玻璃幕牆上的遮陽板，作為建築物外牆的主要元素，使大樓的外形變得一致。這些

建築元素亦是重要的環保部件，能有效阻擋過多陽光照進室內；所選用的低輻射（Low-E）雙層玻璃，亦可進一步減少大樓的受熱程度，因此建築物的熱能轉移標準（External Thermal Transfer Value, ETTV）只有 39 W/m2，遠低於新加坡法例要求的 45 W/m2。大樓的各種注重環保的設計令其耗能相比一般大廈減少百分之三十六，是名副其實的環保大樓。

在大樓外牆種植很多植物的設計，在外觀和環保設置上都是理想的，不過若從物業管理的角度出發，大量植物容易招來很多昆蟲和雀鳥，其實會給用家帶來一定程度的不便。再者，灌溉這些植物亦需要不少工夫。幸好大樓在最低層加設了環保牆身（ECO-Cell），附設雨水收集箱，可定時將雨水泵至高層來作灌溉之用。

總括而言，Solaris 這座大樓的設計打破了一般人認為環保建築並不實用、並不美觀的誤解，還可以給用家提供休閒空間，在辦公的同時也能感受到綠意。

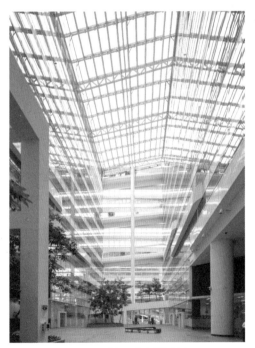

↑樓層較多的北翼用了對角天井來增加採光

↑綠化走廊和各種環保部件都能有效減少大樓受熱

組裝合成的
屏風樓

SkyTerrace@Dawson
達士嶺 The Pinnacle@Duxton

- Sky Terrace： 90 Dawson Road, Singapore, 142090
- 達士嶺： SG Cantonment Road, Singapore, 085301

香港政府近年大力推動「組裝合成」建築法（Modular Integrated Construction, MiC），無論是方艙醫院、過渡性房屋，還是新建的大學宿舍和學校，都鼓勵承建商盡量使用組裝合成法來興建。然而，很多建築師都對這個建造方式有所抗拒，他們擔心這樣一來，建築師的創作會受到限制，但實情是否如此呢？

新加坡在運用新建築技術方面，比香港先走了一大步。「組裝合成」建築法在新加坡往往被稱為 Prefabricated Prefinished Volumetric Construction （PPVC），與「供製造和裝配的設計」（Design for Manufacture and Assembly, DfMA）技術一樣，在新加坡實行了很多年。所有政府資助的項目都要強制使用這些建築技術，於是當地的公共房屋大多運用了這些技術來興建。現時，「組裝合成」及「供製造和裝配的設計」的建築技術在香港還處於起步階段，新加坡卻比香港早走了十年。

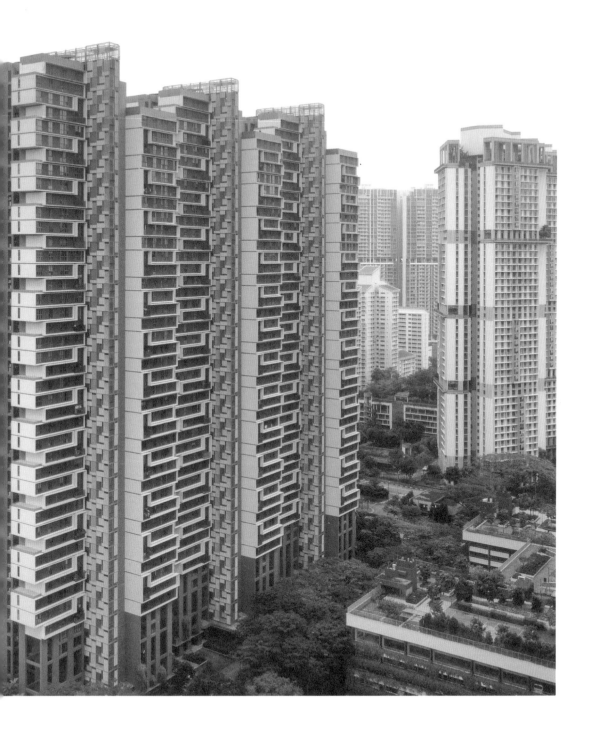

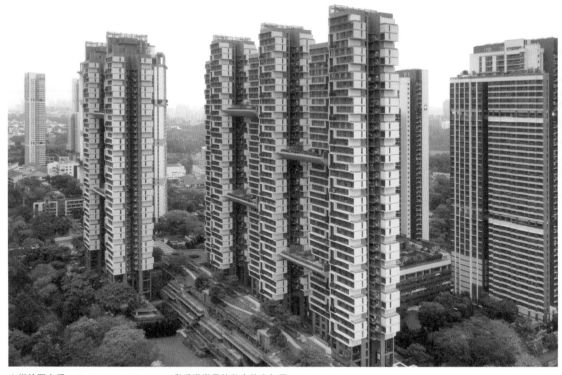

↑ 從外觀上看，SkyTerrace @ Dawson 與香港常見的私人住宅無異。

新式建築技術

「組裝合成」及「供製造和裝配的設計」都是引入工業化生產概念的建築技術，令建造過程像是拼砌積木一樣，在地盤現場建造地基及主結構，其他建築部件則先在工廠生產然後運送至地盤安裝。「供製造和裝配的設計」正是「砌積木」過程中不可少的預製組件技術。一座大廈的建築部件會預先在工廠生產，再運至現場安裝。現時香港的大廈都有使用這項技術，不過主要用於建造玻璃幕牆。當玻璃幕牆的單元式組裝模板（Unitized Panel）生產完成後，便會運送至現場，並懸掛在混

凝土結構上。現今的建造技術已經更進一步，除了玻璃幕牆之外，樓板、結構牆、結構柱、間隔牆、機電系統、天花的風喉及相關的配置都可以預先在工廠生產，在地盤現場只需要安裝便可，令建造過程更加有效率。

至於「組裝合成」法更是將這種技術發揮至三維的層面，即是預先在工廠生產整個住宅空間，而不只是個別的柱和樑。承建商與建築師合作，預先將房間分割成不同部份，每部份約是一個標準貨櫃的大小，這便是一個鋼材或混凝土的單元。然後工廠會先為這個單元裝修，並配置相關的機電系統，甚至是家

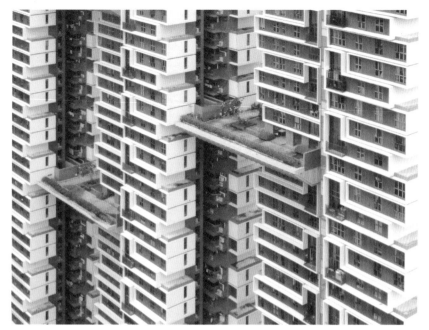

↑唯一與香港住宅樓宇有明顯分別的,是每座大廈之間都有空中花園連接。

具及窗簾都可以在工廠預先配置好,再運送至地盤,令地盤的施工程序大幅減少。整座大廈的施工流程只需要少數安裝工人便已足夠,施工時帶來的噪音亦同樣能大幅減少。由於現場施工的工序大幅減少,工人在高空工作的程序亦自然減少了很多,令發生工業意外的機會隨之降低。

這兩種施工方法不但更為快捷,能減少現場施工的時間,亦減少了因施工而產生的噪音與發生工業意外的機會,所以香港發展局近年希望在本地大力推行,但部份建築師或文化人不太喜歡這種建築技術。因為若要達到

高成本效益,在設計時需要盡量使用一種單元來組合整座大廈,令工廠可以用同一個模具大規模地生產,但是這樣一來,大廈的設計容易變得單一化,建築物的外立面亦會因為由同樣的單元組成,而變得十分單調。他們認為,這種建築模式會大幅度限制建築設計的自由度和室內佈局的靈活度。不過,這兩種施工方法在新加坡已經運用了超過十年了,新加坡的公共房屋更大規模地使用這些建造技術,當中或有值得我們借鑑的地方。

組裝成不平凡的外形——
SkyTerrace @ Dawson

不少設計師都認為，假若大規模地運用「組裝合成」及「供製造和裝配的設計」建築技術的話，建築物便只能停留在由「積木盒」堆砌而成的格局。但是，新加坡的公共房屋 Sky Terrace @ Dawson 和達士嶺（The Pinnacle @ Duxton）的建造過程同樣運用了這些技術，可以證明上述想法可能是一個誤解。

若從外觀上看，SkyTerrace @ Dawson 與香港常見的私人住宅無異。其內部格局如下：中間是電梯，四周為不同戶型的四至五房單位。這亦與香港常見的「炒賣樓」（商品房屋）格局沒有太大分別，只是每個單位的空間比較大而已。整個屋苑的規劃其實亦與香港常見的屋苑無異，六座大樓以同樣的座向一字排開，只是前後排有一點錯落而已。唯一與香港住宅樓宇有明顯分別的，是每座大廈之間都有空中花園連接。因為空中花園會被計算進項目覆蓋率，甚至可能需要被計算進建築面積，亦可能有保安及私隱的隱患，所以在香港的住宅項目中並不常見。

不過，SkyTerrace @ Dawson 項目最大的特點不是其室外設計，而是室內的空間設計。建築師事務所 SCDA Architects 為了創造更有趣味的室內空間，便把個別單位的客廳設計成雙層樓高的空間，而這個雙層樓高的空間亦連接著露台，讓陽光可以通過雙層樓高的落地玻璃進入客飯廳，讓陽光來創造溫暖、和諧的住宅空間。

若細心一看，便知道這個項目是運用了「組裝合成」的「積木」拼砌出來的。大樓外牆由不同的 L 形與長方形單元拼合而成，並在上下層的「組裝合成」單元各自留出一個洞，以便拼合成一個雙層樓高的空間，使單元變成 L 形，無形中也令外立面變得更有層次感。這個項目打破了很多人對「組裝合成」法的誤解，即是認為用「積木盒」堆砌的空間不能有太大變化。這個項目正正展現了這一點：只要在細節上作出輕微改動，便能利用四四方方的「積木盒」創造出令人心動的生活空間。

組合欠缺變化？——達士嶺

在「唐人街」牛車水附近的達士嶺，同樣是用「組裝合成」法來興建。整個屋苑都是基於同一個單元來發展，六座大廈的戶型設計基本上是類似的，每層樓的面積也都是一致的，所以非常適合使用「組裝合成」法來興建。因為項目內重複的單元多，廠家可以用同一個模具來生產過千件「組裝合成」單元，再拼合成不同的住宅單位，大大提升成本效益。唯一特別的地方，是大廈的消防逃生層。它是應消防法例的強制性要求而建造的，若大廈發生火災時，而住戶被火勢阻擋了通往走火通道的去路，便可以在逃生層臨時停留，等待救援。建築師巧妙地利用消防逃生層的空間，設計成空中花園，與各樓層連接，並成為大廈單一平凡立面的點綴。

達士嶺的六座大廈外表雖然很平凡，但是在規劃上的確下了一番心思。建築師事務所 ARC Studio 把每兩座大廈組合為一個單元，大廈之間有較大的空間，用來設置較大的空中花園。一組組單元以不同的角度鋪排成 S 形，使整體

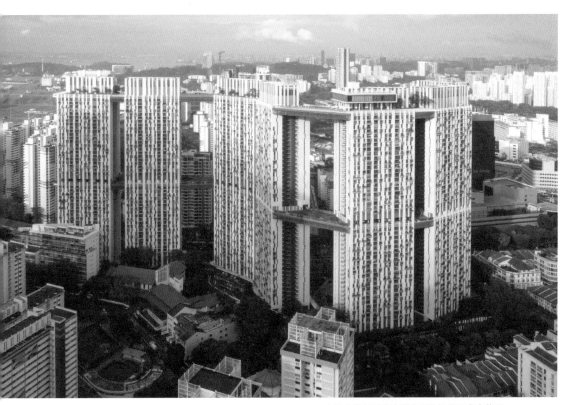

↑達士嶺每兩座大廈之間均設置了空中花園

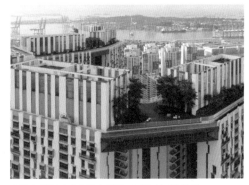

↑天台花園亦成為了大廈單一平凡立面的點綴

規劃更有動感,再配合空中花園和天台花園,使整個屋苑連成一線,甚具層次感。

SkyTerrace @ Dawson 及達士嶺這兩個公共房屋項目,正正為香港展示了很好的案例,香港常見的「炒賣樓」亦可以通過不同的設計,在不失高實用率的前提下,創造美麗的生活空間。在建造新住宅時應用新型建築技術,其實無損建築美學與生活環境質素,著眼點只是如何在規劃和設計上發揮各種設計的特性。

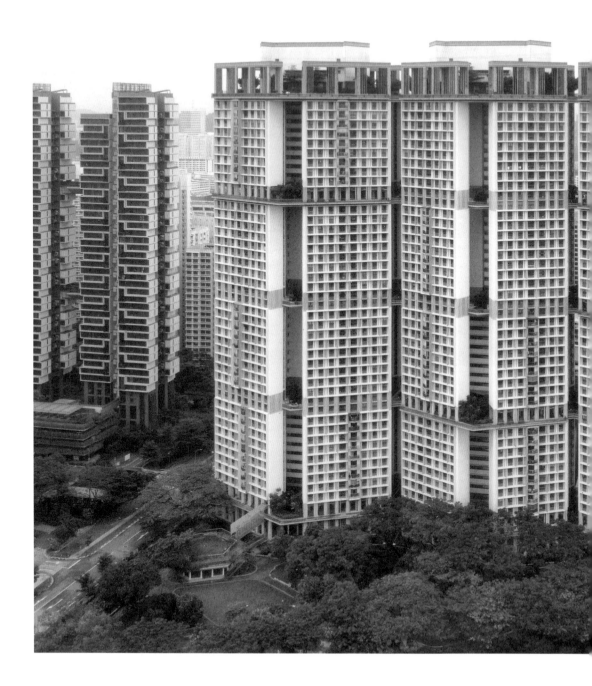

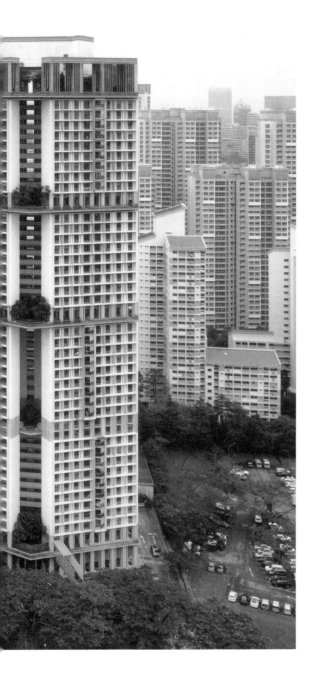

環保共融的
公共房屋

SkyVille @ Dawson

● 86 Dawson Road, Singapore, 141086

早在上世紀中期，新加坡政府便曾觀摩香港的公共房屋政策，並在 1960 年成立了建屋發展局（Housing & Development Board）來處理公共房屋事宜。因此當地的房屋政策大都向香港借鑑，特別是公共房屋政策，於是新加坡同樣採用了和香港一樣的多層住宅發展模式，並發展成高密度的城市。當大家在新加坡舊區遊走時，不時會發現一些與香港類似的舊式公共房屋。不過，近年來，新加坡的房屋發展已經比香港還要走得前。

↑每組「天空屋邨」之間都有一個露天花園

令國民生活安穩的政策

新加坡的房屋政策雖然向香港借鑑，但是有一個政策則與香港明顯不同，這便是公積金計劃（Central Provident Fund）。這是政府強制性供款基金，僱員每月需要按比率繳付一定金額的工資，按不同比例存入不同的公積金戶口，將來可以作置業、教育或退休之用，因此大部份新加坡人都是利用公積金來置業。

另外，新加坡的公共房屋不只出租，還可以出售，一般公共房屋的售價是私人住宅的 50% 至 70%，因此當地有接近 80% 人口都住在公共房屋，但是絕大部份人都是住在自置物業的。新加坡的公共房屋是當地房屋發展的主流，由於公共房屋可以作私人買賣，政府不需要無限期補貼公共房屋住戶，所以新加坡的建屋發展局可以投放更多資源去興建公屋，令當地的公共房屋質素比香港的高不少。

不沉悶的組合屋

香港政府近年大力推行「組裝合成」建造技術，但是很多前線的建築師都擔心假若使用「組裝合成」法的話，整座大廈都是以同一單元或組合來興建，會使建築物變得相當單

調。不過，新加坡建築師事務所 WOHA 在 SkyVille @ Dawson 項目中，便示範了如何大規模使用「組裝合成」的方式來興建環保而且不單調的公共房屋。

項目是由六座 47 層樓高的公共房屋大樓所組成的屋苑，六座大廈分兩排，南北各三座並行排列，室內單位面積由大約 800 至 1,000 平方呎，是二房及三房的住宅大樓。這種住宅模式在香港的私人樓宇市場非常普遍。

每座大廈有 47 層樓高，當中分為四組，每組 12 層，共 80 個單位。這樣的一組便稱為「天空屋邨」（Sky Village）。在多層建築中，每 20 至 25 層樓就需要有一個消防逃生層，萬一發生火災時，這裏就是住戶臨時停留和疏散的空間，而逃生層是需要有自然通風的，因此建築師便巧妙地把逃生層設計成露天花園，既開闢了通風口，也有一個綠化空間。換句話說，每組「天空屋邨」之間都有一個露天花園，讓居民消閒、聊天。

由於大廈呈 V 形，當三座大廈拼合起來時，看起來恍似風琴形狀。若從平面的角度來看，每座大廈之間都有通風口，而大廈 V 形的中央部份也有通風口，六座大廈共設有五個縱

↑ 大廈的走廊有不錯的通風效果，住戶也會在通風口晾曬衣物。

向和三個橫向通風口，大大降低了建築群的屏風效應，亦令外立面變得更具層次感。同時這也令大廈的電梯大堂和走廊有不錯的通風效果，這裏的住戶也會打開大門或走道上的通風窗戶來作自然對流，並且會在通風口晾曬衣物。

與民共享的天台花園

在香港，一般的住宅大廈多數會把天台設定成逃生天台，或用來擺放機電裝置。但是WOHA 銳意在 SkyVille @ Dawson 打造一個多重的綠化生活空間。建築師把天台打造成花園，和逃生層的露天花園一樣，成為居民的社交空間，讓住戶可以在每一組「天空屋邨」都有一個停留、休閒的交流場所。除此之外，他們在天台花園加設了生態截流系統（Bioswale），種植了不同的植物以美化整個

空間，甚至是大廈的外立面，亦有助進一步改善屋苑的微型氣候（Microclimate）。

屋苑雖然是居民的私人居所，但是天台花園可以讓公眾參觀。有別於一般屋苑將物業範圍劃定成禁區似的，這個項目務求打破無形的「圍牆」，實行與民共享的概念。不過，這個美好的願景在執行時確實出了問題——因為此處太受歡迎，外來參觀者太多，導致大廈電梯需要輪候很長時間，對屋苑居民的日常出行造成不便。

SkyVille @ Dawson 雖然只是平凡的屋苑，但是 WOHA 巧妙地利用在逃生層的露天花園和天台花園，來創造別具特色的環保建築設計，而且所有的設計材料都不昂貴，簡單又實用。

↑ 非居民也可到天台花園觀景

新加坡第一座
綜合住宅大樓

黃金坊 Golden Mile Complex

● 5001 Beach Road, Singapore, 199588

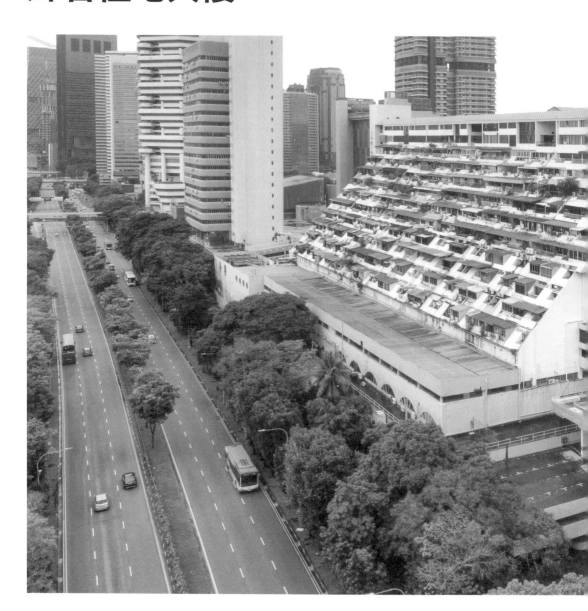

新加坡和香港同樣地少人多，在缺乏土地資源的情況下，建築物大都向高空發展。在 1967年，新加坡的發展還在起步階段，當地的建築師事務所 DP Architects 便作了一個新嘗試：他們在離市中心不遠、一塊近海但細小的地盤上，嘗試了當時全新的綜合建築模式，將商業、住宅等不同功能集中在同一幢大樓內。這對當年的新加坡來說是全新的建築概念。

↑黃金坊呈梯形結構，佈局十分特別。

首個垂直都市發展項目

DP Architects 在 1967 年接下了黃金坊（Golden Mile Complex）的項目，需要在一點三公頃的土地上興建一座 16 層樓高的綜合大樓，提供商業、住宅、商場、娛樂等設施。這座大樓有這樣的使命：希望為新加坡嘗試高密度發展的建築方案，而且可以縱向地劃分不同功能區，某程度上即是嘗試創造一個垂直都市（Vertical City）——將一個城市具有的多種功能都設置在一座大廈內，務求在細小的土地上也能滿足市民在衣食住行等多方面的需要。

黃金坊的佈局其實相當簡單而且合理。建築物低層的空間用作商場和濕貨街市，並設有新加坡常見的大排檔，而地庫是停車場和落貨區。為了盡量增加街舖面積，建築物的群樓部份用盡了整片土地的可發展面積，而高層的塔樓由於有覆蓋率的限制，便不能夠用盡 100% 的土地面積，因此群樓和塔樓連接處便是平台。

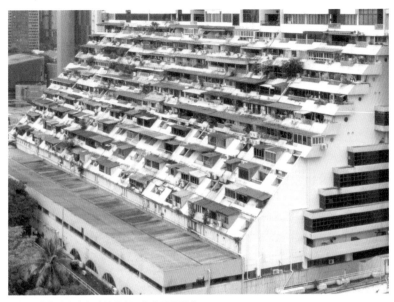

↑ 梯形建築方案令每戶單位都可有自己的陽台

群樓的低層是商場，上方便是辦公室，而平台上有籃球場等康樂設施，平台之上則是塔樓部份的住宅。從表面上看，這樣的佈局合情合理，亦是香港常見的綜合商住大樓的格局，沒甚麼特別之處。不過，大樓的特色在於建築師對於光線的處理。

特別的陽台

住宅塔樓特別之處在於陽台設計。建築師沒有用四四方方的長方盒作為塔樓的基本形態，取而代之的是使用梯形的建築方案，每層單位稍微向內移，令退台的區域成為該單位的陽台。而當每層的單位一層層往內移之後，便漸漸形成這座住宅大樓與別不同的梯形形態。這個梯形的結構並不是無中生有的，DP Architects 其實是借用了日本建築師丹下健三（Kenzo Tange）在東京灣的構想項目和美國建築師保羅 · 魯多夫（Paul Rudolph）的 Lower Manhattan Expressway 概念項目當中，所提

↑ 雖然加設了天窗，商場還是顯得相當陰暗。

出利用 A 形結構框架作為主結構，然後將不同的住宅單位或各功能區都掛在這個框架之上的設想。這樣便能夠使用有效的結構系統，建造多個高密度住宅，而且能夠避免出現「屏風樓」的情況。

DP Architects 這一次雖然沒有建構完整的 A 形結構框架，只採用了半個 A 形的框架並以結構柱來支撐 A 形斜面的一邊，但同樣能夠嘗試將不同的建築元素掛在這個結構框架上。大樓的特別之處便是建築師如何運用 A 形斜面下方的空間，即梯形底部下面的斜面空間。由於這個空間不大，可發展的高度有限，因此不能夠設置太多功能元素，建築師便巧妙地在這裏設了籃球場，為居民打造了一個休閒空間。

A 形斜面向下延伸便是商場部份。由於大樓低層的群樓太寬，導致商場的中間區域完全沒有陽光，建築師便特別在這片區域加設了天窗。天窗位於塔樓的斜面下方，陽光便能順應著大樓的外形照射進商場內。經過多年之後，就能看到天窗的設計其實未如理想。塔樓的倒影會影響商場的採光情況，因此位於天窗下面的商場還是相當陰暗。雖然如此，但在電腦科技尚未發達的年代，建築師難以計算陽光照進室內的情況，因此未能準確掌握天窗的成效，出現這樣的結果也在所難免。不過，黃金坊的外形與天窗設計在 1960 年代的新加坡來說，還是非常新穎的。

獨具創意的建築實驗

總括而言，在黃金坊這個案例中，由於建築物各個主要的功能區性質很不同，因此建造出來後便會顯得雜亂無章。就好像香港的舊式市政大廈一樣，即是在同一座大廈裏囊括了濕貨街市、圖書館、室內運動場及政府辦公室等完全不同的功能區，使得建築物只是一個裝滿不同功能的混凝土箱子，而建築師的工作只是如何用盡箱子內的每一寸空間而已。不過，DP Architects 展示了在不失實用率的前提之下，如何創造具創意的空間，並且成為了一座能夠能夠兼顧採光及通風程度的實驗性建築。這一座在 1967 年興建的大廈，在經過了 50 多年之後，已經變得相當殘舊，我去的時候，低層只有一些大排檔在營業，商店區也只有部份泰式按摩店在經營。黃金坊早前已關閉並準備重建，期待這座新加坡建築史上里程碑一樣的建築物，未來能夠有讓人驚喜的改變。

實用的空間
創意的外形

翠城新景 The Interlace

● 180 Depot Road, #01-02 The Interlace,
Singapore, 109684

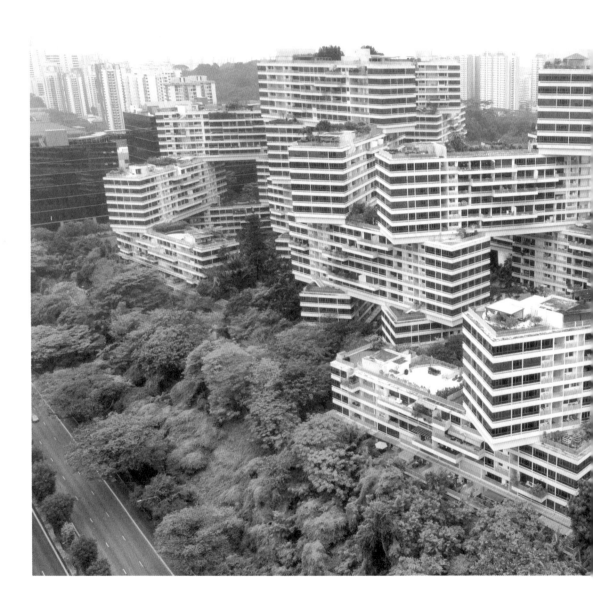

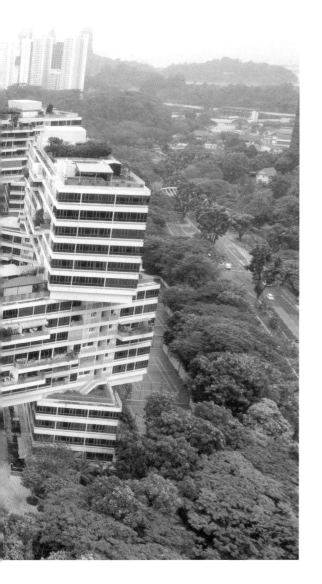

香港的住宅建築一直被人批評為太商業化，就連本地建築師本身，很多時候都認為香港的建築發展過於注重商業方面的元素，欠缺了以人為本的精神。但是他們往往只能無奈地根據發展商的商業方程式去設計，常常並不享受設計香港住宅項目的過程，因而令香港出現了一大堆好像沒有靈魂的建築物。不過，在新加坡綠化空間園藝園林（HortPark）一帶就有一個豪宅案例：翠城新景（The Interlace），建築師事務所 OMA 嘗試透過設計來滿足創意與商業兩大元素。

地利優越卻有多方限制

在新加坡市中心不遠有一幅豪宅地皮，位於綠化地帶旁邊，享有優美風景。這裏原本發展成數十座獨立屋的住宅區，但是由於這些樓宇年代久遠，質素變差了，當地的發展商 CapitaLand 便決定把這幅地皮發展成為一幢多層住宅大廈。

這種因商業原因而作出的改動，在新加坡和香港都是非常普遍的，但是這個項目的規劃則與香港的做法完全不同。由於這幅地皮有 24 層樓的高度限制，若按常規的單幢住宅去發展一個擁有 1,000 多個單位的住宅項目，將會變成由數十座單幢建築物組成的建築群，不單在美學上沒有什麼特色，空間比例也異常沉悶，而且很容易出現「樓望樓」的情況，因此負責此項目的建築師 Ole Scheeren 便刻意在維持高實用性的前提下，嘗試去打破這個項目以單幢建築為主的格局。

突破常規格局

建築師在項目開始時便借鑒一些外國的古村來做例子，它們都是以同一個單元來互相拼合和堆疊，拼砌出不同的圖案，排列出不同的空間效果，使空間變得甚有層次感。因此，建築師便以一個 70 米長、16.5 米寬和 22 米高的空間

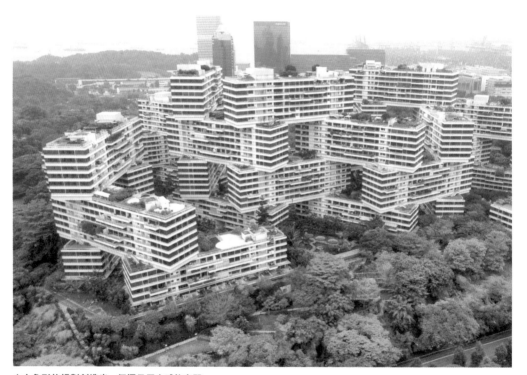

↑六角形的規劃創造出一個極具層次感的空間

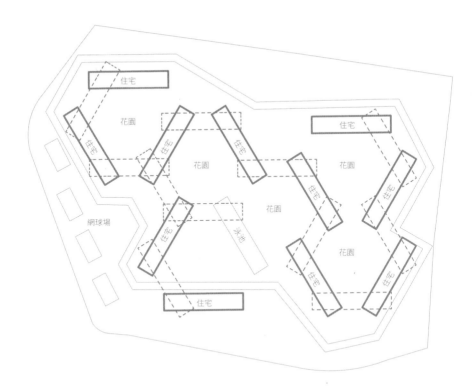

作為一個單元,每個單元樓高六層,每層空間包含了六個單位,分別為兩個兩房、兩個三房和兩個四房的單位。然後,建築師再把每一個70米長的單元以六角形的圖案去排列,使不同單元內的住宅單位之間都有超過56米寬的距離,所以儘管「樓望樓」,住宅之間的空間感還是令人感到相當舒服的。六角形的規劃,除了讓整個建築群變得有規律,亦能創造一個具層次感的空間,建築群整體而言甚具層次感。

這種高低錯落、縱橫交錯的格局,表面上看起來似乎很複雜、很昂貴,但其實建築群只是由五個不同的單元組成的,各個單元的空間佈局都是類似的,唯一有分別的便是電梯大堂。在不同單元交接的角落便是電梯大堂,由於單元之間交接的角度不一樣,電梯大堂的角度也需要相應地作出調整,因此電梯大堂的佈局可能會有一點不規則。然而,這些大堂設有自然通風的設計,所以整個垂直運輸的空間也是非常舒服的。

建築群的室內空間佈局非常開揚,有良好的通風效果,唯一美中不足的便是單位內的廁所是「黑廁」,即是沒有窗戶。「黑廁」在當地法例

上是容許的，只有廚房一定要有窗戶。但是以東方人的喜好，特別是華人社區中，人們大都不喜歡購買帶有「黑廚」的房間，因為擔心廁所潮濕和臭味積聚等問題。不過可能此項目的建築師是歐洲人，所以對「黑廚」的敏感度略低，而事實上這裏的住客不少都不是華人，沒有那麼在意「黑廚」問題。

精妙的通風口設計

The Interlace 的設計佈局除了能減少因「樓望樓」而出現的壓迫感之外，建築師還刻意在單元與單元之間留下了空隙作為通風口，避免讓外圍的建築物變成「屏風樓」，使整個內圍的通風效果更為理想。

建築群呈六角形的規劃並非單純以形狀作設計佈局，建築師利用電腦計算研究並刻意作出調整，將不同單元扭轉至指定的角度，再設置不同的通風口，好讓各個單位都能有理想的通風效果。與此同時，不同單元首層的公共空間，其佈局也經過精妙計算。因為新加坡的夏天很炎熱，若公共空間受到太多日照的話，便會大大降低居民使用的意欲。所以，建築師借助電腦計算各單元的高度，再調整單元首層空間的倒影和日照採光的情況，希望能夠令首層的公共空間有合適的採光和受熱效果。

建築師把每個單元控制在六層樓之內，並在每六層樓之間設置了不同的通風口，除了改善住宅單位內的空氣對流，更能增加部份單位的視野，有的單位甚至可以有超過 200 米的視野。此外，建築師還巧妙地把通風口設計成空中花園，讓住客在這裏休閒地聊天和休息。空中花園具有良好的採光及通風效果，能吸引不少小孩和老人在此處逗留，與鄰居或家人好友共聚，

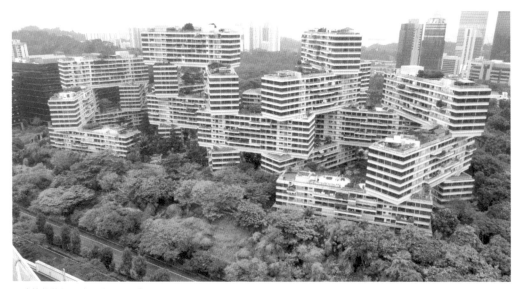

↑建築物的設計佈局除了減少「樓望樓」的壓迫感，單元之間的通風口也避免了「屏風樓」的情況。

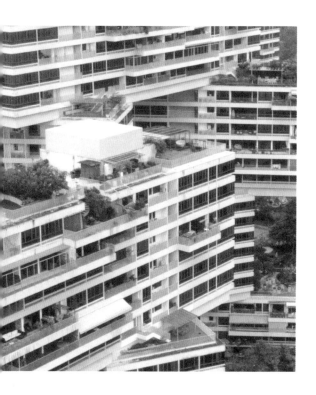

←↑空中花園具有良好的採光及通風效果

成為了整個項目中重要的康樂設施,建築師便稱呼這個項目為「垂直的聚落」,因為這裏創造了不同的公共空間來凝聚居民。

The Interlace 在不同單元和不同樓層都設有綠化空間,像是首層的公共空間也作出綠化,整個項目的綠化空間比率達到 112%,遠超常規住宅項目所能達到的綠化率,因此這個項目既實用又環保。項目成功地展示了如何利用簡單的建築單元來拼合一個具層次感的外形和環保的空間,並且在不失商業考量的同時創造出別具創意的住宅區,證明商業利益與創意設計是沒有衝突的。

建築物的靈魂

新加坡藝術學院
School of the Arts, Singapore
拉薩爾藝術學院
LASALLE College of the Arts

● 新加坡藝術學院：1 Zubir Said Drive, Singapore, 227968
● 拉薩爾藝術學院：1 McNally Street, Singapore, 187940

新加坡與香港同樣地少人多，倘若要在市中心興建一間大專院校，按理應用盡每一寸的土地。但是，新加坡的建築師事務所 WOHA 及 RSP，在建造兩間新加坡的藝術學院時，便用了極不尋常也極不實用的設計手法。

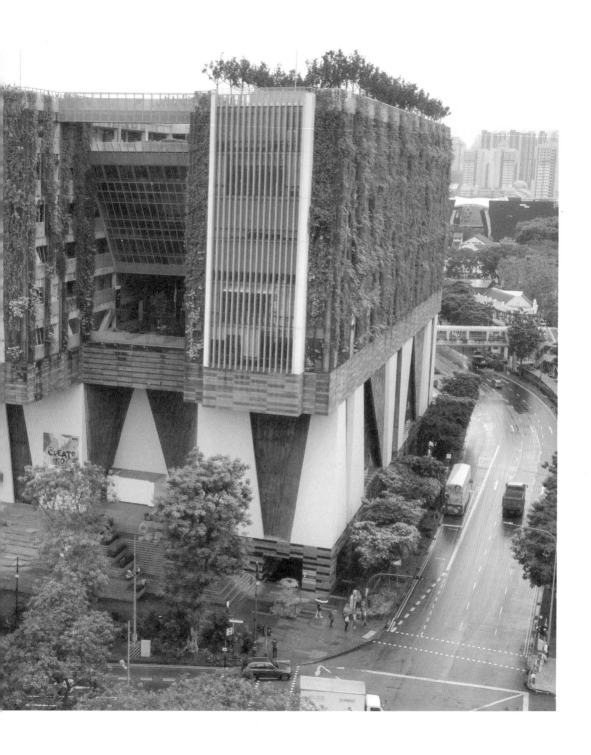

不合常理的昂貴規劃——
新加坡藝術學院

新加坡藝術學院（School of the Arts, Singapore）是當地首間以藝術為主導的高中學院，專為13至18歲的青少年提供藝術及常規學科的六年制課程，目的是讓一些有藝術天分的年輕人可以盡早接受專門的藝術教育，讓他們的天分得到發揮。由於學院的學生大部份尚未成年，校園設計不能只考慮教學設施的佈局，還需要考慮學生的社交發展。中學時期是人生中最寶貴的時段之一，很多人一生的刎頸之交往往都是在中學時認識的。

在地盤面積不大的情況下，建築師事務所WOHA選擇建造「三縱一橫」的格局：將大部份課室設在三座縱向的教學大樓，而一些需要較大空間的教學場所，如演講廳等，則設在較大型的橫向空間。至於一些需要大跨度或有一定高度需要的教學空間，如音樂廳等，卻設在了首層。這樣的規劃完全與經濟效益原則背道而馳。由於音樂廳等大跨度空間沒有柱子，需要使用鋼框架來支撐，因此一般的建築規劃不會在大跨度結構之上設置過多建築元素，否則這些空間頂部的建築成本便會大幅增加。WOHA不但沒有減少音樂廳頂部的負重，相反還大規模地在上面建了三座

學院由三個長方體組成，以空中花園連接。

音樂廳頂部要有一個相當厚的結構轉換層作支撐

↑ 建築物用了具有凹凸不平坑紋的木質模板，以增加質感。

教學大樓，大大增加音樂廳頂部的重量，使音樂廳頂部上方不可以使用常見的鋼框架結構（Steel Trust），而需要有一個相當厚的結構轉換層作支撐，大幅增加了建築成本。幸好這個結構轉換層有一定的高度，足以在結構框架之間設置消防逃生層及機電轉換層，從而令這個昂貴的空間得到善用。

為了增加大樓的質感，建築物用了木質感的模板，使結構柱上出現凹凸不平的坑紋。而且這些結構柱是局部傾斜的，在陽光的照射下，坑紋甚具動感，與建築物外立面的綠化牆形成了強烈對比。

讓通風口成為學校的靈魂

一間中學往往需要一個大操場，以供全校師生聚集。不過新加坡藝術學院的地盤面積不大，不能像常規的中學般設置一個大操場作集會之用，建築師便巧妙地利用在三座教學大樓中層之間的兩個小中庭，作為校內師生聚集的地方。小中庭既是校園的主要通風口，也為學院創造了一個讓學生逗留、交流的場地，無形中增加了校園凝聚力，自然成為整個校園最重要的空間。

為了使小中庭變得更有趣，建築師便在小中

庭上方加設了天橋，通往三座教學大樓的不同樓層，大大方便師生往來各教學大樓。這使校園內的人流變得暢順，師生亦可以在天橋上互動，整個空間變得更有動感。兩個小中庭為這個由一大堆普通的課室堆積而成的建築物，提供了適合的社交空間，讓師生可以聚集交流。

沒有內外之分

教學大樓中層之間的通風口雖然成為了具凝聚力的小中庭，但是教學大樓低層與高層的空間仍欠缺了一點連貫性，WOHA 便希望將公共空間延續至低層，甚至延伸至主入口。他們的目的是希望讓室內的人流空間如同「街道」一樣充滿活力，而不只是根據建築物的功能來劃分。這裏的「街道」，指的是人流動線、社交聚集、運動、休息、公園等功能都能並存的一個空間。譬如小中庭設有通往各層的樓梯，而樓梯高低錯落地分佈，師生可以從不同的樓梯或扶手電梯上看到上層或下層人們的活動情況。

每層樓的樓梯不只是供人通往樓上或樓下，還是一個能讓師生逗留的公共空間，部份更連接至室外花園，使空間變得更為舒適，更在無形中成為整座校園的垂直採光及通風口。通往室外花園的樓梯，甚至可以說是令室外的街道延續至室內的校園，再一氣呵成地延伸至頂層的露天花園，甚具特色。

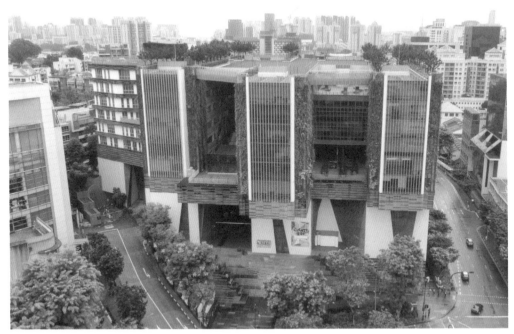

↑ 在三座教學大樓之間小中庭既是主要通風口，也成為了校內師生聚集的地方。

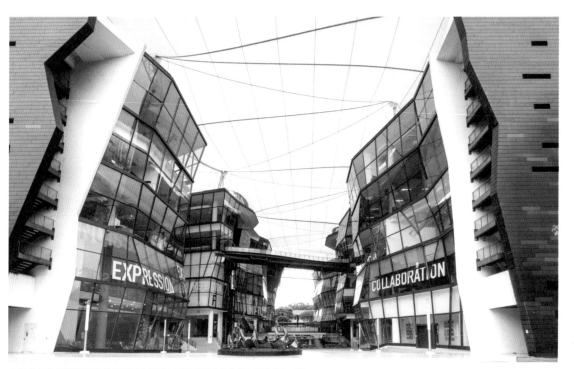
↑彎曲的玻璃幕牆就好像將黑盒割開後出現不同層次的鑽石切割面一樣

新加坡藝術學院佔地面積不大，卻需要提供多個功能區，要將不同的複雜空間在同一座建築物上疊起來。在這樣的情況下，建築師還能巧妙地將各功能區之間的人流區域變成重要的通風口及具凝聚力的空間，確實是神來之筆。

沒有圍牆的學校——
拉薩爾藝術學院

離新加坡藝術學院兩條街的距離，有另一間著名的藝術學院——拉薩爾藝術學院（LASALLE College of the Arts）。這間學院同樣以藝術教育為主，重點包括設計、藝術、表演藝術、媒體藝術、綜合藝術等五大學科。新加坡著名的建築師事務所 RSP 便根據學院的運作來規劃整個校園項目。

他們將整個地盤分為六個區域，分別為時裝、雕塑、多媒體藝術、工作室、舞蹈 / 音樂 / 劇院和學生宿舍。由於項目位於市中心，建築師不希望校園成為被一堵堵高牆圍起來的密閉空間，期望校園能與整個城市連接起來，務求建造一個全開放式的校園。建築師利用四條縱向與一條橫向的通道，將整個地盤劃分成六等分，這些通道與四周的街道連接，希望將校園的公共空間變成整個社區的一部份。

中的文字標示：
教學大樓　教學大樓　教學大樓
中央廣場
中央廣場
教學大樓　教學大樓　教學大樓

一體化的設計

新加坡大部份大專院校的佈局，都是在一個地盤內設置不同高度的大樓，甚至是由不同的建築師事務所負責建設，最後共同組成一個校園，故而大樓之間的設計欠缺整體性及連貫性。而這次整個拉薩爾藝術學院項目全由建築師事務所 RSP 負責，因此他們可以統一六座大樓的設計。RSP 採用了黑盒（Black Box Design）設計概念，六座大樓基本上呈現一個個黑盒的形狀，並根據各個區域所需的空間，以通道作切割，成為六個大小不同的區域。

這六個巨型「黑盒」朝向外界的一面，是用黑色磚塊組成的實牆，但向內街的一面反而是落地玻璃幕牆。玻璃幕牆用的並不是常見的平整單元掛片（Utilizing Panel System），而是彎彎曲曲的，就好像將一個黑盒割開之後會出現不同層次的鑽石切割面一樣，非常特別。這樣的設計雖然令六座建築物變得異常不規則，並出現很多難以有效利用的不實用空間，不過這個建築空間的外形設計，無論是對學生還是訪客來說，都是別樹一格的。在城市裏，絕少有一座建築物會在線條、物料、透光度以及顏色方面同時出現如此強烈的對比。

建築師將拉薩爾藝術學院朝向外街的一面設為次要的外立面，而向內的一面才是設計重點，是因為他們希望「黑盒」之間的通道能成

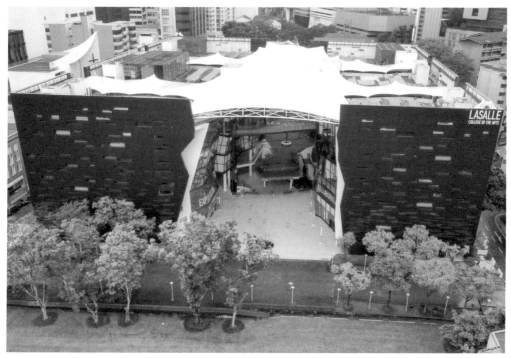

↑ 建築師在「黑盒」頂部加裝大型的露天雨篷，覆蓋「黑盒」之間的公共區域，創造出校園內的核心空間。

為校園內的核心空間，成為能凝聚學生的地方。特別是這間學院以表演藝術及視覺藝術為主導，需要一個讓學生演出或展覽他們的作品的開放空間，並從同輩的支持和認同中獲得自信，進而產生對學校的歸屬感。

為了創造一個凝聚全校師生的空間，建築師在「黑盒」頂部加上一些大型的露天雨篷。大雨篷並沒有完全覆蓋整個公共區域，好讓整個空間可以通過自然通風來排煙，這樣便不需要在大雨篷下面添加大型的消防排煙系統，同時亦可以大大簡化整個空間的設計。建築師不希望雨篷破壞「黑盒」的外形，所以使用了聚四氟乙烯（Polytetrafluoroethylene,

PTFE）的帆布作為雨篷材料。PTFE 十分輕巧，不需要大型的鋼結構支撐，只要用輕盈的鋼纜來支撐雨篷，使整個空間變得更為輕巧，也令「黑盒」之間的公共區域成為校內重要的非正式表演舞台。

總括而言，新加坡藝術學院和拉薩爾藝術學院的校園設計同樣採用非常規但環保的手法，來創造具凝聚力的空間；同時致力於改善公共空間的採光、通風，以及提供遮風擋雨的功能，令學生可以自在地走動、與人交流，甚至表演。人成為校園裏最重要的元素，是構成整個校園最重要的主體。

西區

B01

B02

WEST
REGION

人與自然合一的設計

「創意之室」——
南洋理工大學學習中心
Nanyang Technological University Learning Hub (The Hive)

● 52 Nanyang Ave, Singapore, 639816

新加坡的著名學府南洋理工大學（Nanyang Technological University）在 2015 年進行了大規模的校園翻新工程，其中一座小型的教學大樓便邀請了著名英國設計師 Thomas Heatherwick 來設計。他本身並不是一名建築師，亦未曾接受建築學的訓練，但是憑著獨特的眼光和設計理念在近年贏得不少大型的建築項目。

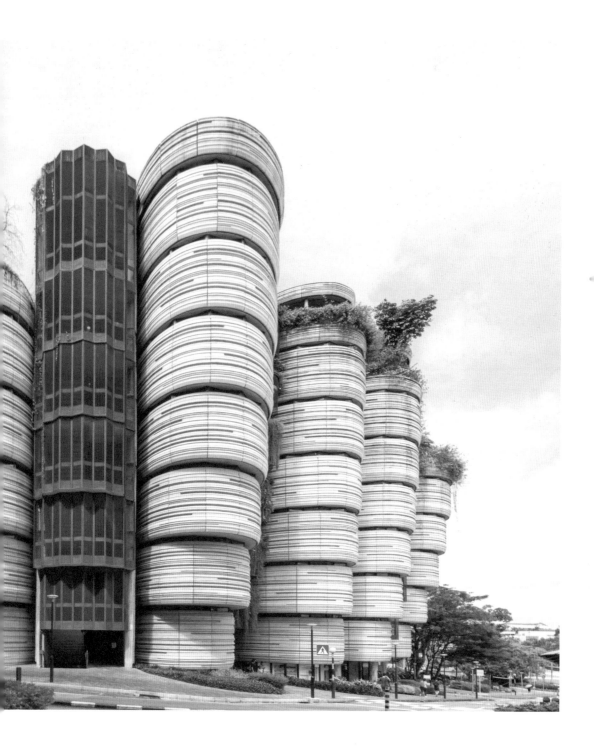

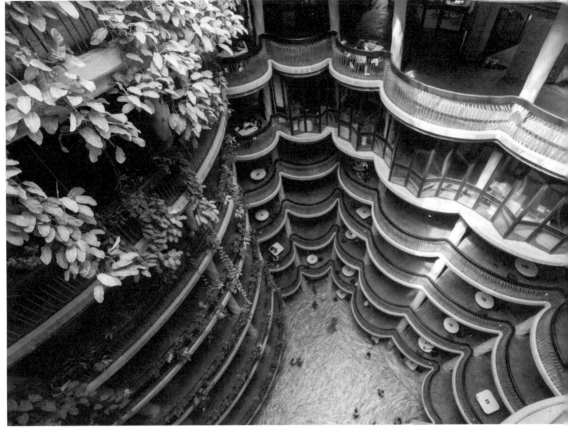

↑學習中心的中庭四周便是連接各功能區的走廊，沒有直角的環迴走廊為建築物增添了一分活力。

重拾校園的感覺

在千禧世代，大家都習慣使用電腦來處理日常生活中的大小事務，而網上教學亦逐漸成為大趨勢，那麼大學校園是否還需要如此多的課室來作實體教學呢？南洋理工大學意識到這樣的變化，但是校方認為，人與人之間的接觸不能夠通過網絡進行，大學校園更是學生建立人際網絡的重要平台，很多人生命中的摯友都是在大學校園認識的，因此他們堅信校園的設計必需強調人與人交流的空間，這間學習中心也是一樣。所以，當 Thomas Heatherwick 設計學習中心時，焦點不是放在課室或其他功能區上，而是如何在每一層為學生及教職員提供停留及休息的空間，而這些空間可以 24 小時開放，使學校成為他們的第二個家。

於是這間學習中心的設計以中庭及走廊為核心，中庭的四周便是連接各功能區的走廊，

走廊與各功能區之間盡量只有一個共同的通道，這是為了增加教職員與學生的接觸機會。教職員的辦公室與學生的自修室在鋪排上亦減少了空間的差異。為了增加空間的一致性，設計師特別將大樓內的通道設計成沒有直角的環迴走廊，使學生和教職員都可以順暢地在走廊上走動，務求增加空間的動感和減少師生在階級觀念上的差距，嘗試為他們帶來全新的校園空間。

以環保來增加凝聚力

由於這座教學大樓的設計重點是加強人與人之間的接觸和交流機會，單靠環迴走廊便能夠達成這個目的。但 Thomas Heatherwick 專門選擇了環保的設計方案，令學習中心的中庭變得更適合使用。

新加坡基本上全年都是夏天，全年的氣溫大約在攝氏 25 至 31 度之間，所以很多地方大

↑ 這裏既是通風口，也是別具特色的自修空間。

↑ 課室用了落地玻璃作間隔牆

量使用空調。不過，若這個中庭全面使用空調調節溫度的話，將會成為一個全室內的空間，大大減低學生在此處停留的意欲，因為當學生心情煩悶時，總想到室外呼吸一些新鮮空氣，轉換一下心情。因此設計師把中庭和走廊設計成半開放式的空間，完全沒有空調，而是在大樓的外立面上設有不同的通風口，以配合半開放式的中庭，形成煙囪效應，大大增加室內空間的空氣對流效果，令室內空間變得更舒適，使中庭成為整個教學大樓

最能凝聚學生的重點區域。另一方面，通風口表面上是為環保而設的，但校方在通風口及中庭附近均擺放了一些書桌，令這些地方成為別具特色的自修空間。

以人的比例來設計

這個項目的設計除了重視師生關係，亦重視學生之間的交流，因此空間佈區都盡量配合人體比例，避免以大型空間為主要的空間元素，於

↑外牆的橫紋有著粗糙的手工感覺

是沒有甚麼大型的講堂或主入口大堂，取而代之的是由一連串小型課室堆砌而成的空間。教學大樓是由 12 組不同的圓柱體組合起來的，而每一組圓柱體的課室就好像是一塊小蛋糕，整座大樓從遠看則好像是一個由很多小蛋糕堆砌起來的大蛋糕，外形非常特別。

另一方面，課室與走廊之間用了落地玻璃作間隔牆，這是非常奇怪的做法。因為課室一般都有一定程度的隔音和私隱要求，在大部

份情況下都會選用實牆，只會配以有窗戶的大門，來讓教室外的人可以了解教室內的情況而已。不過，由於此大樓的用料偏向深色，選用了落地玻璃作間隔牆不但可以讓室內的氣氛變得輕鬆，亦可以將中庭的陽光帶進室內，其實是相當合適的設計。

這間學習中心的外貌雖然與別不同，但是也有致命缺點，就是欠缺空間的靈活性與實用性。大樓內每一間課室的空間都不大，而且呈橢圓形，只可擺放約六張六人枱。再者，這些課室是完全獨立的單元，因此任何的改建，或把兩個單元合併起來，都是不可能的，所以這個設計對用家來說有相當大的限制。

追求手工的觸覺

建築師為了進一步在營造校園內的人文氣息，便沒有使用常見的灰色混凝土為建築材料，而改為使用咖啡色的混凝土，使整座大樓多了一分溫暖的感覺。為了拉近建築物與人之間的距離，建築師在塗抹中庭牆身時沒有選擇常見的油漆、鋁板等物料，而是找來一批新加坡藝術家繪畫不同圖案，再印在咖啡色的混凝土上，使人感覺猶如壁畫一樣。另外，建築師在大樓其中一面外牆上添加了各種橫紋，使外牆的觸覺更粗糙，更有手造的感覺。

其實建築師一般甚少選擇如此粗糙的外牆物料，因為粗糙的物料極容易藏污納垢，而且極難清洗，若萬一某一部份損壞時也很難修補。因此，當任何一個建築師提出使用這類型的材料時，都會被業主狠批，繼而被迫放棄。不過，Thomas Heatherick 本身不是建築師，亦未曾接受建築學的訓練，同時他對顏色與質感相當執著，堅持認為這樣的材料質感才能表達出建築物與人的感覺，所以便把壁畫設在中庭，避免壁畫受到破壞，而對外的牆身則用了粗糙的橫紋。幸好新加坡的污染不算嚴重，而且校園本身亦遠離市中心，使得大樓的外牆不會太容易被弄污，外牆上的污跡也不算厲害。

總括而言，Thomas Heatherick 能在新加坡這種建築法例嚴格的地區興建一座低成本、兼具環保特色和人情味的教學大樓確實難能可貴。這間學習中心亦是少數可以藉由環保手法來增加人與人之間溝通的建築物。

↑ 室內牆身則有如同壁畫一樣的圖案點綴

上升的劇場

在一個發達的國家，劇場是必然存在的元素。但是一個劇場的營運往往面對一些問題：因為劇場只會在特定時間才有表演，所以在非表演的時段，劇場和附近的空間便猶如死城一樣。因此一些新派的劇場便會以商場加劇場的形式來營運，使這個空間變成城市裏的一個熱點，商場亦成為劇場理想的配套設施。

一般的劇場設計只有一樓和二樓的低層空間，而地面層便是入口、大堂和展廳。建築師往往會刻意利用二樓高座座位下方的空間，作為挑空的入口大堂一部份，這樣不但善用空間，亦能使整個大堂變得更為寬敞。再者，由於劇場是一個觀眾密集的地方，任何消防疏散系統都需要經過特別處理，因此建築師多會把劇場設在低層，好讓觀眾在遇上火災等意外情況時，能以更短的距離、更有效地疏散至四周，這樣便大大減少了消防疏散設計的難度。

不過對於新加坡的星悅匯（The Star Vista）劇場，建築師事務所凱達環球（Aedas）做了一個不尋常，而且非常大膽的設計——他們把一個 5,000 人的劇場設在四樓和五樓，以鋼柱支撐，然後把首三層樓設置成一個大型的商業空間，就像是讓一個巨型的太空船升至半空中一樣。

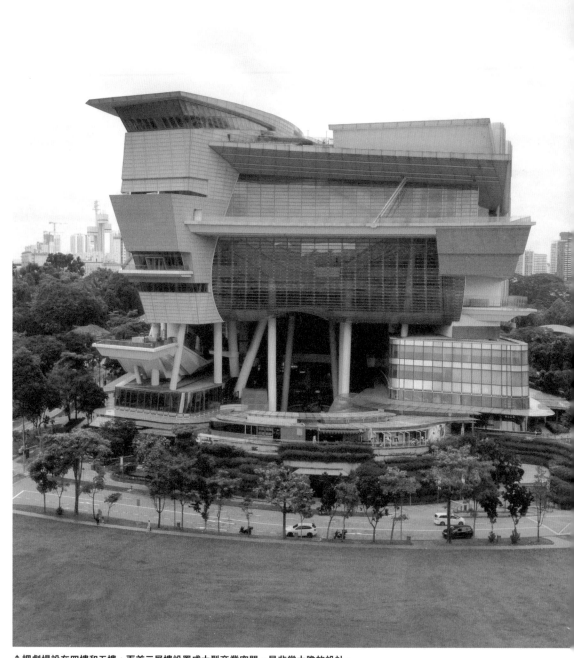

↑把劇場設在四樓和五樓，而首三層樓設置成大型商業空間，是非常大膽的設計。

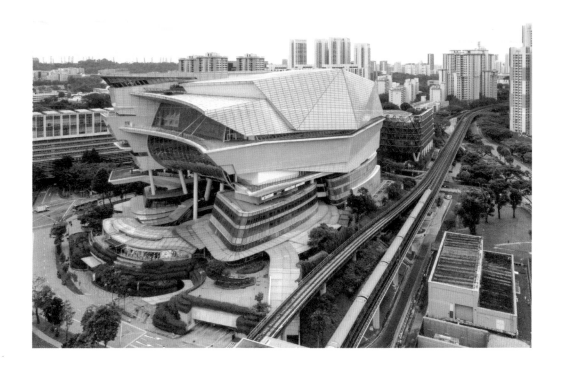

因為劇場的負重是比較大的，若設在四樓及五樓，結構便會上重下輕，大大增加整座建築物結構的負擔。雖然現代科技可以解決承重的問題，但是這樣完全有違一般建築物需計算經濟效益的邏輯。而且，假若劇院設在高層，在出現意外時，觀眾從觀眾席疏散至首層的距離便會增加不少，建築師需要多增設幾組消防疏散樓梯，來確保消防安全。因此，這種讓「劇院升起來」的方案在結構設計和消防安全方面都並不理想，建築師可說是創造了很多額外的技術問題來讓自己去面對。

完全開放的商場

除此之外，Aedas還做了一個極度大膽的嘗試：將地庫至三樓的商業空間連在一起，並且以全開放式的方式來設計。這個全開放型的購物中心就好像是將四周的街道囊括至室內，當顧客進入商場，頓時便會感覺來到一個四層樓高的高樓底空間，異常氣派，他們也可以無拘無束地在這四層樓高的商業空間裏遊走。

這樣的設計雖然特別，但其實建築師把整個四層樓高的建築物外牆拿走，把所有室內的商場通道變成室外通道，所有室內店舖變成街舖，如此安排引致大量的技術問題。建築物面對的防風、防水、室外氣溫變化和冷凝水等問題，需要集中在室內的商場空間裏考慮安排；而一個完全開放的地庫空間，等於是一個龐大的集水庫。一旦發生暴雨時，四周道路上的積水和建築物外牆的雨水，便可能直接湧至商場地庫，並對位於地庫的商舖

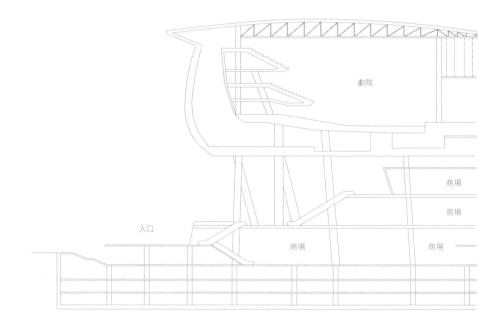

劇院

商場

商場

入口

商場

商場

造成重大損失。這一大堆的迫切的技術問題，令建築設計增加了不少難度。

將缺點變成優點

將劇場設在較高樓層固然引發不少技術問題，但是劇場的面積不小也有優勢——這樣便剛好覆蓋了整個商場的範圍，令劇場變成了商場的巨型簷篷一樣。另一方面，建築物首層的樓面比四周道路高，下雨時，四周的雨水未必會那麼容易湧至地庫。建築師基本上只需要去處理建築物兩旁從高處流入室內的雨水而已，因此只需要加設適量的雨水渠和排水溝便已經足夠了。

建築師在靠近商場外圍的通道上也加設了玻璃雨篷，有助減少顧客面對大風和大雨的風險。另外，在低層的商場四邊都設有通風口，幫助南、北空氣對流。這不單可以減少室內使用空調的情況，亦能改善隨著使用空調而帶來的冷凝水問題。

作為劇場配套設施的低層商場，其店舖形成一個「U」形，在視覺上看起來帶有「歡迎」劇場觀眾入內的意思。而在功能上，商場亦是劇場的巨型前廳，能有效地將 5,000 人平均分散在商場內，也彌補了附近缺少大型商場和餐廳的不足。由於上層的劇院重量不小，建築師需要在建築物中庭四周設置大型鋼柱作支撐。

↑高樓底的商場空間異常具氣派

這些鋼柱呈樹枝形,並且平均地沿著「U」形的中庭來分佈,讓整個中庭變得更具線條感。

數據化的環保設計

整座大樓的環保設計全部經過精心計算。首先,大樓的座向是經過電腦計算的,務求令南邊的中庭能得到最多的自然光;而外牆的窗戶亦是根據電腦計算的結果來調整位置,好讓室內空間能減少使用燈光。與此同時,建築物兩側盡量以實牆為主,可以避免牆身吸收過多的太陽熱能。商場的扶手電梯、洗手間及後樓梯的燈光都是通過智能化的系統管理,會在沒有人時停止運作,務求有效地使用能源。

除此之外,劇場沒有使用常規的、設在天花的空調系統,而是把空調系統設在座椅之下,因此空調系統只需要冷卻低層空間,而不需要為整個劇場提供空調,大幅減少建築物在空調系統上的能源消耗。停車場的抽風系統也使用了具二氧化碳偵察功能、無管道的裝置,因此會根據停車場的空氣質素來調節提風功能。

總括而言,這座劇場的規劃雖然有一點不合常理,亦因此帶來了很多額外的技術問題,需要建築師去處理,但是這個四層樓高的「U」形中庭,又確實別具一格。

C05

C03

東區／東北區

EAST/
NORTHEAST
REGION

C02
C01

反傳統的商場

星耀樟宜
Jewel Changi Airport

● 78 Airport Boulevard, Singapore, 819666

不少人都認為機場最重要的元素是客運大樓和跑道，客運大樓內的商店和餐廳只是一些附屬設施，而如果客運大樓旁邊還設有大型購物中心的話，更可能被人懷疑能否生存下來。但事實是，這些被人忽略的商業和購物設施往往是一個機場能否達到預期營運效益的成敗關鍵。

有見及此，新加坡樟宜機場在 2012 年開始籌建一個大型購物中心：星耀樟宜（Jewel Changi Airport），為客運大樓提供商業配套設施。這個購物中心不是一個普通的商場，而是一個能為顧客帶來體驗的地方。由於建築物設計特別，所以吸引了不少旅客慕名而來。

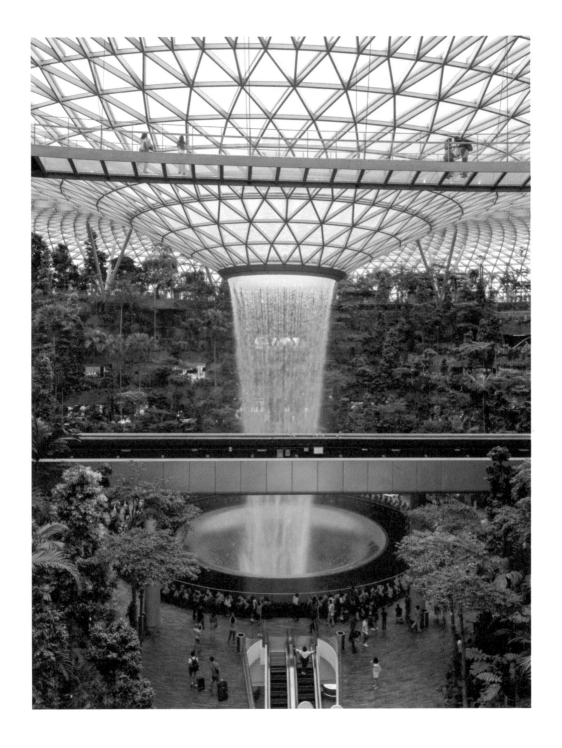

商業元素的驅動

在 2012 年，新加坡樟宜機場集團有感機場內的商店和餐飲服務不夠完善，商舖大多是供應快餐的餐廳或便利店，只能夠為旅客提供有限度的支援配套。很多旅客只會在機場作簡短停留，便馬上離開，因此機場內的商店和餐廳收入偏低。為了增加收入，機場決定大力發展機場內的商業元素，並在一號客運大樓旁建立一個面積達 900,000 平方呎的大型商場，裏面有各種商舖，提供購物、娛樂、餐飲和消閒等服務，好讓旅客在出發乘機前後或轉機時都能夠在此處遊覽和消費一番。

這個舉動是純粹的商業行為，卻也有照顧旅客情緒的一面。一個鄰近機場客運大樓的商場，並不只是機場旁邊的商業配套設施而已，它也能舒緩旅客情緒。因為對於萬一發生航班延誤而令行程受到影響的旅客，或等候轉機的旅客來說，他們都可能因為長時間等待而感到不耐煩，甚至大發脾氣。這時，周圍的商舖設施便有助分散他們等候乘機的注意

星耀樟宜中間是瀑布，四周有花園和不同的商舖。

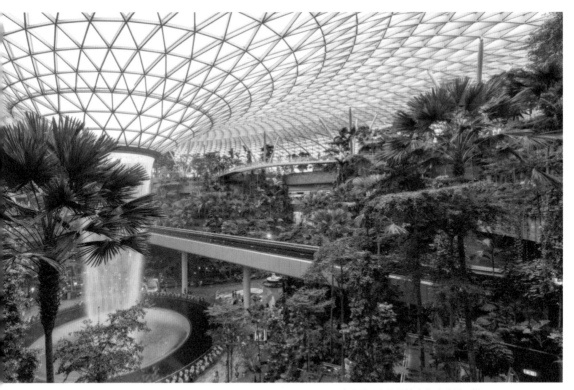

↑ 玻璃屋頂令星耀樟宜像玻璃屋一樣

力,平復焦燥的心情。因為每當旅客出發前或下飛機後,送別和接待親友的聚集點往往便是客運大樓附近的商業空間。

再者,很多旅客都會多預留一點時間提早到達機場辦理登機手續,然後便會在機場的商店或餐廳打發餘下的時間。除此之外,機場每天必定有旅客會在出發前發現自己遺漏了一些重要的旅行用品,或要為親友準備禮品,機場商店便是讓旅客購物的好地方。在機場裏,有一個完善的商業空間不但可以為機場帶來龐大收益,亦用作舒緩旅客的情緒,讓他們有一個更圓滿的旅程。

為了籌備一個更加理想的商場空間,樟宜機場聯同新加坡當地的發展商一同合作。機場方面邀請了不同的發展商提供建築設計和商業營運方案,最後新加坡地產商 Capitaland 聯同建築師事務所 Safedie Architects 的方案中標,與樟宜機場合作發展項目,並且共同分享其後的商業成果。

綠洲的概念

Safedie Architects 明白旅客面對舟車勞頓的旅程必定會感到辛苦,而遠行的人剛與親友道別後更會感到傷感,因此機場內的商業建

築需要為旅客提供一個紓緩心情的空間。因此建築師便選擇以都市綠洲（City in A Garden）的概念作為商場的設計藍本。

當旅客進入像玻璃屋一樣的星耀樟宜時，便會被中間那個全球最大、高度達 40 米的人造瀑布所吸引，然後看到人造瀑布四周的大型室內花園。在陽光照射下，旅客如同到了一個都市綠洲之中。因為建築師認為，人類是大自然的一部份，建築物不應阻隔人們接觸大自然，相反，建築物是一個媒介，能讓人類去接觸大自然。同時，大自然裏的植物、陽光和水會使人們感到舒適與平和，減少旅客不安的情緒。至於各式各樣的商店設置在綠洲的外圍，旅客可以在享受購物的同時欣賞綠化園林。在最低層的商業空間則是美食廣場，廣場中間的圓心便是收集雨水的大洞，食客可以一邊用餐，一邊感受水從 40 米高處流下來的震撼。

外形和結構

建築師希望這座建築物的外形與其他客運大樓有所不同，因此選用了圓拱形的形狀，而且因為中間設置了一個大型人造瀑布，所以中間部份便需要設計成一個空心的空間。這樣的外形設計概念雖然特別，但是在建築結構上卻帶來了非常大的挑戰。如果要建造一個超大型的欖核形空間，在正常情況下，建築師需要以巨型的拱門（Arch）結構來製造屋頂，而拱門最受力的結構便是中間部份。但是，這個建築物的中間正是空心的，便不能夠使用圓拱形的拱門結構。此外，由於建築師希望整個中央花園是一個全開放和通透的空間，並選用了玻璃作為屋頂材料，因此中間部份也完全沒有柱子支撐。換句話說，結構工程師需要建造一個跨度大達數百米的空間，而又不能使用拱門結構，無疑在結構設計方面造成很大的挑戰。

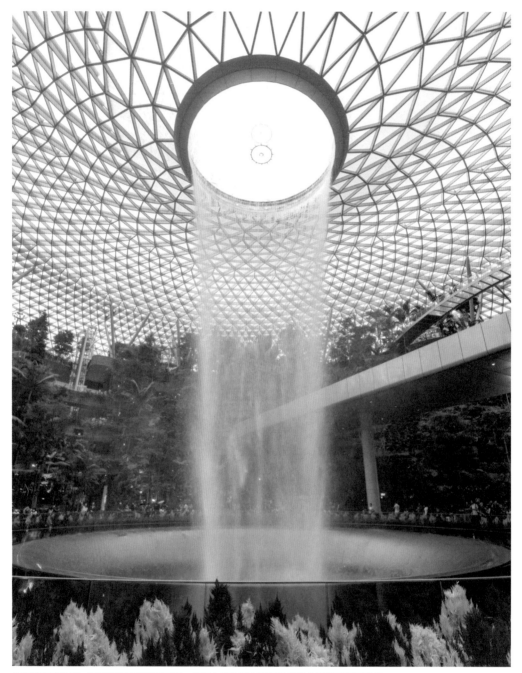

↑建築師設計了一個不對稱的拱門形屋頂，令雨水能夠從上而下地流至中間的圓洞再流走。

最後，結構工程師公司 Buro Happold 想出了一個向外全拉力（Extension）的方案。因為鋼筋拉力強，受壓力弱，因此他便把四周的重量是向外擴散，然後在中間以一個圓形的金屬圈作鞏固，因此整個屋頂便成為了一個向外擴散拉力的結構，不再需要厚重的鋼樑或鋼拱門來作支撐。

這個屋頂原本的設計呈標準的冬甩形（Oculus），但是假若把屋頂設計成標準的拱門結構的話，在下雨天時，雨水可能會順流而下，衝擊地面下的地鐵路軌，因此他們選擇設計一個不對稱的拱門，令雨水能夠從上而下地流至中間的圓洞處再流走。因為屋頂物料用了玻璃，而玻璃較為堅硬，若要形成大型的彎曲面，最理想的方法便是切割成三角形再拼合。假若三角形的玻璃太大的話，彎曲面便會不夠圓滑；但假若玻璃太小，拼合的工序又會太多，成本亦會大幅增加，而且會因為接口太多增加漏水的風險。建築師在電腦上多次計算研究，才能調整及確定每塊玻璃的大小，並將之拼合成如今的形狀。

溫室效應

這樣一個大型的玻璃屋頂在外觀上雖然好看，但實際上卻形成了一個超巨型的溫室。新加坡全年的溫度都在大約攝氏 30 度以上，當陽光照射在玻璃屋頂上時，便會因為光線熱能的反射，導致室內熱得如一個桑拿房一樣。為了控制室內的溫度，建築師選用了帶有隔熱塗層的玻璃，這種塗層可以有效分開太陽的光和熱，把 60% 以上的熱能隔絕，但只會減少 30% 的陽光，因此確保了室內的採光，

旅客也不會受高溫之苦。

另外，巨型瀑布每分鐘的水流量達 3,780 升，當水流經屋頂時，亦大大有助室內降溫，令旅客在這個巨型的溫室之內仍會感到相當舒服。同時這些水很多都是由雨水收集而來，循環再用，所以相當環保。

總括而言，星耀樟宜項目確實達到了預期的效果：不但為旅客帶來理想的商場配套，還可以為這個機場打造一個新的焦點。一些不需要搭乘飛機的當地人也會因商場的獨特之處慕名而來，有些家庭甚至會定時來這裏享受「家庭日」。這個項目展示了商業建築物在不失商業元素的前提下，仍然可以創造一個具特色的設計。

將機場變成商場

新加坡樟宜機場四號客運大樓
Singapore Changi Airport Terminal 4

● 10 Airport Boulevard, Changi Airport
Terminal 4, Singapore, 819665

隨著新加坡開放賭場經營權，並大力發展旅遊業，昔日只為廉航服務的新加坡樟宜機場四號客運大樓（Singapore Changi Airport Terminal 4, T4），亦需要來一個大變身，以迎接未來的客流量。為了與時並進，四號客運大樓亦需要由一個基礎的客運大樓改變成一個具時代感的國家窗口。

機場客運大樓除了是旅客乘搭飛機時需要前往的地方，也是一個國家或城市給旅客留下第一印象的地方。新加坡希望藉著新的客運大樓，打造煥然一新的國家形象，並銳意迎接更多旅客到來，因此四號客運大樓的重建方針便是由

供廉價航空公司使用的客運大樓，變成一個具有精品酒店風格的客運大樓。具體來說，新的客運大樓既要提供旅客出入境服務，亦需具備餐飲、娛樂、購物、休閒等的體驗，甚至是將機場與商場結合起來，務求旅客能在乘機前後的時間裏享受機場內多元化的服務設施。

因此樟宜機場找來當地的建築師事務所 SAA Architects 配合英國建築師事務所貝諾（Benoy Ltd.）來一同重建這個客運大樓。貝諾便是打造烏節路大型商住項目愛雍·烏節（ION Orchard）的團隊之一，四號客運大樓亦大規模地引用了商場的設計理念，放棄了一般

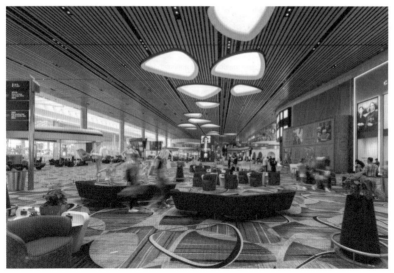

↑四號客運大樓引用了商場的設計理念，務求成為具有精品酒店風格的客運大樓。

機場規劃注重保安與運作效益的設計方針。

另類旅遊體驗

項目的設計團隊總監 David Buffonge 與蔡尚文（Simon Chua）表示，自從完成了愛雍‧烏節項目之後，他們發現新加坡其實是一個非常願意接受新事物的城市，而不像外界認為的，新加坡人多數傾向實而不華的沉實設計風格。因此，他們的設計使命，是為旅客帶來全新的乘機的體驗。

準備外遊的旅客到達機場客運大樓時，他們的體驗往往是這樣的：到航空公司櫃台辦理登機手續，再到出境櫃台辦理出境手續和作保安檢查，然後再到登機閘口等待上機。至於入境旅客的體驗也很類似：從下飛機後經閘口到入境櫃台辦理入境手續，再到行李帶取回行李，之後進行保安檢查，然後離開客運大樓。他們都沒有享受在客運大樓空間內的體驗。機場客運大樓內的設施，如商店、餐廳和娛樂設施等，都只是一些錦上添花的配套，對部份旅客而言，洗手間無疑比這些餐飲設施更為重要。但是 David Buffonge 與蔡尚文並不認同這樣的主張。在他們看來，機場客運大樓是連接外來旅客與這個國家的地方，應該要為到訪旅客帶來興奮的體驗；而對外出旅遊的市民來說，出遊亦同樣是愉快的事情，所以客運大樓應是一個

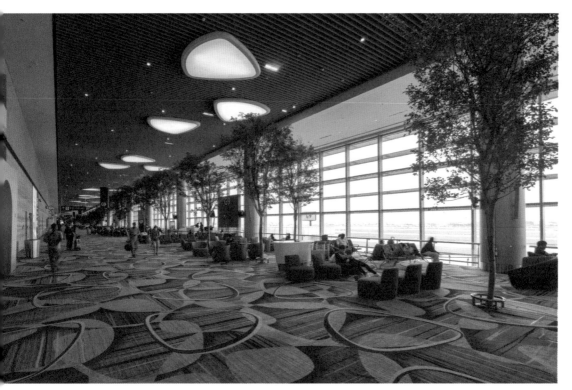

↑客運大樓沒有設置過多牆壁或圍欄，讓旅客可以自在地閒逛。

↑室內設計以暖色調的地氈和家具為主，增加旅客的親切感。

↑離境大堂加設了自助登機櫃位，減少高身的人手櫃台，增加室內的通透感。

歡樂的地方，絕不是令人恐懼的保安關卡。

為了打破這樣的局面，他們以客運大樓的兩條商場通道為人流骨幹，一條在出境閘口前，出境後便是另一條商場通道，務求讓旅客在客運大樓內（除出入境保安閘口之外）都可以自由活動，去探索大樓內各處空間。這就像商場的通道一樣，不會指定旅客走某一條路線，而是盡量讓他們自由選擇，享受在客運大樓遊走的過程。

雖然這個做法有所違背機場注重保安的原則，但是一個機場需要高度設防的只是出入境閘口而已，其他地方均可以讓旅客自由走動。而且旅客往往要在客運大樓等候數小時才能上機，

讓他們可以自由地在機場閒逛，能有效幫助他們消磨時間，有助減少他們的怨氣。

讓陽光來迎賓

機場客運大樓基本上可以分為入境大堂、離境大堂、出入境關閘和登機閘口等主要部份。由於要滿足保安要求，出入境關閘一般都會設在比較封閉的位置，而且嚴禁旅客在此處拍攝，所以會給予旅客一種「拒人於千里之外」的冷冰冰的感覺。為了改善這樣的情況，樟宜機場四號客運大樓以陽光作為整個大樓的主要元素，當旅客抵達入境大堂之後，便會到達一個充滿陽光的行李提取處，在輸送帶旁邊是一堵兩層

樓高的綠化石牆，通道上擺放了不少樹木，務求反映出新加坡的國際標誌──「花園城市」（A City within A Garden）。

至於一向被批評為冷酷無情的入境閘口，建築師則在四號客運大樓採用了史無前例的開放式關閘設計。入境處職員的工作台沒有高高的玻璃牆阻，職員不會坐在高台之上，整個室內設計都用了暖色調的地氈和家具，從而增加旅客的親切感。

為了進一步營造溫暖的感覺，建築師在出入境大堂均加入了陽光元素，讓陽光來溫暖這個被譽為冷酷無情的保安閘口。離境大堂的登機櫃台加設了自助登機櫃位，盡量減少旅客排隊的時間，亦減少設置高大的人手櫃台，增加室內的通透感。另外，建築師還在離境大堂的視覺觀感上下了工夫──在離境閘口的外牆採用了落地玻璃，旅客可以盡覽閘口內外的情況。當離境閘口沒有被一堵高牆阻擋視線之後，送別親友的人們也可以遠遠目送親友離境了。

特設拍照景點

四號客運大樓的另一個設計特色，便是商場的室內設計，除了擺放了不少植物和設置綠化牆之外，還特別加高了出入境大堂的樓底，務求增加室內的空間感。建築師在離境大堂的高層設置了餐廳，讓旅客可以在此處俯瞰整個離境大堂，甚至觀看其他旅客進入離境閘口的情況，這絕對是少數機場能提供的體驗。機場內還有一個著名的拍照景點，便是美食廣場了。建築師將這裏設計成新加坡舊街道的模樣，牆壁上的裝飾都模擬了新加坡的舊建築，與常見的機場餐廳設計截然不同。

新加坡樟宜機場四號客運大樓確實為機場客運大樓的設計帶來了新的方向，打破了客運大樓原有冰冷、無情、高度設防的氣氛，營造了一個溫暖、開放、靈活的人流空間。

↑送別親友的人們不會再被離境閘口的高牆阻擋視線

簡約綠化的校園

新加坡建築管理學院
BCA Academy

● 200 Braddell Road, Singapore, 579700

在新加坡市郊，有一座由新加坡國家發展部轄下的建設局（Building and Construction Authority）開辦的大專院校新加坡建築管理學院（BCA Academy, BCA）。學院專為培養建造業人才而設，提供文憑、學士學位、碩士學位，日間及夜間進修等課程，當中包含工地管理、結構、機電、施工以至塔吊訓練等，以求全面提升新加坡建造業的水平。新加坡建築管理學院既然作為教授建造技術的院校，亦是研究新建築技術的地方，因此當他們興建新教學大樓時，亦順理成章地以追求環保為目標，整個校舍也根據未來建築的綠色方針來設計。

↑教學大樓首層的開放式空間，讓空氣能從低層流動至高層。

環保校園規劃

新加坡建築管理學院的規劃其實很簡單，校園由六至七座建築物組成，各建築物之間便是中央花園和水池，而最高的一座教學大樓設在北邊，後面便是塔吊訓練場地和日光測試中心。校園的規劃是將高層的教學大樓設在相對中央的區域，而低層的建築物與露天訓練場則設在南北兩端，令教學大樓與四周的建築物有更大距離，務求增加其採光度。

為了確保整座教學大樓有良好的空氣對流效果，建築師將大樓首層規劃成開放式的空間，好讓空氣能從低層的中庭流動至高層，形成煙囪效應的良好對流效果。這個開放式空間亦成為了學院的飯堂和休閒區等，學生可以在空氣通暢的情況下聊天及用膳，十分舒服。大樓高層的走廊均為開放式設計，讓走廊能夠自然通風，並獲得自然採光。走廊欄杆為不鏽鋼金屬網材質，網狀結構亦有助加強走廊的通風效果。基本上所有走廊在白天時均不需要任何燈光及空調，因此在日間可以說是接近零耗能。

另外，教學大樓的洗手間亦是學院其中一個亮點。洗手間設在大樓最北的角落，是接近全開放式的佈局，於是洗手間的臭味會通過

↑ 洗手間外牆設有綠化藤來保障用家私隱，既綠化又通風。

自然通風排走，不需要額外使用抽氣扇抽走臭氣。為確保洗手間的私隱度，建築師特別將洗手盆等低敏感的空間設在靠近外牆的位置，而外牆亦設有綠化藤來保障用家私隱，這樣便能既綠化又通風。

校內籃球場同樣用了環保手法來設計。建築師把籃球場設在教學大樓其中一邊的頂層。把大跨度空間設在最高層，可避免大跨度結構上方還需要承受其他樓層的重量，導致結構部件變得巨大，從而大幅增加結構成本的問題。另外，由於籃球場設在頂層，通風情況相對理想，因此外牆只使用了鐵絲網加強

通風效果，籃球場並沒有額外設置空調系統，進一步達至環保校園的設計。

零耗能的建築物

為營造環保校園，學院內其中一座建築物被設計成新加坡首個零耗能建築物（Zero-Energy Building），即是整座大樓基本上全靠太陽能發電。而建築物更使用了第三代的納米技術太陽能發電板，務求全面善用新型發電板的功能。至於室內燈光方面，建築物除了使用常見的節能 LED 燈之外，還加設了自動感應系統，大樓的燈光強度會根據當日的日照程度來調節，務求減少在燈光方面的耗能。

這座零耗能建築物引入了變頻和定點出風的空調系統，避免浪費額外的能源來製冷，因此大樓比常規的建築物在空調系統上減少了

40% 的能源消耗。除了通風設計，大樓還使用了 Low-E 玻璃作為外牆。這種玻璃不但隔熱效能高，而且透光度高，可以減少大樓在空調系統上的耗電量，還可以讓更多陽光照進室內，同時減少建築物在燈光上的耗能。

善用綠色植物

世界各地很多建築物都設置了綠化植物來達至「環保建築」的目標，但是這些植物往往只是象徵性的元素，基本上沒有實際功能，甚至可以說是為了滿足建築法例的綠化率，或 LEED、BEAM、BREEAM 等環保建築認證的要求而種植或設置的。由於不少植物是由於「強迫綠化」而出現，因此多被種植在不適合生長的地方，或因業主錯誤種下不恰當的品種而導致植物在短期內便枯死，令這些本來的「環保建築」頓時變成「死亡建築」。

↑ 籃球場外牆以鐵絲網加強通風效果，並沒有額外設置空調系統。

↑大樓走廊均為開放式設計，欄杆乃不鏽鋼金屬網材質，有助加強走廊的通風效果。

新加坡建築管理學院亦同樣設置了大量植物，但卻是一個相當成功的例子。教學大樓的綠化主要分為兩種：首層的綠化花園及外牆上的綠化藤。由於大樓首層為開放式的休閒空間，所以綠化花園能大大點綴這個開放式空間，令學生更願意在這裏討論功課或休息。而這個小花園在受到陽光的照射時，在光合作用影響下，還有助改善周邊地區的空氣質素，並降低這一帶的熱島效應（Heat Island Effect）。

至於外牆上的綠化藤，看起來複雜，但其實是一個異常簡單及便宜的綠化系統。建築師在外牆上加裝了不同大小的花槽和鐵絲網，花槽裏種植了綠化藤，在綠化藤生長的過程中會自然向上攀爬，沿著鐵絲網攀爬至高層，從而形成綠化牆。由於綠化藤的生命力強，亦無需太多維護修剪的工作，只要定時加水便可以了，所以綠化牆是非常低成本又高效益的設計。相比之下，香港常見的插筒式綠化牆因為要每天定時加水，需要在花盆裏內藏水喉，並配備自動灌溉系統，因此香港的綠化牆成本異常高昂。

新加坡建築管理學院的綠化牆系統雖然便宜而且成效大，但最大的壞處是需要長時間的等待才能達至理想的牆面效果。綠化藤需要數年時間，才能夠生長至一層樓高，並長出花朵，於是大樓落成初期，人們只會看到一大堆亂七八糟的枝條，像這樣的設計在初期不會太受業主歡迎。

↑ 新加坡建築管理學院致力打造真正的環保校園

挑戰新技術

新加坡建築管理學院的校園設計絕對可以說是簡單而實用，建築物走廊上使用的物料非常簡樸；機電管道全是外露的，沒有安裝假天花遮擋；而牆壁只刷了普通油漆，地板則是普通的防滑地磚。建築師除了有建築成本的考量，亦希望能減少建築物將來的維護成本。最重要的是，因為走廊是開放式設計，直接獲得採光，

所以要用簡單的、可作外牆使用的材料，才更加適合於半室外的空間使用。近年建築界流行使用低碳排放的材料，新加坡建築管理學院亦挑戰了一種相對新穎的技術。在 2018 年，院方開始籌組興建新教學大樓時，便決定以木材作為主結構材料。木結構在多層建築中並不普及，儘管木材相對鋼筋和混凝土是較為低碳的材料，而且較容易切割，但是木結構的耐火程度和承重力亦相對鋼筋和混凝土為低，而且還需要考慮防白蟻和蟲蛀，因此多數只在北美的

↑ 綠化藤沿著鐵絲網攀爬，從而形成綠化牆。

平房才會使用木結構。這次院方挑戰高難度，新大樓不只使用木結構，更採用了組裝合成的木結構系統，即是預先在工廠製作木結構，並運至地盤再組裝，連帶電梯槽都是用木組件來搭建，是相當高效能的建築方法。不過這個方法也有壞處，因為一般電梯的核心筒位於大樓主結構部份，如果電梯核心筒是組裝合成的話，便不能成為主結構的受力部份，所以大樓其他的樑柱都要因而擴大，來抵消電梯核心筒的承重壓力。

總括而言，新加坡建築管理學院規模雖然不大，但是校園設計簡潔而且實用，最重要的是能夠借助環保手法創造出舒適的學習空間。校內建築物從多方面突顯了環保設計元素，還是新加坡首個零耗能的建築物，可以說是新加坡環保建築發展史上的一個里程碑。學院現時正進行擴建，現有的高層教學大樓旁邊將興建新的高層大樓，相信校園在不久的將來會有一番新氣象。

天幕下的樂園

PCF Sparkletots Preschool @ Punggol Shore

● 50 Edgefield Plains, Singapore, 828717

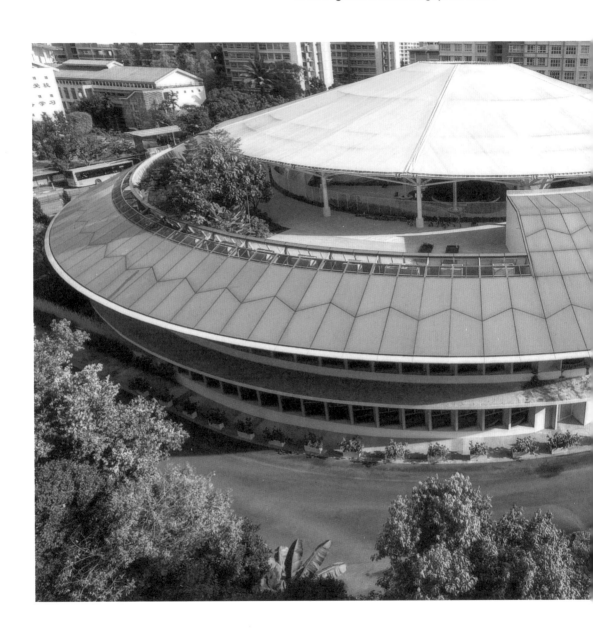

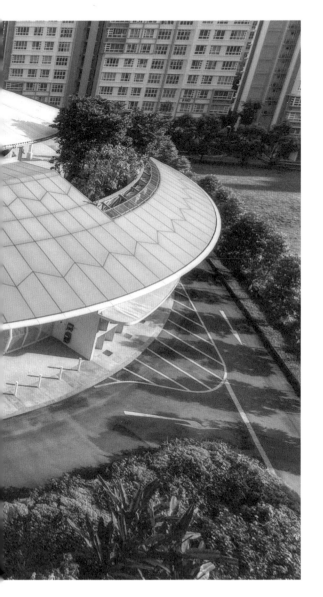

「學校」在「築覺」系列中並不是常見的題材，因為中小學的建造項目多數是低成本的工程，設計都比較務實，可談論的空間不多。在香港，中小學設計是「倒模」式的，幼稚園更往往位於商場或屋苑內的角落，更加沒有可討論的建築設計元素。因此過去「築覺」系列涉及校園設計，多數關於大專院校。這次來到新加坡，卻有一間別具特色的幼兒園，當中的設計特色值得好好探討。

建築物的天窗下面便是中央花園，這裏也是學校的核心。

讓學校變成樂園

新加坡政府為了鼓勵生育，並改善本地學童的教育水平，所以在榜鵝（Punggol）這個新市鎮建立了一間可容納一千名學童的大型幼兒園——PCF Sparkletots Preschool。這是新加坡首次以這樣大型的規模來興建的幼兒園，由現時當地的執政黨所成立的人民行動黨社區基金會捐款建造，因此學校的英文全名帶有 PAP Community Foundation 的簡稱「PCF」，務求突顯基金會的名字。Sparkletots Preschool 亦是少數以單幢建築物的方式來設計的幼兒園，整個校園的設計都是為了完全切合學前幼兒的教育需要而量身訂做的。

要設計一間幼兒園，重點不是如何提升學童的學習成績，而是要如何減少學童對學校的恐懼。接受學前教育的學生大都在兩歲至五歲之間，對一個兩歲的小孩來說，離開父母到學校上課是很大的挑戰。他們第一次走進校園，會覺得這裏是一個很奇怪的地方，老師都是很陌生的人。另外，學前教育的重點是讓幼兒學習自理，適應群體生活，若要一群小孩子長時間留在狹小的課室中上課是非常艱難的，幼兒教育多數都以遊戲或群體活動的性質來進行，因此，幼兒園的課室或教學空間設計也要配合學前教育的特色。Sparkletots Preschool 的設計便顧及到這兩點。

一間優質的幼兒園首先要能夠減少學童對學校的恐懼，新加坡建築師事務所 LAUD Architects 專門把整間學校設計成像遊樂場似的地方。整座建築物樓高兩層，以圓形為基礎，當學生進入校園之後，便會進入一個大型的中央公園，在中央公園之上是一條連接上層的天橋，在天橋之上是一個綠化花園。建築師採用了內向型的方針來設計校園，若從平面角度去看，整個佈局就好像輪胎一樣，相當簡單。

中央公園設有三個不同主題的玩樂區，活動室、飯堂、圖書館等各種設施都設在天橋下方的空間，而課室則設在中央公園外圍。學生轉堂或小息時都能在這個中央公園休息玩耍，大大減少屬於學校的嚴肅氣氛，對幼童來說，上學便好像去遊樂場玩耍一樣，能在遊戲中學習。

關鍵的材料：ETFE

設有中央公園，雖然可以減少幼童對學校的恐懼，但是還未能令校園成為一個融洽的學習空間。建築師便讓陽光與自然風成為這個空間無形中最重要的元素，因為這些才能給學校帶來一份溫暖的感覺。新加坡長時間受熾熱的陽光照射，不時會下大雨，如果建造一個全室外的露天公園，顯然是不合適的，但若是全室內的空間的話，則需要耗費大量電能調節室內溫度。因此，建築師採用了一個兩全其美的做法：把整個圓形屋頂分為兩部份，外環是典型的金屬鋁板，內環便使用了新興的建築材料：氟塑膜（Ethylene Tetrafluoroethylene, ETFE）。

建築物外環的實心屋頂猶如首層及一樓課室的屋簷，阻擋過多的陽光照進課室；內環的

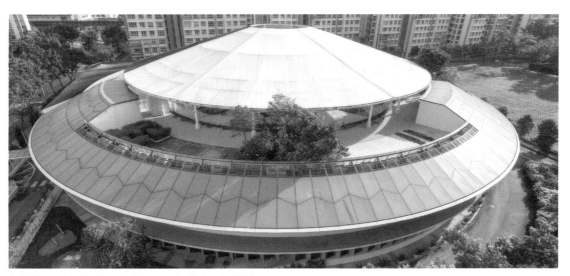

↑ 在兩重屋頂之間保留通風口和露天花園，讓空氣自然流動。

↑ ETFE 屋頂不但可以阻隔陽光照射，亦可以抵擋風雨。

ETFE 屋頂則可作為中央公園的大雨篷。因為 ETFE 本身的隔熱功能很好，材料也很透光，令公園既有足夠採光，也不會太熱。兩重屋頂之間保留部份通風口和露天花園，這樣便可以讓空氣自然流動，並且亦能避免過多的陽光照進室內，使中央公園變成一個合適的多用途活動空間。

ETFE 屋頂不單純是一塊雨篷，而會局部伸延至室內，這樣不但可以阻隔更多陽光，亦可以阻擋風雨，使中央公園更適合幼兒來使用，因此 ETFE 無形中成為整個設計的關鍵。

為了營造更理想的自然對流效果，公園兩邊主入口均沒有實牆和實門，只有一些通風拉閘來分隔人流；而屋頂中間的圓心是空心的，這樣能更有效地形成「煙囪效應」，有助通風。不過，為了避免下雨時雨水四濺至室內，建築師在屋頂四周也加設了一圈帆布，將雨水引導至中間再排走。

讓陽光來溫暖整個空間

這個中央公園除了是溫暖的活動空間，還令沉悶的課室變得有活力。因為課室裏的光線既能從課室窗戶照進來，還可以從中央公園

的方向照進室內，所以全部課室的採光度都異常理想。加上整個校園都以白色油漆和木家具作為室內空間主要的元素，在陽光照射下，室內也增加了不少溫暖的感覺，大大打破了課室死氣沉沉的格局。

其實，這個中央公園不只是位於建築物首層的一個空間。建築師巧妙地把屋頂設計成天台花園，再用一條斜坡連接三層樓，讓師生們可以直接從首層步行至屋頂的天台花園學習玩耍。

Sparkletots Preschool 校園的外形雖然簡單，但是室內空間的佈局完全根據幼兒的需要來設計，減少他們對學校的恐懼，並巧妙地利用陽光作為整個空間最重要的元素，令到校園變得溫暖，確實是合適的幼兒園設計。

平實共融的
清真寺

Al-Islah Mosque

● 30 Punggol Field, Singapore, 828812

新加坡在地理位置上與馬來西亞連接，亦鄰近印尼等伊斯蘭教國家，因此當地有龐大的伊斯蘭教社群，並設有不同的伊斯蘭教寺。其中，Al-Islah Mosque 是近年興建的伊斯蘭教寺，是放棄了傳統清真寺格局的新派寺廟。這座清真寺通過公開設計比賽來招募建築師，而當地建築師事務所 Formwerkz Architects 則通過一個非常簡單的方案贏得比賽。來自 Formwerkz Architects 的 Alan Tay 表 示，由於不同國家的清真寺都各有特色，像是馬來西亞、印尼、土耳其、中東等地的伊斯蘭教寺在建築風格上都有明顯分別，假若 Al-Islah Mosque 帶有既定的地方色彩的話，將會引來其他伊斯蘭教社群的不滿。因此，這座清真寺沒有傳統清真寺的既定風格和規律，而是以現代建築風格來設計，藉由簡單而平和的手法來滿足各地信眾對清真寺的要求。

↑ 建築物配以不少雕花，暗地裏帶出了伊斯蘭教建築的特色。

展現伊斯蘭教建築的特色

根據建築師的描述，設計這座伊斯蘭教寺的最大難度，是要在不帶有任何既定建築特色的前提下，創造帶有伊斯蘭教味道的建築物。在這個矛盾的背景下做建築設計，其實有很大難度。首先，建築師放棄以新加坡常見的白色作為建築物的外牆顏色，改為選用中東常見的灰黃色作為主色，讓建築物在外觀上與四周的住宅有明顯不同。再者，建築師不能在建築物外形設計上偏向某一種建築風格，於是便在細節上突顯伊斯蘭教建築的特色，例如：在建築物首層採用了簡潔的拱門結構，這是在清真寺的大跨度空間中經常使用的結構模式。

由於中東的建築風格是盡量減少陽光照進室內，因此建築師亦在這座清真寺的落地玻璃窗外加設了具中東特色的窗花。這些窗花呈圓拱形，不但可以體現中東建築的風格，亦可以用來調節陽光照進室內的程度。除此之

外，建築物外牆上也有不少雕花，同樣暗地裏帶出了伊斯蘭教建築的特色。至於寺內的教學大樓由於是教職員辦公的地方，需要有窗戶提高採光程度，因此外牆上並不適合有太多的雕花裝飾，便以簡約的窗戶為主，配以窗框邊點狀的線條作為點綴。

善用園林來劃分空間

由於伊斯蘭教徒每天需要祈禱五次，他們不時

都要回到清真寺內祈禱，因此每逢祈禱時間便有大批信眾出入清真寺，於是這座清真寺設計成全開放式的格局。建築師沒有在建築物四周設置厚厚的圍牆，而是改為以園林來分隔公眾與私人的地方。這樣不但讓信眾可以無阻隔地進出清真寺，進行祈禱，更重要的是不會因為圍牆而造成信眾與清真寺的隔膜，亦能讓建築物與整個小區無縫連接起來。

另一方面，伊斯蘭教徒祈禱前必須清潔手腳

及洗臉，因此在清真寺出入口附近設有洗手盆和洗腳，讓信眾能清洗手腳再進入祈禱區。這些洗手盆設在園林範圍，信眾能在更舒適的環境下清潔身體，以平靜的心情進入祈禱區。當進入祈禱區後，信眾又會看到另一個園林，令嚴肅的祈禱區變得平易近人，成為洗滌心靈的空間。

自然通風和採光

這座清真寺由三個長方形空間組成，分別是祈禱區、教學大樓和行政大樓，三個主要活動區由橋樑連接。這些橋樑除了是人流空間，亦是三個主要的採光及通風口。這樣每層樓都可以得到自然通風。

在伊斯蘭教的宗教儀式中，男女信眾需要分開朝拜，但由於兩者在進行宗教儀式時都需要聆聽宗教領袖的演講，而宗教領袖多數是男性，所以神壇設在男祈禱區，上方有一個小中庭，讓女信眾在那裏聆聽演講。祈禱區的主入口旁邊有一條樓梯，通往上層的女祈禱區，而在女祈禱區旁邊則是不同的活動室，三樓及四樓亦是活動室和課室，在課室旁邊便是教職員辦公室，祈禱區和教學大樓則在

高處以天橋連接。在大樓三樓設有露天花園及露天禮堂，信眾可在此舉行露天婚禮，別有一番風味。

由於每逢祈禱或進行宗教儀式時，祈禱區都有大批信徒聚集，高峰期可以容納 4,500 人同時在此處祈禱，因此室內的通風設計非常重要。一般的清真寺多數用自然對流的方式，因為若在這麼大型的室內空間設置空調的話，將會耗費極大電量。因此一般清真寺多數都是高樓底，並在中央部份設有大圓穹頂，穹頂四周亦設有天窗作對流。不過，Al-Islah Mosque 的祈禱區樓上是不同的活動室，不能借用圓拱穹頂來製造煙囪效應。取而代之的是，首層的男祈禱區和上層的女祈禱區都採用了自然通風，配以大風扇來增加空氣流動，因此儘管新加坡天氣炎熱，在祈禱區時仍感到相當舒適。

Al-Islah Mosque 成功利用現代手法設計新派伊斯蘭教寺，並在暗地裏去展現出伊斯教建築原本的味道。與此同時，建築物亦能在社區中突圍而出，不但不會讓人感到霸氣，反而因為全開放式的設計，令人感到分外親切。

↑清真寺的三個主要活動區以橋樑連接

↑祈禱區設置了大風扇增加空氣流動

北區

D01

D02

NORTH
REGION

在細小的空間呈現複雜的功能

Kampung Admiralty

● 676 Woodlands Drive 71, Singapore, 730676

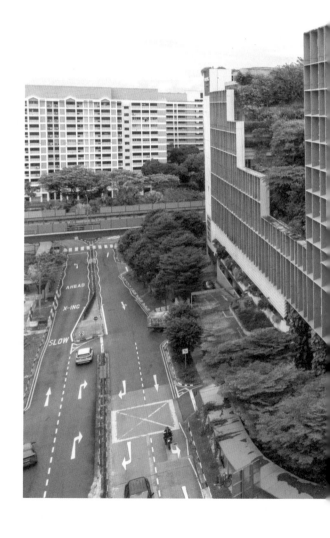

做建築設計時，經常會遇到一些難題，例如需要在一個細小的地盤中創造具有多種功能的建築物，又或者面對的地盤需受嚴格的建築法例規管或高度限制。儘管受多方規管和限制，建築師仍希望做出創意與實用，甚至能兼備環保的設計。若能夠在同一個項目中達成這三點，當然是建築師最大的心願，亦可以說是建築設計中的最高境界。這次，新加坡建築師事務所WOHA 便嘗試在 Kampung Admiralty 這個建築項目中挑戰這樣的三重境界。

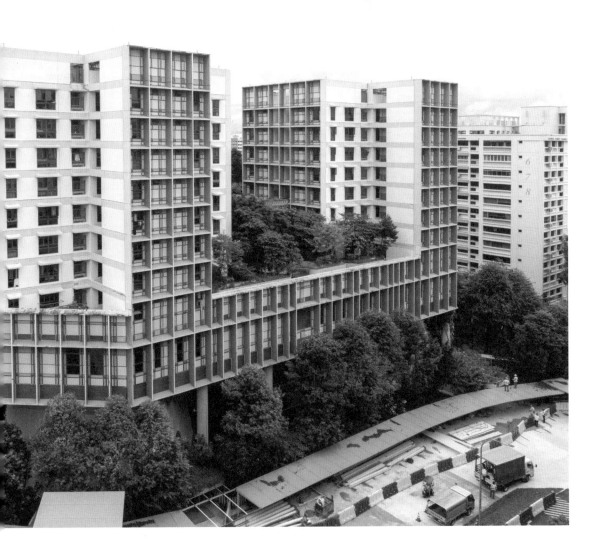

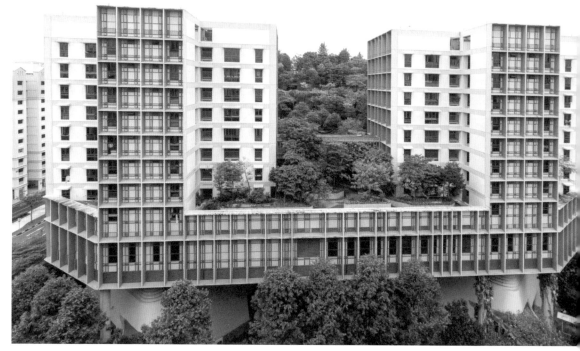
↑動態的區域在大樓平台及以下的樓層，在塔樓的便是靜態的住宅空間。

複雜的功能

在新加坡甘榜格南（Kampung）區有一個面積不大的地盤，大約只有 0.9 公頃。這是一個由新加坡多個政府部門共同發展的大廈項目 Kampung Admiralty，其中房屋局（Housing & Development Board, HDB）作為主導，並聯同衛生局（Ministry of Health, MOH）、盛港綜合醫院（Yishun Health Campus, YHC）、國立環境局（National Environment Agency, NEA）、國家公園管理局（National Parks Board, NParks）、土地運輸局（Land Transport Authority, LTA）、兒童發展處（Early Childhood Development Agency, ECDA）等多個部門一同合作。在正常情況下，每個政府部門會各自找一幅土地來發展他們需要的項目，又或者他們會把一幅土地分割成不同的區域，然後各自發展，這次則是他們首次在同一個地盤同時發展多個政府部門的項目。

由於 Kampung Admiralty 的「擁有者」有明顯不同的需要，因此這座大廈所具有的功能有相當明顯的差異。這裏需要作為老人中心、青少年中心、兒童日間護理中心、醫護中心，同時提供公共房屋，還有熟食中心和零售商舖。再者，由於這個項目鄰近軍事飛行區，建築物高度只能控制在 45 米以下，建築師需要在這個受到嚴格建築條例規範的細小地盤中，建造具有多種不同功能的大廈，無疑是相當困難的工作。另一方面，WOHA 一向注重在建築設計中體現環保和以人為本的精神，要做到創意、實用、環保三者兼具的設計，對建築師來說確實是極高的挑戰。

動與靜　乾與濕

在設計初期，建築師需要先將動態與靜態的功能分開，因為住宅部份及老人院、兒童日間護理中心和醫護中心均是相對靜態的功能區域，而熟食中心、零售商舖和青少年中心則是比較動態的活動區域，因此建築師以平台分隔，把動態的活動區域設在平台及以下的低層，在平台之上塔樓便是較為靜態的活動空間。

不過就算是比較靜態的活動區域，也有私隱度較高和較低的分別：公共房屋是私隱度較高的區域，老人中心、兒童日間護理中心和醫護中心則是相對開放的區域，因此建築師把這兩大區域分為兩部份，以完全不同的手法來設計。公共房屋使用了新加坡常見的十字形公共房屋格局，把兩座單獨塔樓設在南端，而相對開放的塔樓設在西端，兩者之間以大型花園作分隔。建築師巧妙地以梯形的方式來設置兒童日間護理中心和老人院，讓兩個中心都有各自的獨立花園，不需要與公共房屋的住戶共用花園。這樣不但能確保雙方的私隱，亦能確保在兩個中心的老人和兒童的安全。

↑熟食中心有炒粉、炒麵等的中式食肆，環境比較濕滑。

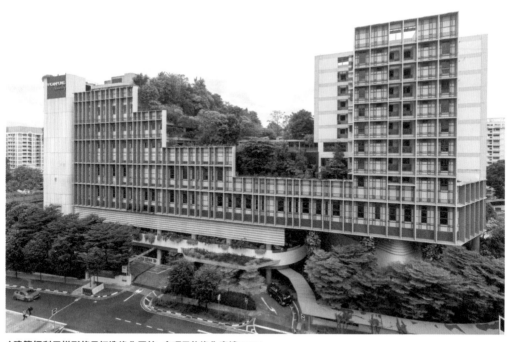

↑建築師利用梯形格局打造綠化園林，令項目的綠化率達110%。

住宅區域與熟食中心等區域的需求也完全不一樣，就像是把「乾」與「濕」的東西混在一起，這是一個相當複雜的問題。平台的低層空間是商舖和熟食中心。新加坡是一個以華人為主的社群，在熟食中心的食肆包括了一些炒粉、炒麵等的中式食肆，使中心的環境比較濕滑，同時廚房所產生的油煙也未必會受樓上的住戶和附近的商舖歡迎。再者，廚房和垃圾房往往是引致鼠患和蟲患的地方，這個風險也是不能忽視的。

為了妥善做好分流，建築師把公共房屋入口和兒童日間護理中心、青少年中心、老人中心的入口分別設在大廈南、北兩端，有各自獨立的電梯大堂；而大廈首層的中央部份便是商舖和熟食中心，有效地劃分了公眾區域和私人空間。熟食中心設在平台的一樓，「自成一國」，與平台低層的乾貨商店有所分隔，令乾、濕貨亦有所分隔。

為避免熟食中心的油煙和氣味影響樓上的住戶，建築師特地在平台的入口設置一個全開放的空間，並且設有相當大的通風口作自然對流，這樣熟食中心的氣味並不會那麼容易地停留在大廈低層，而且熟食中心亦可以透過自然通風來降溫。

建築師將乾、濕，熱鬧與寧靜的空間有效地分開。

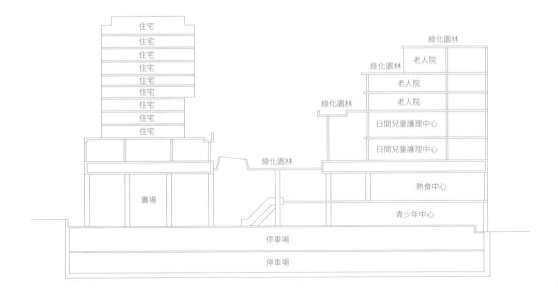

住宅
住宅
住宅
住宅
住宅
住宅
住宅
住宅
住宅

綠化園林
綠化園林
老人院
老人院
老人院
綠化園林
日間兒童護理中心
日間兒童護理中心
綠化園林
熟食中心
青少年中心
廣場
停車場
停車場

極度環保的設計

WOHA 一貫的設計理念都是希望盡量設計兼顧環保和怡人氛圍的建築空間，在 Kampung Admiralty 這個項目，他們巧妙地利用梯形格局創造綠化園林，可以有效地增加大廈的綠化面積，因此項目的綠化比率為 110%。而且綠化空間連結了大廈各個公共空間，令小區居民能享用到 110% 的公共空間。由於大廈大量使用自然通風，包括在低層的熟食中心以及高層的住宅，其能源效益亦比正常大廈少 12%。

Kampung Admiralty 的設計看起來很簡單，但是能夠在細小的地盤中滿足複雜的功能性要求，有效地去創造綠化空間，並能為功能如此複雜的建築物創造出環保設計，並不是一件簡單的事情。

無障礙的動物園

夜間野生動物園 Night Safari

● 80 Mandai Lake Road, Singapore, 729826

在新加坡有兩項全球著名的夜間活動，分別是在夜間一級方程式賽車和夜間動物園（Night Safari）。兩項都是其他國家少有的夜間活動，因為都帶有一定程度的危險性，若夜間進行的話，危險性則更高。例如一級方程式賽車是極高速的比賽，在白天進行時已頗為危險，而晚間的賽事則更危險；而且新加坡的賽事在市區進行，因此政府需要投放大量資源去改善跑道兩旁的燈光。

至於夜間動物園，顧名思義是讓遊客欣賞各種動物在夜間活動的動物園。由於人們在夜晚的視野不清晰，容易在園區迷路，再加上遊客的警覺性亦可能降低，所以夜間動物園的圍欄要比白天開放的動物園高。再加上若要建造一個無障礙的動物園，園方需要添加額外的安全措施，因此甚少動物園主辦方願意冒險在夜間開放，新加坡的夜間野生動物園可以說是個特例。雖然這兩項活動比平常的活動危險，但是正因為這些活動的危險性，增加了它們的刺激性，從而吸引大批遊客專程去感受這樣的刺激氣氛。

無障礙的參觀

新加坡的夜間野生動物園致力成為一所無障礙的動物園，於是當遊客走進動物園時，都會驚訝（甚至是驚嚇）地發現這個動物園是完全沒有阻隔的。在遊客與動物之間沒有其他動物園常見的高大而且厚實的鐵籠，大部份展區只用樹木和花叢分隔，只在個別展館才以落地玻璃作分隔。

一般來說，動物園多數會用鐵籠來分隔動物和遊客，以確保遊客的安全。因為動物始終有一定程度的獸性和攻擊力，而部份遊客亦喜歡挑釁園區內的動物，萬一動物獸性發作時，便會隨著牠們的本能反應去攻擊遊客，後果可以很嚴重。另外，動物身體裏帶有不同的細菌和病毒，這些來自自然界的細菌和病毒對動物本身無害，但可能對人體有害，

如果遊客在未做任何保護措施的情況下胡亂去接觸動物，亦是非常危險的。除此之外，很多遊客都會嘗試利用食物來吸引動物走近他們身邊，但是人類的食物未必適合動物吃。若遊客太容易接觸到動物，對動物來說亦很危險。因此，為了保護人和動物的安全，大部份動物園都會用鐵籠或玻璃牆將動物和人作一個明顯的分隔。那麼，夜間野生動物園是怎樣做到人與動物無障礙而安全地共處呢？

開放式的處理

新加坡夜間野生動物園總共分為七個區域，每個園區飼養了不同種類的動物，並根據牠們的生活習性來安排分區，例如將生活在樹林、泥地、沙地或河邊的動物分別劃分在所屬區域。各園區的開放程度根據動物的體形和攻擊性來調整，像是獅子、老虎和花豹這

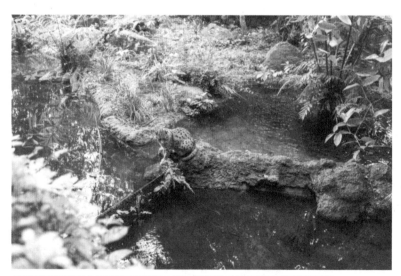

↑園區根據動物的生活習性安排分區，並順應牠們的生活環境設置隱形的圍欄。

↑獅子、老虎這些具有較大攻擊性的動物會被設在角落，甚至是園區盡頭，減少牠們與人類接觸的機會。

↑ 近距離觀察蝙蝠

些具有較大攻擊性的動物，便會把牠們設在較為角落的地方，甚至是該園區的盡頭，從而減少這類高攻擊性動物與人類接觸的機會。

這些動物的活動範圍與遊客觀賞區雖然全無阻隔，但都有一段長距離。因為獅子和老虎只能跳躍八米左右的距離，所以動物生活區四周設置了大凹坑，便能夠在無阻隔的情況下安全地將人和動物分開。另外，園區沒有用鐵籠來包圍動物，而是用不同的樹木將牠們與遊客分開，這樣亦更能模擬野生動物的棲息地環境，讓動物感覺更舒服。

至於其他較為溫和和攻擊力較弱的動物，園方便只是使用簡單的欄杆，以滿足分隔的要求。而一些體形較大的動物，如大象和長頸鹿，雖然攻擊性不強，但是由於體形龐大，園方也會在牠們的活動範圍設置一些大凹坑作分隔，只是凹坑闊度窄一點。而一些細小、脆弱，又或者會飛的動物，園方則依然使用傳統的玻璃盒來養殖。不過，整個園區有一個特別的展館：蝙蝠館，展館就像是一個大鳥籠，遊客參觀時可以進入鳥籠，近距離去觀察蝙蝠的生活狀況，甚至可以近距離看到蝙蝠倒吊的情況。

無阻隔的巴士旅程

這個動物園其中一個最大的特色，便是它的巴士遊覽服務，遊客可以坐在沒有圍封的巴士中，在低速行駛的過程近距離觀察不同的動物。這是獨一無二的體驗，因為世界上其他動物園絕少會在園區內提供旅遊巴士，讓遊客舒服地參觀整個園區。而動物園的遊覽

路線經過精心設計，希望遊客可以盡情欣賞不同的動物，但是路線既不能太接近動物，亦不能和遊客的步行參觀路線有太多重疊，於是行駛路線多數避開行人路，同時圍繞著動物們的生活範圍。最特別的景點之一便是食蟻獸園區，食蟻獸屬於低攻擊性動物，而且動作比較慢，因此動物園容許食蟻獸以放養的方式來飼養，令遊客有機會在巴士上以極近距離接觸食蟻獸，十分難得。所以說，夜間野生動物園確實創立了兩個先河，一個是在夜間開放的動物園，一個是無阻隔的動物園，確實是一大創舉。

**謹此感謝曾為此書提供協助和意見的
人士和機構,排名不分先後:**

吳永順太平紳士
陳翠兒建築師
李國興建築師
譚景良工程師
葉頌文博士
Formwerkz Architects LLP
Alan Tay
Robert Greg Shand Architects
Greg Shand

ARCHITECTURE TOUCH VII: SINGAPORE

築遊新加坡

築覺

VII

作者	建築遊人
編輯	趙熙妍
書籍設計	伍景熙

出版	三聯書店（香港）有限公司
	香港北角英皇道四九九號北角工業大廈二十樓
	Joint Publishing (H.K.) Co., Ltd.
	20/F., North Point Industrial Building,
	499 King's Road, North Point, Hong Kong
香港發行	香港聯合書刊物流有限公司
	香港新界荃灣德士古道二二〇至二四八號十六樓
印刷	美雅印刷製本有限公司
	香港九龍觀塘榮業街六號四樓 A 室
版次	二〇二三年七月香港第一版第一次印刷
規格	十六開（170mm × 220mm）二六四面
國際書號	ISBN 978-962-04-5298-7

三聯書店
http://jointpublishing.com

JPBooks.Plus
http://jpbooks.plus